# 故宫经典
# 纹样图鉴

红糖美学 著

人民邮电出版社

北京

故宫经典纹样品种丰富，本书按几何美、自然观、草虫鸣、花鸟语、瑞兽谱、万物生的主题整理分类，精选一百余件国宝，通过现代设计绘制方式展示其纹样。展示图是经过再设计的高清纹样图，分别为完整图、结构图、构成元素、色值，让读者能够全面清晰地了解纹样。

## ◐ 诚恳申明

关于色值的问题，由于目前国内还没有相对权威的色谱，因此在颜色的定义上可能会出现偏差。本书内容丰富、图文精美，一图一文皆为精心编撰。在创作过程中，我们在尊重国宝的基础上，为了更好地展示纹样效果，融入了现代国潮风格的一些元素，对纹样的颜色和构图进行创新，为古老的文化注入新的活力，使其以崭新的形式呈现在读者眼前。对于本书所涉及的内容，我们始终保持着虚心听取意见的态度，欢迎读者与我们联系，共同探求中国传统文化之美。

最后，愿此书为您打开了解中国传统文化的新窗口。

红糖美学

## ◐ 作者简介

红糖美学是由国内一线美学设计师联合发起的创作型团队，主要从事插画绘图、内容创作、产品设计等业务，拥有13年通识美学领域经验，致力于挖掘、再造、创新中国传统文化的美学表现，通过图书、文创等产品将中式美学翻译给大家，让大家充分地观察美、感受美。以『精研中国文化，重塑美学设计』理念为目标，致力于创造高品质国潮美学产品，提升用户的美学生活力。代表作有国之色 中国传统色彩搭配图鉴和华之色 纹样里的中国传统色等，并将图书输出到日韩、欧美等多个国家和地区。

图片素材获取与授权：htmx@feileniao.com

# 寻找故宫里的经典纹样

故宫纹样

开始编写此书之前，我们所创作的国之色中国传统色彩搭配图鉴和华之色纹样里的中国传统色已相继面市，并在同类书中崭露头角，成为大家了解和学习中国传统色、传统服饰和传统纹样的重要参考书。

有了创作这两本书的经验，我们决定探究中国传统纹样。中国传统纹样历史悠久，内容丰富，形式多样，其背后的文化是值得我们继承发扬和深入研究的。现如今，年轻人越发热爱中国传统文化，对其背后的故事与发展求知若渴。因此，本着对中国传统纹样的样式、文化内涵和设计进行更深入、更精彩的解读的初衷，抱着为热衷中国传统美学的读者提供更清晰的纹样展示和文化讲解的目的，我们编写本书的项目正式启动了。

## 为什么从故宫纹样取材

故宫作为我国最具代表性的明清两代的皇宫建筑群，集中华传统文化之大成，是历史、装饰、绘画等领域的博物馆，而其中的纹样体现了东方美学的魅力及精髓，是人们了解中国传统纹样的窗口。故宫里的经典纹样以明清时期纹样为代表。明清时期，纹样高度发展，继承了中国传统纹样的民族特征，又发展出独特的时代风格，它们繁巧工丽，色彩鲜明，设计逐渐定型和规制化，具有『纹必有意，意必吉祥』的特征。

## 本书特点

本书以故宫明清国宝为引子，展示、介绍、分析明清时期纹样在建筑、服饰、瓷器等工艺品中的应用，从中挖掘中国传统文化的艺术特点，探究其中蕴含的历史底蕴和文化内涵，给热爱中国传统文化的人士提供文化解读、设计参考和纹样欣赏方法。

自然观

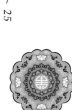

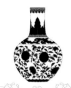

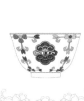
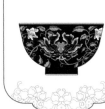

瑞兽谱

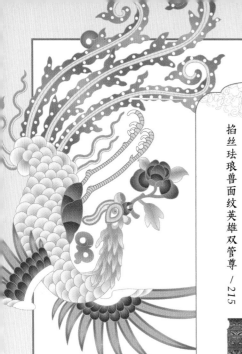

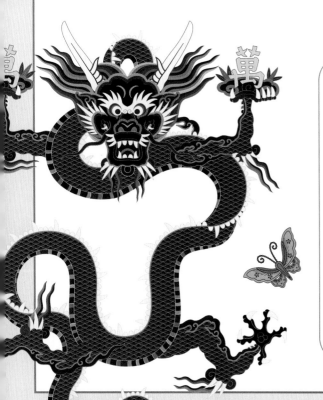

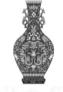

万物生

几何美

故宫
纹样

## 介绍

旋子彩画因藻头绘有旋花图案而得名，俗称"学子""蜈蚣圈"，属于中国古代建筑梁枋彩画，多见于宫廷、公卿府邸与庙宇。图案初见于元，定型于明初，于清代走向程式化，在官式建筑中运用最为广泛。清代的旋子彩画优化了图案的线条、结构、设色，以及用金多寡的标准，因此被画作工匠称为"规矩活"。旋子彩画整体圆润饱满，各色线条旋转盘结，呈现出瑰丽奇巧、炫目迷幻的视觉效果。

## 结构

旋子彩画的特点是中心为"旋眼"，内层（靠近旋眼）用二路瓣或三路瓣，外层画两层花瓣，花瓣形为旋涡状。构图上，旋子彩画采用一整二破法，藻头部分绘有一个完整的圆旋子和两个半圆旋子。为了适应梁枋的宽窄和长短比例，将其外层花瓣与旋眼相叠套合，以取得纹路的协调统一。

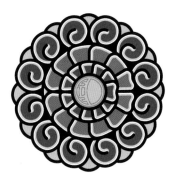

| | | | |
|---|---|---|---|
| 翠　绿 | 100-20-60-20 | 0-121-108 |
| 小　蓝 | 95-75-0-0 | 0-72-157 |
| 宫墙红 | 5-90-100-15 | 203-50-13 |
| 金　黄 | 0-35-85-0 | 248-182-45 |
| 墨　黑 | 95-80-75-65 | 0-26-30 |
| 碧　色 | 55-0-30-0 | 116-198-190 |
| 蔚　蓝 | 52-10-0-0 | 124-191-234 |

**神武门墨线大点金旋子**

建筑　明·永乐

主体框架线采用青绿色叠晕做法，绘制旋花时只在青绿底色之上用黑色勾勒边线，然后沿边线内侧描一道白色细线。旋花的花心图案全用金线勾勒点饰，即沥粉贴金。

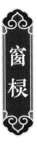

# 窗棂

## 介绍

窗棂即窗格，是中国古代建筑中最重要的元素之一。早期，窗棂图案以几何形状为主。汉代，窗棂纹饰繁多，其装饰性已经远大于实用性。到了清代，窗棂绚丽多姿，各式各样的树、花、草、吉祥纹样、博古文玩、历史故事等成为主要的表现内容，祈愿、祝福的纹样也开始出现，由此逐渐形成了具有东方特色的窗棂艺术。

## 结构

几何纹窗棂采用直线、曲线交叠的条架构成格心，如横直棂与竖直棂十字相交形成的实用性窗棂。民间常见的如意吉祥窗棂纹样有井字纹、万字纹、寿字纹、盘长纹、冰梅纹、古钱纹等。清代窗棂的特点是以几何纹作为周边底纹，融合花草树木、山水鸟兽等纹样，在满足结构功能要求的基础上，极富装饰美感。

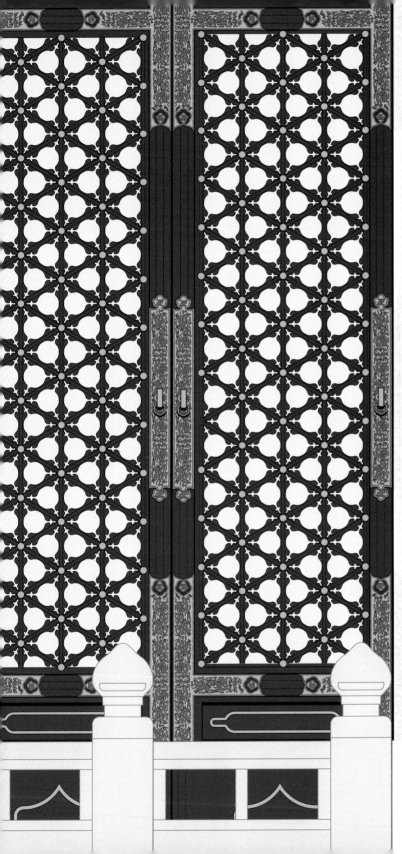

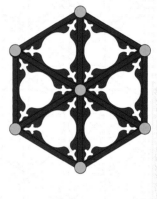

太和殿三交六椀菱花窗棂

建筑 明·永乐

● 赤 红　10-95-85-10　　203-35-39

● 赤 金　0-40-100-0　　246-171-0

● 铭 黄　30-72-100-0　　187-96-29

故宫里的窗棂装饰之一，由三根棂子交叉相接，相交点以竹或木钉固定并装饰成花卉中心。棂子相交组成圆形、菱形、三角形等多种图案，也可以变化为球纹菱花、龟背锦菱花等，形式非常丰富。窗棂是古建筑外檐装饰中的高等级形式。

锦纹

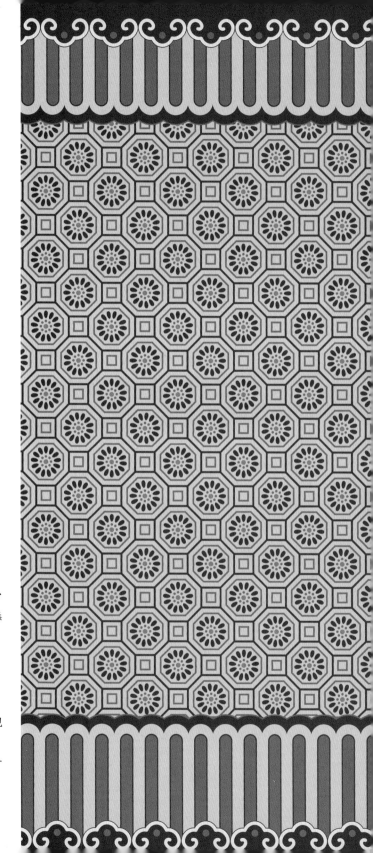

## 介绍

"锦"指豪华贵重的丝帛，其价如金。锦纹被引入制瓷工艺，始见于唐三彩上，明清两代更为流行，表现技法多为彩绘，常与其他图案纹样结合，如与花卉纹、吉祥纹相配，寓意锦上添花。其布局构图繁密规整，视觉效果华丽精致。

## 结构

锦纹是在或明或暗的几何结构网格线上，将各种图形按某种规则连续排列而得到的。锦纹多作为辅助纹样，起地纹的作用，因此又称锦地纹。锦纹界格由方形、圆形、菱形、多边形、十字等排列组合而成，于其中再绘花卉纹、八宝纹等。

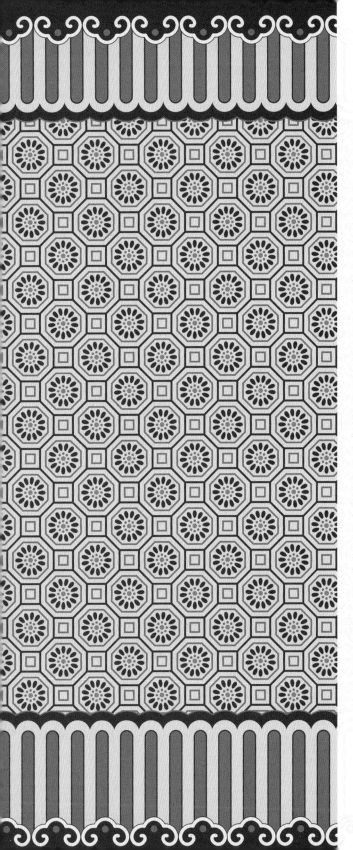

| | | | |
|---|---|---|---|
| ● | 京 蓝 | 90-80-9-20 | 38-56-127 |
| ● | 青 碧 | 70-0-50-40 | 29-131-109 |
| ● | 中 红 | 0-80-35-30 | 185-64-89 |
| ● | 赤 香 | 0-65-60-20 | 206-104-77 |
| ● | 樱织粉 | 10-30-25-0 | 230-192-180 |
| ● | 莲 灰 | 5-5-0-15 | 220-220-225 |

**粉彩锦纹书式盒**

瓷器 清·乾隆

由盖、盒体两部分组成，合上后呈两套线装书状，书套、骨签等一应俱全。此盒小巧玲珑，常盛放用于修补书籍的糨糊，不仅实用，书套裱几何锦纹样样装饰，纹样界格中填花瓣纹样。

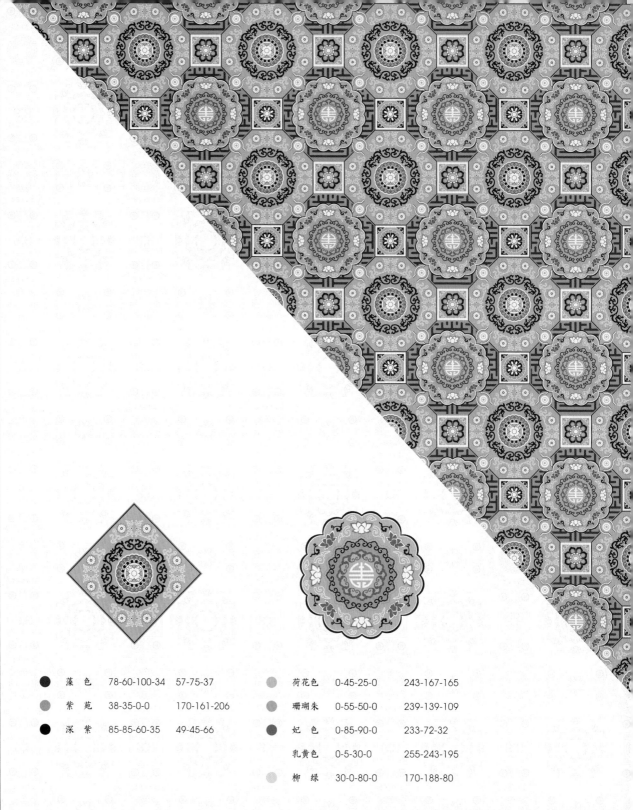

**粉色地天华锦**

天华锦，锦中有花，花中有锦。此锦以圆形、方形、菱形、六边形为纹样界格，界格中以寿字纹、宝相花纹为主纹，夔龙、花卉为辅助纹样，万字纹为锦地，整体华美而精致，寓意万寿无疆、吉祥太平。

| | | | |
|---|---|---|---|
| ● | 藻　色 | 78-60-100-34 | 57-75-37 |
| ● | 紫　苑 | 38-35-0-0 | 170-161-206 |
| ● | 深　紫 | 85-85-60-35 | 49-45-66 |

| | | | |
|---|---|---|---|
| ● | 荷花色 | 0-45-25-0 | 243-167-165 |
| ● | 珊瑚朱 | 0-55-50-0 | 239-139-109 |
| ● | 妃　色 | 0-85-90-0 | 233-72-32 |
| ● | 乳黄色 | 0-5-30-0 | 255-243-195 |
| ● | 柳　绿 | 30-0-80-0 | 170-188-80 |

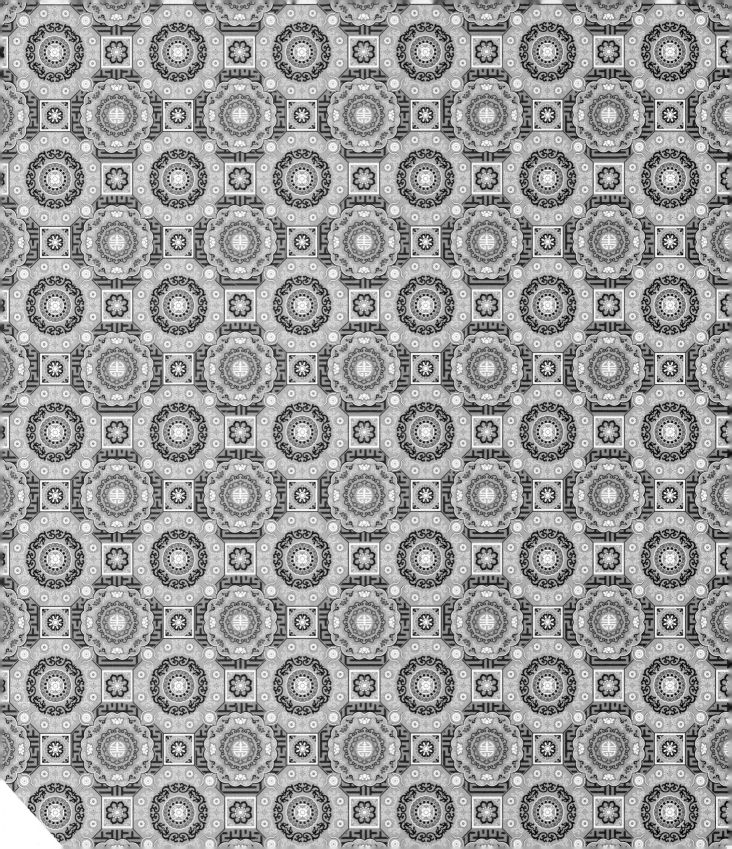

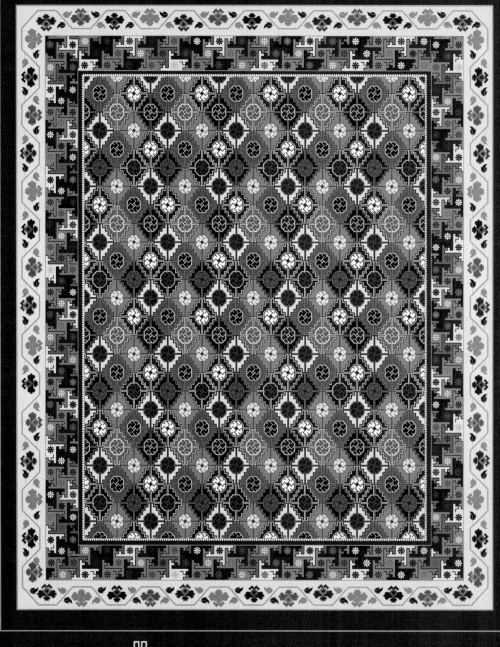

黄地万字锦纹栽绒地毯

织绣　清·康熙

康熙年间官方编织的栽绒地毯，用色包含木红、浅黄、驼黄、湖蓝、白、深蓝、椰棕等，主体图案中的锦纹花纹相同、配色不同，使色彩富于变化，寓意万福万寿、绵长不断。

| 颜色 | 名称 | CMYK | RGB |
|---|---|---|---|
| ● | 木 红 | 35-95-60-25 | 146-31-62 |
| ● | 驼 黄 | 20-60-80-0 | 207-124-61 |
| ● | 芦草黄 | 25-40-65-0 | 201-160-99 |
| ○ | 米 黄 | 0-8-15-10 | 238-225-208 |
| ● | 阴丹士林 | 95-90-45-35 | 24-38-77 |
| ● | 松果棕 | 45-65-70-5 | 154-102-78 |
| ● | 胡姬彩 | 60-40-10-5 | 111-136-181 |
| ● | 驼 茸 | 20-75-80-15 | 184-83-50 |
| ● | 黛 色 | 35-25-0-85 | 49-48-64 |
| ○ | 浅 云 | 10-0-0-5 | 227-239-246 |

# 回纹

琺琅器 清

掐丝珐琅方回纹簋是在祭祀和宴飨时，盛放饭食的礼器，此簋造型敦厚稳重，有盖、圈足，饰各种回纹、夔龙纹和几何纹，寓意吉祥纳福、江山永固、长盛久安。

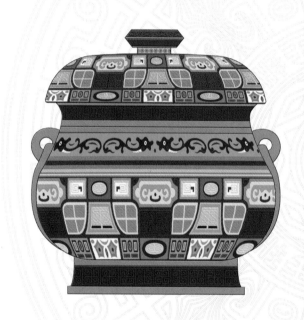

 介 绍

回纹被称为 "富贵不断头"，是脱胎于雷纹的几何纹。它最早出现于新石器时代，商周时期被大量应用于青铜器、陶器上。宋代崇尚复古拙朴之美，回纹成为当时流行纹样之一。回纹规律有序、循环往复，象征着生生不息、吉祥永长，在清代被广泛应用于建筑、家具、器皿、玉雕上，逐渐成为我国具有吉祥寓意的代表性几何纹之一。

结 构

回纹是横竖短线折绕组成的方形回环状纹样，形如 "回"字。以回纹为基础单元可以进行二方或四方连续排列。回纹基本可分为方回单体型、减笔组合型、正反 "〇"型、一笔连环型。回纹的结构特点是单纯简洁、规整有序。

| | | | |
|---|---|---|---|
| ● | 午夜蓝 | 85-75-0-20 | 50-62-137 |
| ○ | 亮天蓝 | 50-10-0-0 | 130-193-234 |
| ● | 松花绿 | 80-0-60-50 | 0-109-83 |
| ○ | 葱绿 | 30-0-45-0 | 192-221-163 |
| ○ | 韭黄 | 10-10-60-0 | 237-222-123 |
| ● | 玉子黄 | 0-40-80-20 | 213-149-51 |
| ○ | 荷花色 | 0-45-25-0 | 243-167-165 |
| ● | 枣红 | 20-90-80-40 | 144-35-31 |

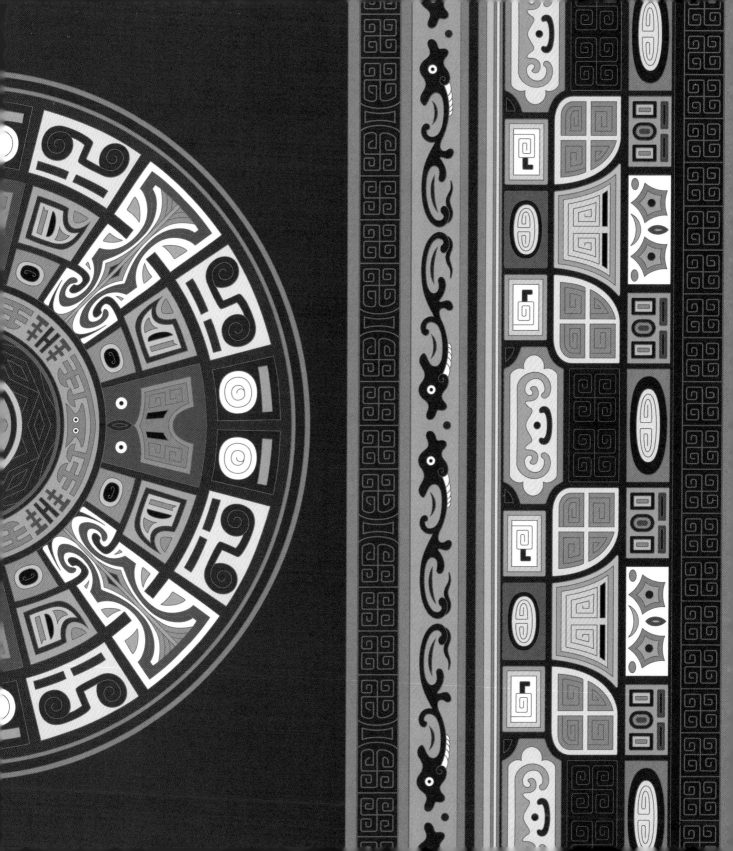

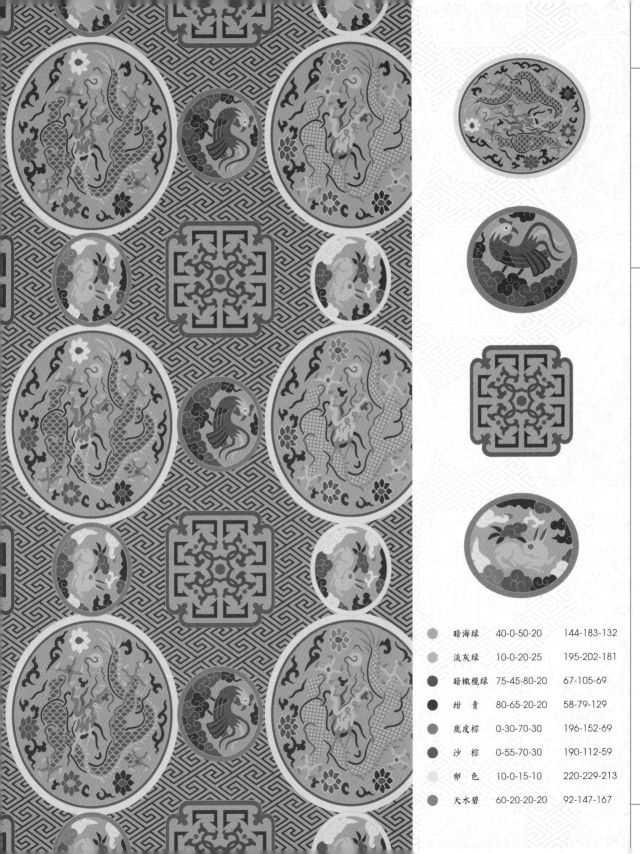

織繡　清・康熙

# 浅绿色地团龙回纹锦

清代以绿色为下，此锦铺回纹为地，上饰四爪龙、夔龙、鸡、兔团状纹样，团龙回纹寓意吉祥、智慧。

| | | |
|---|---|---|
| 暗海绿 | 40-0-50-20 | 144-183-132 |
| 淡灰绿 | 10-0-20-25 | 195-202-181 |
| 暗橄榄绿 | 75-45-80-20 | 67-105-69 |
| 绀青 | 80-65-20-20 | 58-79-129 |
| 鹿皮棕 | 0-30-70-30 | 196-152-69 |
| 沙棕 | 0-55-70-30 | 190-112-59 |
| 卵色 | 10-0-15-10 | 220-229-213 |
| 天水碧 | 60-20-20-20 | 92-147-167 |

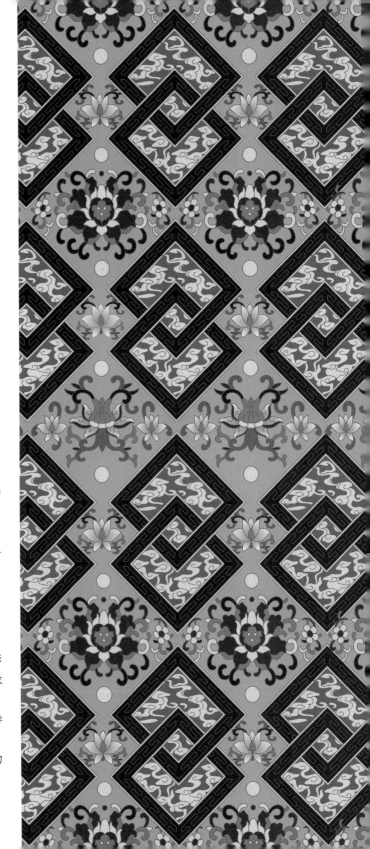

# 方胜纹

## 介绍

"方胜"是指妇女的头饰。宋代起，方胜纹就出现在玉器、陶瓷、饰品上。至清代，方胜纹已成为最常见的吉祥纹样之一，被誉为民间八宝之一。方胜纹被引入吉祥结饰之中，称为"同心方胜"，将永结同心的寓意发挥到极致，成为代表传统爱情观的标志，频繁应用于建筑、器具、织锦、饰品上。

## 结构

方胜纹由两个菱形互相压角穿插、相叠而成。清代早期，菱形扁长，组合形式多样，大小菱形相交，内外错位，如同棋盘般并列相连。后期，方胜纹造型统一标准，菱形趋近于正方形，角点相交于菱形中心。方胜纹的平面之形，可为基本单元排列，也可与其他纹样组合，为纹样界格；方胜纹的立体之型，常为家具、器物外型，造型对称、均衡、连续，呈现出鲜明的东方个性。

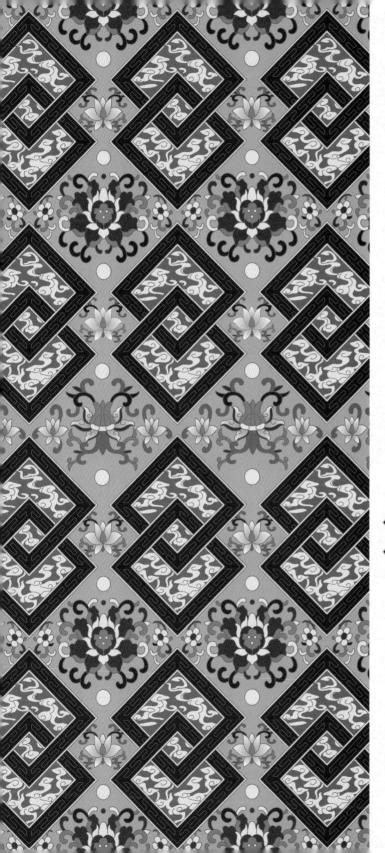

| | 蓝采和 | 95-75-35-15 | 6-67-111 |
| --- | --- | --- | --- |
| | 暗绿松石 | 75-10-30-0 | 0-168-181 |
| | 碧玉石 | 85-45-60-2 | 23-116-109 |
| | 绿琉璃 | 60-20-85-20 | 101-142-64 |
| | 淡茧黄 | 0-20-60-0 | 252-212-117 |
| | 玉子黄 | 0-40-80-20 | 213-149-51 |
| | 蜜糖红 | 0-60-40-0 | 239-133-125 |
| | 枣红 | 20-90-80-40 | 144-35-31 |

勾莲纹方胜式瓶

珐琅器 清

宫廷陈设品，长颈，腹部作方胜造型。此瓶造型独特，掐丝工艺精致，花纹繁密。颈部、腹底部饰勾莲纹，方胜式上饰有回纹、云纹，寓意幸福美满、吉祥永长。

# 万字纹

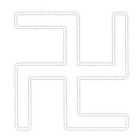

## 介绍

万字纹即"卍"字纹，寓意永恒、美好、吉祥。它起源于史前文化，在古印度、波斯、希腊等国的历史上均出现过。万字纹在中国可以追溯到新石器时代晚期。东汉时期，"卍"形符号开始流行。清代时，万字纹比比皆是，大多取吉祥寓意，演变成传统的装饰元素。

## 结构

万字纹以"卍"字为造型基础，结构简单，规律明显。"卍"字四端向外延伸，可演变出四方连续的万字纹。万字纹的组合纹样中，最常见的是福、禄、寿与万字的结合，这不仅是文字含义和外形设计的结合，还包含传统文化的概念融合。

# 红色地斜万字蝠纹织金绸

此织金绸为达官显贵便服料，满铺万字纹为地，上饰蝠纹点缀，纹样内敛含蓄，寓意万方安和、万寿万福。

| | | | |
|---|---|---|---|
| ● | 红茶色 | 30-95-95-20 | 161-36-30 |
| ● | 白橡 | 30-45-70-0 | 190-148-87 |

# 古钱纹

## 介绍

自秦始皇统一货币之后，古钱纹便作为财富的象征开始流行起来。此纹样以圆形方孔铜钱为形，故又名"铜钱纹"。古钱纹寓意招财进宝，尤其受到商人们的喜爱，常见于装潢、金银铜器、服饰、日用品等。清代民间认为，古钱外方内圆的造型符合"天地人"三才之相。古钱纹常装饰于门窗、地面、家具上，寓意镇宅、吉安。

## 结构

古钱纹外为圆形，内有正方形或弧形方格，构图多作二方或四方连续互联排列，也有圆形两两相交套合排列。古钱纹既可以单独用作主纹，也可以用作辅助纹样装饰其他纹样。古钱纹用作主纹时一般以铜钱图案散布于器物上，用作辅助纹样时多作二方或四方连续展开，做边饰或地纹。

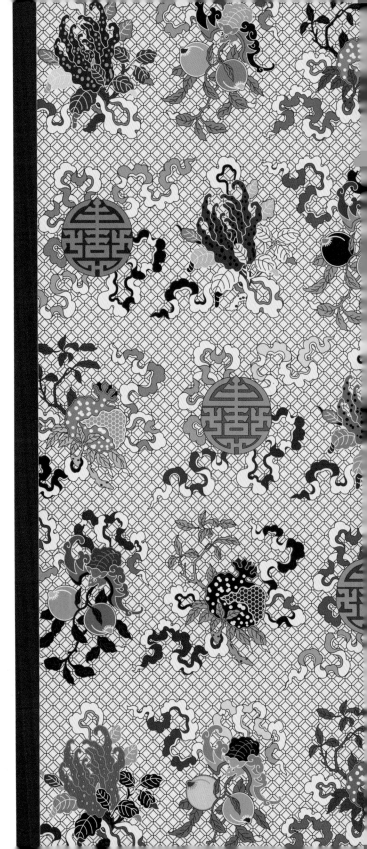

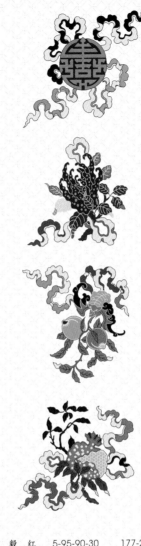

## 大红色古钱三多寿字纹妆花缎

| | | | |
|---|---|---|---|
| ● | 毂红 | 5-95-90-30 | 177-25-22 |
| ● | 郁金 | 15-65-100-0 | 215-115-11 |
| ● | 甘草黄 | 0-15-45-0 | 253-223-155 |
| ● | 橄榄绿 | 60-50-90-20 | 108-106-51 |
| ● | 奶油绿 | 45-0-35-0 | 150-208-182 |
| ● | 接蓝 | 50-10-0-0 | 130-193-234 |
| ● | 玫瑰灰 | 70-90-45-0 | 106-56-100 |
| ● | 浅光紫 | 5-55-0-5 | 225-140-181 |
| ● | 紫烟 | 10-15-0-5 | 225-215-231 |
| ● | 艳炽 | 10-85-100-0 | 219-71-19 |
| ● | 麒麟褐 | 50-85-85-60 | 79-27-18 |

服饰妆花缎，御用贡品，采用织金工艺，铺方空古钱纹为地，上饰五彩寿字纹、三多纹（石榴、桃、佛手），整体五彩缤纷、绚丽悦目，寓意福寿双全、多子多孙。

盘长纹

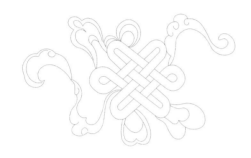

## 介绍

盘长纹也称"吉祥结",作为中国传统结艺的典型代表,最早可追溯到远古时代的结绳记事。战国时期,出现了以结绳为纹样的铜器。随着社会的发展,结绳被赋予吉祥的寓意。清代,盘长纹更成为盛传于民间的纹样,实现了实用性、寓意性、装饰性三者合一,并发展出各种样式和名称。另有一说,认为盘长作为八宝之一,寓意贯彻一切通明。总之,盘长纹寄托了人们对吉祥富贵、长寿永恒的向往。

## 结构

盘长纹以线盘结成连续、对称的网状结构,无线首、线尾,在构成上讲究韵律、疏密、节奏。清代盘长纹多以八宝的形式出现,呈二回六耳翼的结式造型,具有独特的东方神韵。

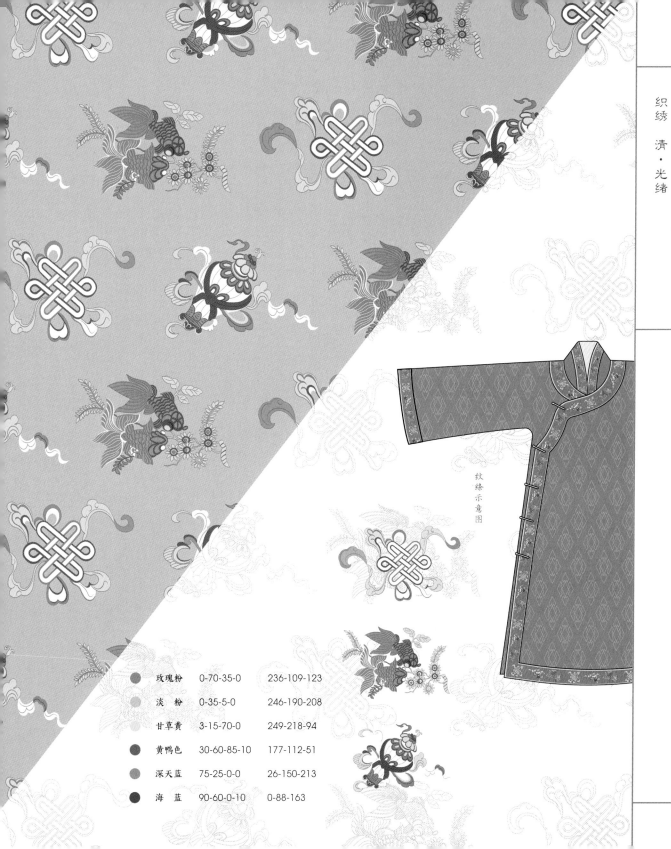

## 粉色缎地淡彩金鱼瓶盘长纹绦

织绣　清·光绪

服饰边饰绦带，以彩线织绣，纹样取自八宝，包括盘长、宝瓶、金鱼，寓意金玉满堂、富贵平安世代相传。

纹绦示意图

| | 玫瑰粉 | 0-70-35-0 | 236-109-123 |
|---|---|---|---|
| | 淡　粉 | 0-35-5-0 | 246-190-208 |
| | 甘草黄 | 3-15-70-0 | 249-218-94 |
| | 黄鸭色 | 30-60-85-10 | 177-112-51 |
| | 深天蓝 | 75-25-0-0 | 26-150-213 |
| | 海　蓝 | 90-60-0-10 | 0-88-163 |

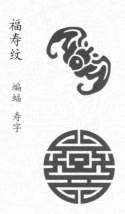

福寿纹

蝙蝠 寿字

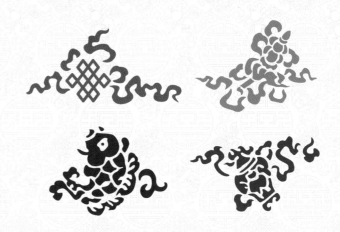

八宝纹

盘长 金鱼 宝伞 宝瓶

暗八仙纹

葫芦　扇子　玉板

| ● | 毂红 | 5-95-90-30 | 177-25-22 |
| ● | 卡特黄 | 0-40-80-30 | 194-136-45 |
| ● | 青碧 | 70-0-50-40 | 29-131-109 |
| ● | 深毛蓝 | 80-70-20-30 | 55-65-114 |
| ● | 深紫 | 70-95-40-20 | 93-36-88 |
| ● | 今样 | 5-80-40-10 | 212-77-100 |

<div style="text-align:right">

品蓝色地盘长龟背纹织金锦

织绣　清·光绪

织金锦，采用福寿主题的寿字纹织金，以龟背纹为纹样纹路，以部分八宝、蝠纹为辅助纹样，含有福寿、纳祥的吉祥寓意。

</div>

鳞纹

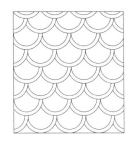

**介绍**

鳞纹是仿龙蛇躯体上的鳞片排列而形成的纹饰，承载神灵的力量，以镇邪祟。鳞纹流行于商朝晚期，是青铜礼器重要纹样之一。鳞纹沿用至明清时期，除蕴藏着吉祥辟邪的含义，也是帝王天子身份的象征，应用于宫廷建筑、器物上，寓意安国定邦、神灵护佑。

**结构**

鳞纹的构成方式有连续式、重叠式、并列式三种。连续式的鳞纹是完全相同的鳞片按纵向交错排列，可铺开一个很大的面。重叠式的鳞纹如鱼鳞相叠，也是纵向形式。这两种形式的鳞纹都可作为主纹，一般饰在器物的腹部。并列式的鳞纹是将大小相同或大小相间的鳞片横置作带状，也有作二层横列。

## 掐丝珐琅鳞纹出戟提梁卣

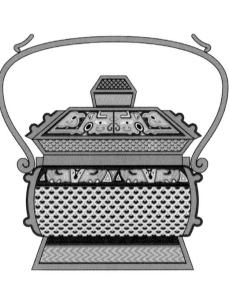

| | | | |
|---|---|---|---|
| ● | 毂　红 | 5-95-90-30 | 177-25-22 |
| ● | 卡特黄 | 0-40-80-30 | 194-136-45 |
| ● | 青　碧 | 70-0-50-40 | 29-131-109 |
| ● | 小　蓝 | 95-75-0-0 | 0-72-157 |
| ○ | 黄栗留 | 0-15-70-0 | 254-220-94 |
| ○ | 粉　红 | 0-30-10-0 | 247-200-206 |

卣为盛酒器物，掐丝鎏金，方腹外鼓，有盖，制作精美，工艺考究。颈、腹部饰鳞纹，鳞纹上部接兽面纹。鳞纹象征宫廷御用，寓意吉祥。

41

# 龟背纹

龟被认为是上知天文、下通地理的灵物，古人以龟甲占卜凶
吉。龟背纹作为由龟甲纹理抽象出的几何纹，在先秦时期就被
应用，延续至清代仍然是备受欢迎的装饰纹样，寓有健康长寿
之意。龟背纹的应用十分广泛，它装点了古人日常所用的多种
器物。

结 构

龟背纹是一种形似龟背的纹样，构图是以六边形为基本单元四
方连续排列，基本单元以单线条、双线条、联珠构成六边形。
龟背纹通常以地纹或框架形式出现，与其他纹样元素组合，形
成叠加穿插的层次效果，更显装饰性。

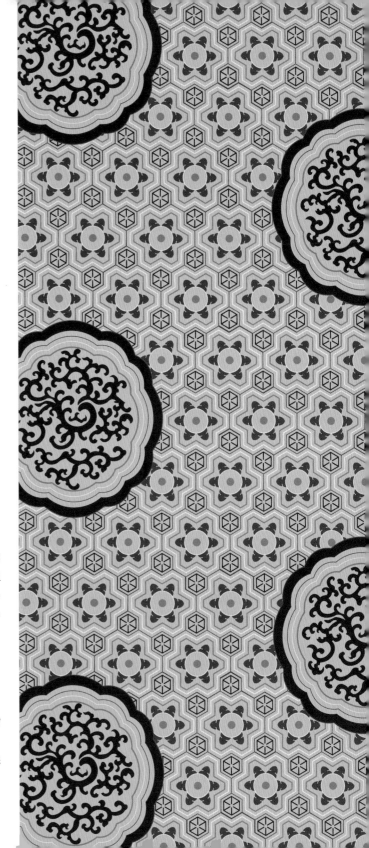

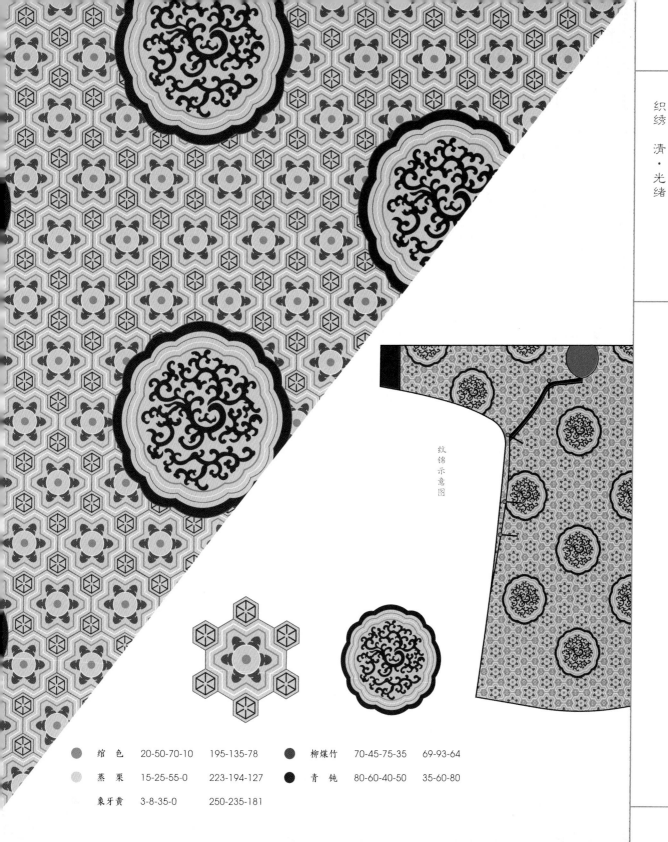

彩色团夔龙朵花龟背纹锦

皇家御用锦缎，子母龟背纹锦地，界格内饰六瓣花纹，花瓣状锦地开光，内饰卷草团夔龙纹。龟背纹寓意万寿万福、江山永固。

纹锦示意图

| | | | | |
|---|---|---|---|---|
| ● | 绾色 | 20-50-70-10 | 195-135-78 | |
| ● | 柳煤竹 | 70-45-75-35 | 69-93-64 | |
| ● | 蒸栗 | 15-25-55-0 | 223-194-127 | |
| ● | 青钝 | 80-60-40-50 | 35-60-80 | |
| ● | 象牙黄 | 3-8-35-0 | 250-235-181 | |

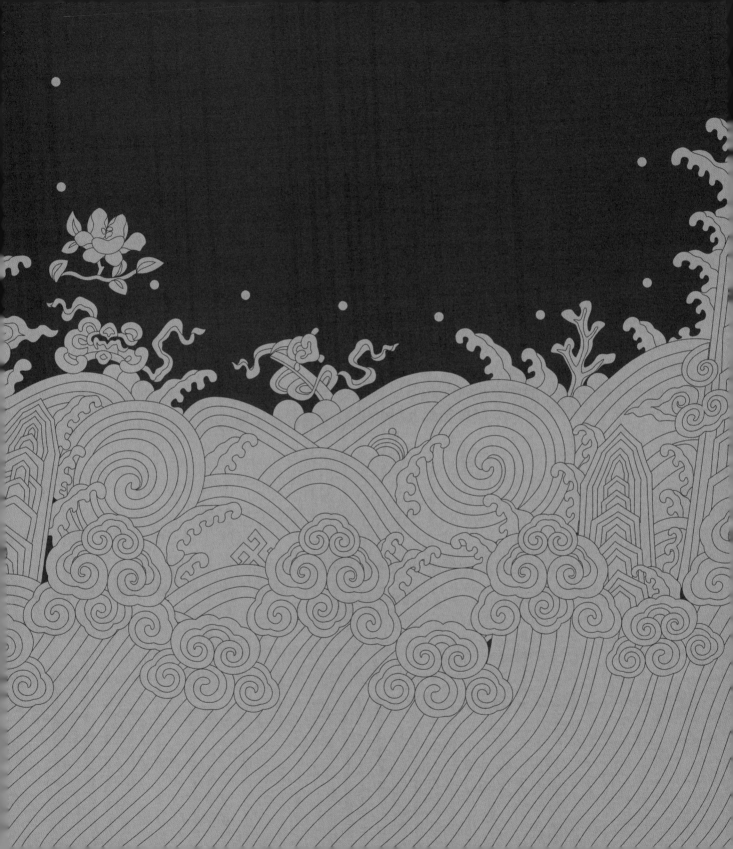

自然观

故宫
纹样

# 云纹

## 介绍

云纹是贯穿于中国历史的经典纹样，在几千年的历史中衍生出不同的形态，如商周时期青铜礼器上的云雷纹，春秋战国时期玉器上的卷云纹，汉代服饰上流行的云气纹。唐代之前，云纹追求气韵变化之美，飘逸流动、舒展自由，而唐代后云纹逐渐样式化，明显的特点有如意状的云头、尖细微勾的云尾、头尾有相对独立的样式。清代云纹继承了明代云纹的样式，造型与组合由简单变化到复杂多样，给人奢华、雍容之感。云纹被广泛应用于建筑、家居、织绣、工艺品等，寓意瑞祥吉兆、步步高升，是皇权显贵身份的象征。

## 结构

清代云纹可分为朵云和枝状云。朵云有一字形、山字形、壬字形、四合形等样式，云勾卷曲呈如意或灵芝状，其组合形式多样，如随机点缀、叠加相交或按界格规律排列。枝状云造型如树枝多叉，云头云躯串联，云躯纤细，云尾时有时无。云纹常与龙、凤、瑞兽等纹样组合。

**绿地紫彩云纹碗**

清宫盛宴御用瓷器，碗口撇、圈形足，内施白釉。外壁施绿釉为地，满腹绘紫彩壬字形云纹，近腹底为莲瓣纹。彩云纹寄托了人们对风调雨顺、国泰民安的祈盼。

| | | | |
|---|---|---|---|
| ● | 祖母绿 | 95-25-100-10 | 0-126-60 |
| ● | 紫彩 | 15-40-0-10 | 204-160-193 |
| | 枝绿 | 13-0-5-0 | 228-243-245 |

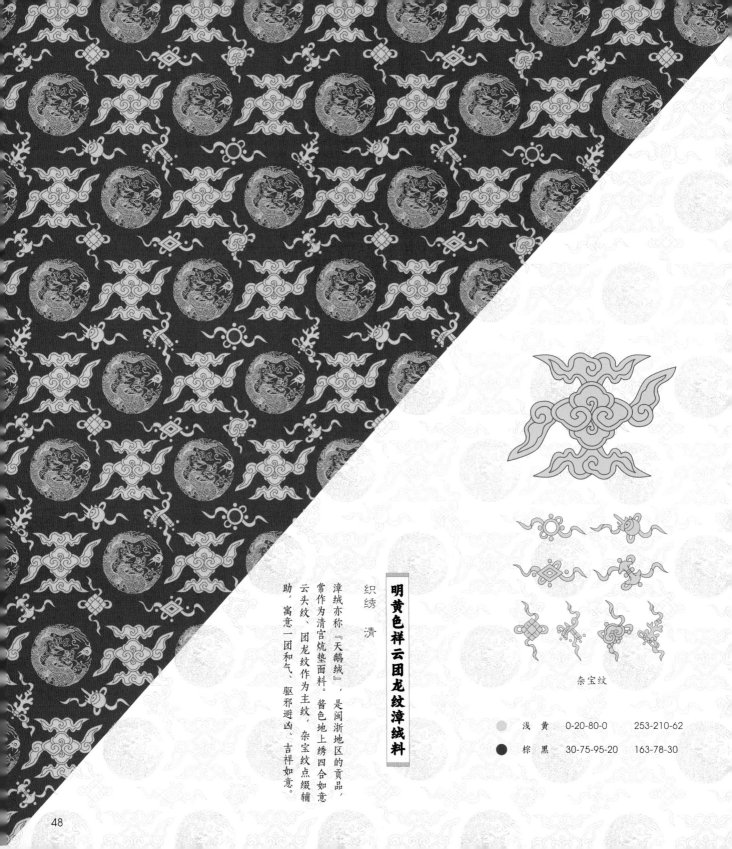

# 明黄色祥云团龙纹漳绒料

织绣　清

漳绒亦称『天鹅绒』，是闽浙地区的贡品，常作为清宫炕垫面料。酱色地上绣四合如意云头纹、团龙纹作为主纹，杂宝纹点缀辅助，寓意一团和气、驱邪避凶、吉祥如意。

杂宝纹

| | 浅　黄 | 0-20-80-0 | 253-210-62 |
| | 棕　黑 | 30-75-95-20 | 163-78-30 |

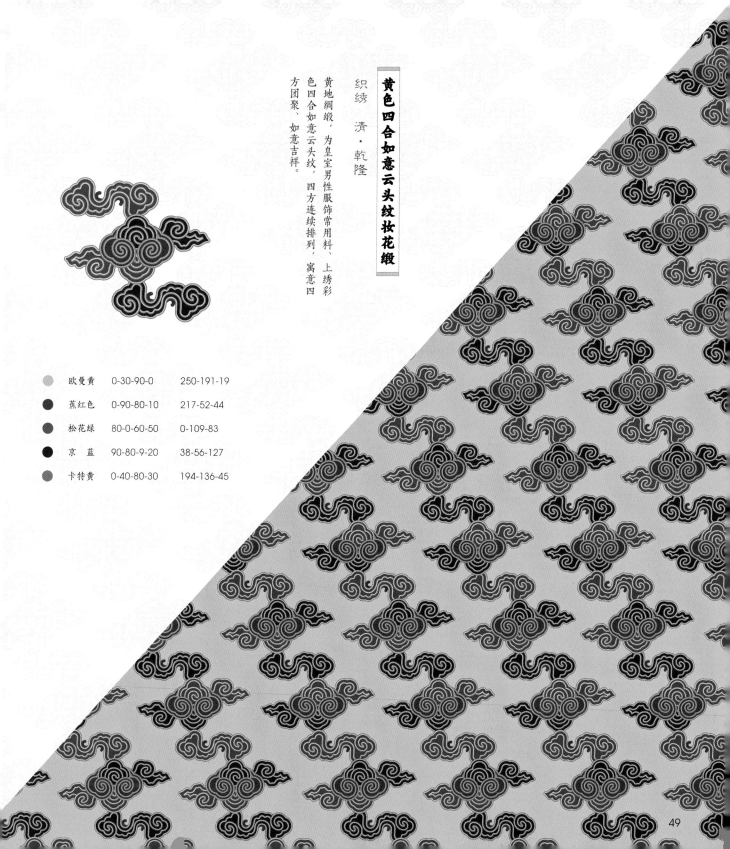

## 黄色四合如意云头纹妆花缎

织绣　清·乾隆

黄地绸缎，为皇室男性服饰常用料、上绣彩色四合如意云头纹，四方连续排列，寓意四方团聚、如意吉祥。

| | | | |
|---|---|---|---|
| ● 欧曼黄 | 0-30-90-0 | 250-191-19 |
| ● 蕉红色 | 0-90-80-10 | 217-52-44 |
| ● 松花绿 | 80-0-60-50 | 0-109-83 |
| ● 京　蓝 | 90-80-9-20 | 38-56-127 |
| ● 卡特黄 | 0-40-80-30 | 194-136-45 |

酱色松竹如意流云纹二色缎

织绣　清·嘉庆

清宫官员服饰用料，酱色地，上绣枝状云纹，云头呈如意状，云纹间隙处饰竹、松纹样，寓步步高升、清廉高洁之意。

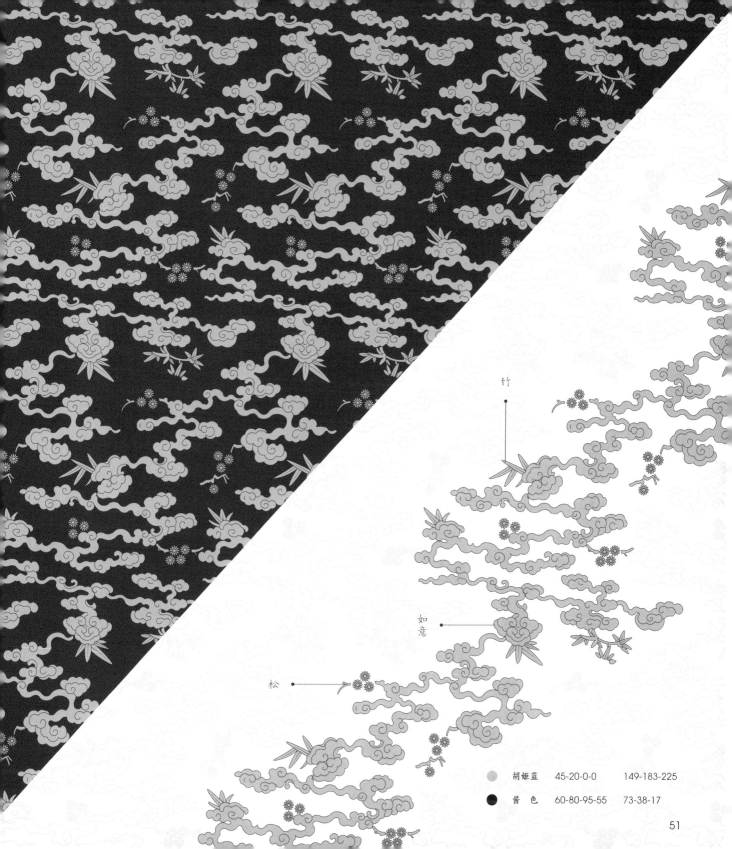

竹

如意

松

胡姬蓝　　45-20-0-0　　149-183-225

黛色　　60-80-95-55　　73-38-17

51

介 绍

水纹是代表中华民族精神信仰的纹样之一，新石器时代仰韶彩陶上绘有旋涡状的水纹，代表黄河之水的形态。宋代，水纹被引入织锦与制瓷业，发展出流水纹、水波纹、旋涡纹、海水纹、曲水纹等。其中，最具代表性的曲水纹一直流行至清代，它在原有单独朵花和折枝花的表现形式上，演变出动物、吉祥、杂宝纹样等组合的纹样，从营造清新雅致的诗词意境转变为进行祈福求吉的寓意表达，反映了时代的潮流变化。

结 构

水纹形态可分为象形与抽象两种。象形的水纹以曲线的曲折程度表现水势形态，如波状、环状、旋涡状等，浪花时有时无。抽象的水纹由直线相互平行或垂直相交而成，回转曲折，连续不断，有工字、王字、丁字、万字等形式，万字纹就是由曲水纹演化而来的，有记载称"曲水万字"。

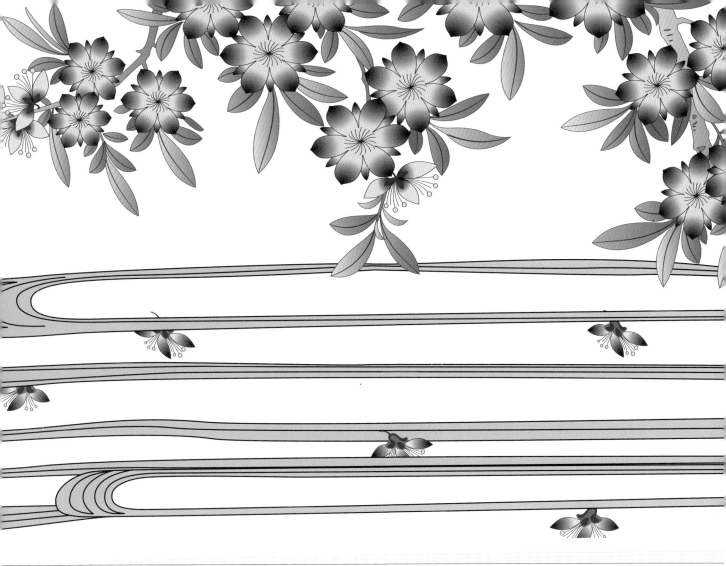

| | | | |
|---|---|---|---|
| ⬤ | 碧 青 | 55-5-15-0 | 114-194-214 |
| ⬤ | 暗海绿 | 40-0-50-20 | 144-183-132 |
| ⬤ | 湖绿彩 | 75-25-65-5 | 57-143-108 |
| ⬤ | 海棠红 | 0-85-55-30 | 184-52-64 |
| ⬤ | 粉 红 | 0-30-10-0 | 247-200-206 |
| ⬤ | 官 绿 | 75-25-75-40 | 38-105-66 |

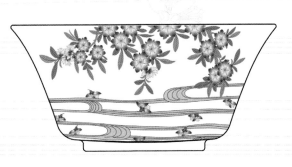

# 五彩落花流水图碗

瓷器 清·康熙

康熙时期青白瓷器，壁薄质坚，釉质白中闪青，彩绘落花流水纹——有别于其他清代纹样，多了些浪漫主义风格，显得清新雅致。

## 介 绍

海水纹是表现海浪形态的纹样，在隋代兴起，流行于宋代至清代，常见于瓷器。它常与龙纹组合为海水龙纹，海水在下，龙在上，两者相互交错，波涛汹涌的海水中游龙腾跃，寓意四海升平、风调雨顺。另外值得一提的是江崖海水纹，它是明清两代龙袍、官服的专用纹样，即山头重叠，海浪澎湃，搭配八宝吉祥纹饰，寓意山川昌茂、国土永固。

## 结 构

海水纹以五至六个同心圆为基本单元，相互交叠作四方连续排列，浪花似佛手状。海水纹多用作底纹和边饰，衬托龙纹、瑞兽纹等。江崖海水纹样式繁复，由多种纹样组成，分下、中、上三个部分：下为水脚，由斜向排列的条线组成；中间由海水纹和灵芝云头纹构成；上为重叠高耸的江崖纹，分列于中心与两端：海水上饰吉祥、八宝等纹样。常见的颜色搭配有红、白、蓝、绿及金色，以追求奢华的装饰效果。

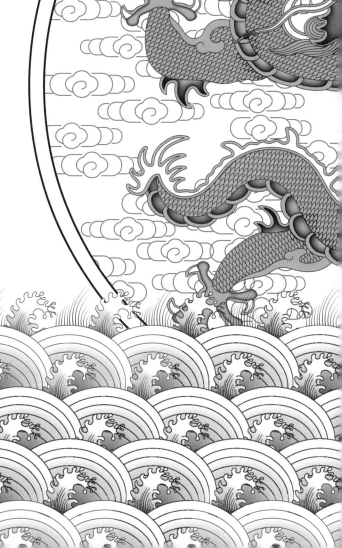

青花海水纹印泥盒

瓷器 明·宣德

盒身呈扁圆形，通体以青花为饰，纹样分盖、身两部分，盒盖绘云龙纹，盒身绘海水纹。海水龙纹象征皇权身份，寓意四海升平、风调雨顺。

- ● 深毛蓝　80-70-20-30　55-65-114
- ● 琉璃蓝　70-25-0-35　44-117-163
- ○ 月　蓝　40-10-0-0　161-203-237

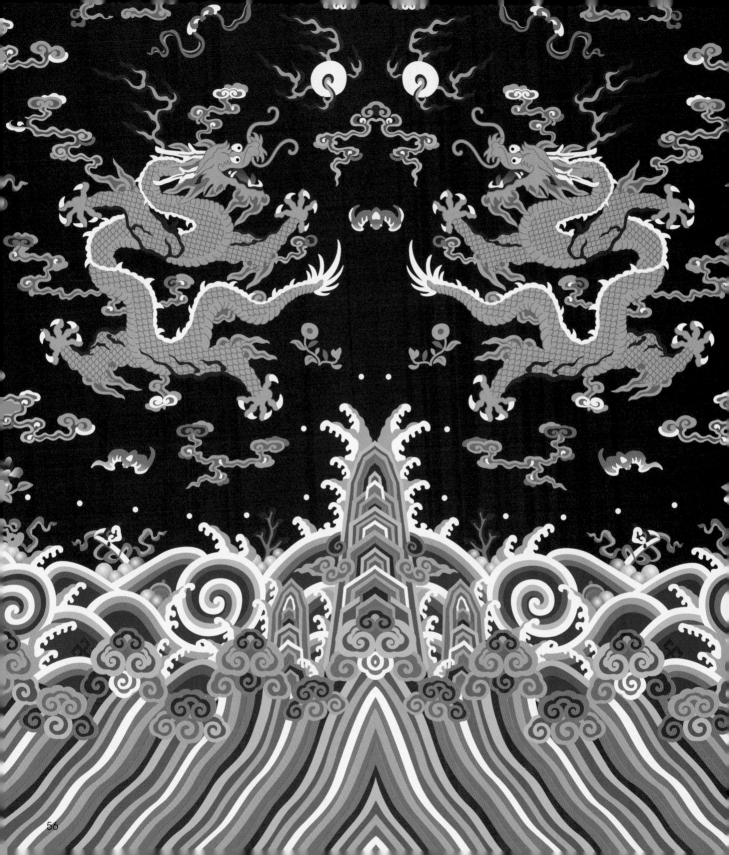

彩云蝠八宝金龙纹男夹龙袍

织绣 清·乾隆

宝瓶

升龙

正龙

蝙蝠

江崖海水纹

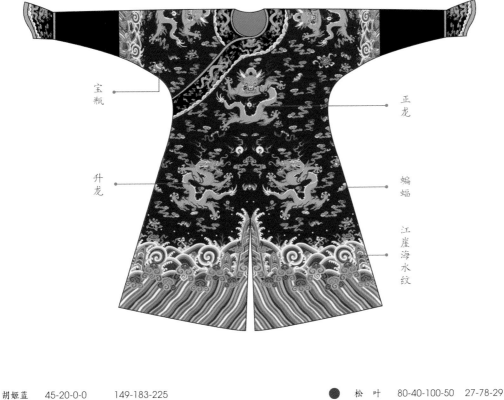

蓝色吉服用于庆典活动，如冬至祭天。服式为圆领、右衽大襟、素绸接袖、马蹄袖口，直身式长袍，龙纹为主，袍身饰金龙纹样，大襟与袖口也以金龙纹样装饰，袍身其间绣五色云、蝠蝠、八宝、花卉等纹样，下饰江崖海水纹。整体华贵精致，庄重威严，寓意天下太平、江山永固，皇权至上。

| | | | |
|---|---|---|---|
| 胡姬蓝 | 45-20-0-0 | 149-183-225 | |
| 绒蓝 | 85-35-20-30 | 0-104-140 | |
| 藏蓝 | 95-90-15-30 | 26-37-106 | |
| 柔嫩蓝 | 10-0-5-5 | 228-239-238 | |
| 梅辛茶 | 55-20-70-5 | 126-164-99 | |
| 松叶 | 80-40-100-50 | 27-78-29 | |
| 丹东石 | 15-30-75-10 | 208-172-74 | |
| 煤竹 | 30-45-85-30 | 151-116-43 | |
| 檀色 | 15-75-65-0 | 212-94-77 | |
| 深矾红 | 35-95-90-10 | 166-41-42 | |

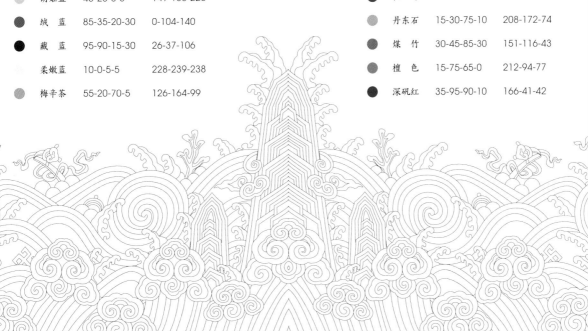

# 朝阳纹

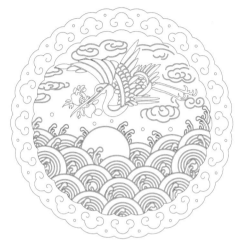

## 介绍

朝阳纹源于远古时期太阳图腾的图案，如河姆渡文化双鸟朝阳纹牙雕，以及金沙遗址的太阳神鸟图案。《诗经·大雅·卷阿》中的成语"丹凤朝阳"，比喻贤才逢明时。朝阳纹作为明清两代官服补子的专用纹样，用来辨别等级身份，喻指君臣有秩、人尽其才，寓意天下太平、指日高升。朝阳纹也是清代瓷器上的经典风俗纹样，常以丹凤朝阳为主题，寓意吉祥安宁。

## 结构

朝阳纹主要以飞禽瑞兽和太阳为主题，飞禽瑞兽形象生动，以望向太阳为主要特点，搭配丰富的装饰纹样，如海水纹、祥云纹、吉祥纹、八宝纹等。每个纹样都有独特的吉祥寓意，具有极高的艺术价值。

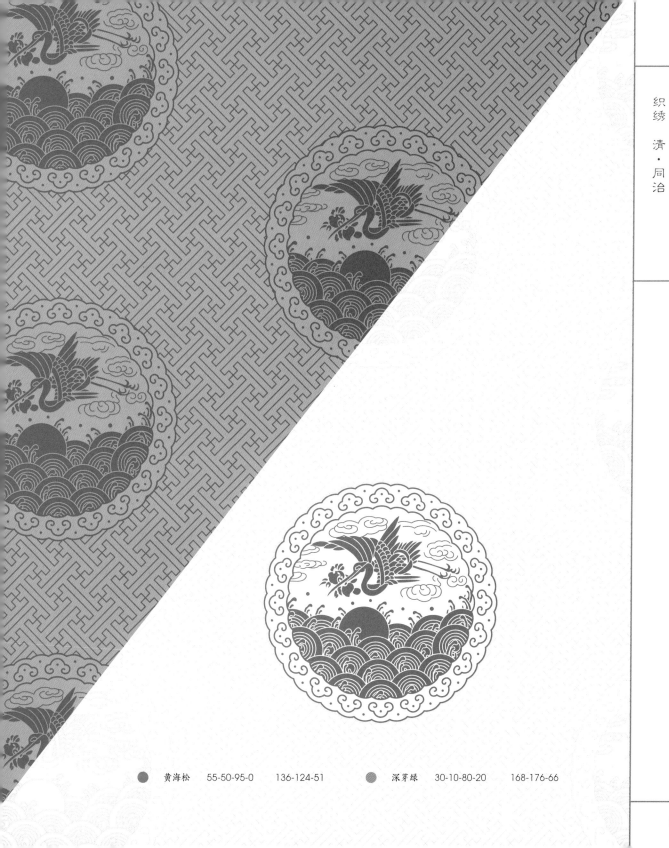

## 绿色团一品朝阳纹江绸

织绣　清·同治

仙鹤朝阳纹为一品文官专用纹样。此绸缎为官员常服用料，绿地上绣团仙鹤朝阳纹，纹样中太阳处于海水之中，仙鹤叼折枝仙桃，周围用祥云装饰，寓意德高望重、延年益寿。

● 黄海松　55-50-95-0　136-124-51　　　● 深芽绿　30-10-80-20　168-176-66

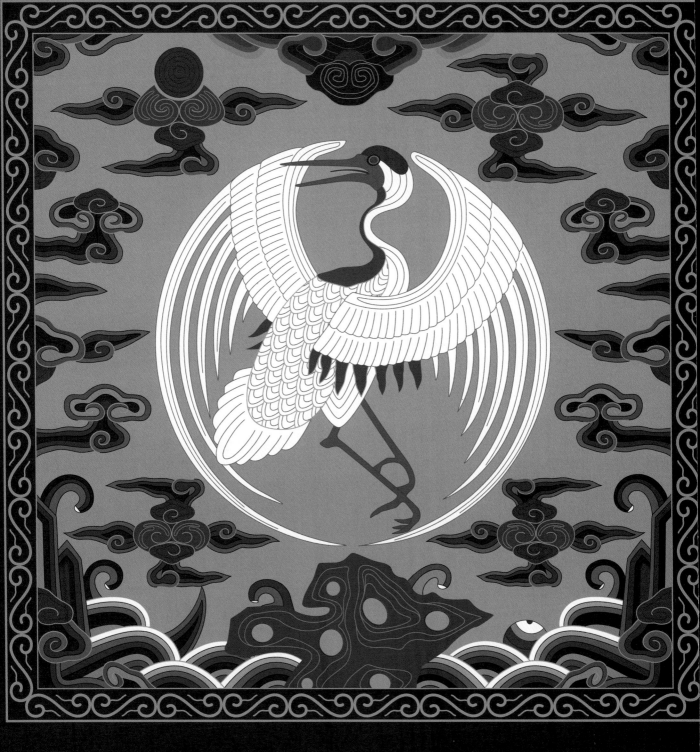

一品文官官服章补，绣工精细，金线绣地，上绣青脚素翼丹顶鹤作为图案中心，朝阳纹位于左上角，四合如意云头纹、如意云头纹、江崖海水纹辅助装饰，寓意吉祥、忠贞、长寿。

| | 色名 | CMYK | RGB |
|---|---|---|---|
| ● | 乌 金 | 20-35-80-15 | 191-154-61 |
| ● | 仪征红 | 20-100-95-10 | 188-18-31 |
| ● | 黛 绿 | 70-38-65-0 | 90-134-105 |
| ● | 绒 蓝 | 85-35-20-30 | 0-104-140 |
| ● | 深 蓝 | 90-80-10-20 | 38-56-126 |
| ● | 蓝 黑 | 50-20-0-90 | 21-36-53 |
| ○ | 凝 脂 | 0-5-15-0 | 255-245-224 |
| ● | 蒸 栗 | 31-51-59-10 | 176-129-97 |

| | 色名 | CMYK | RGB |
|---|---|---|---|
| ● | 秋 蓝 | 20-0-0-40 | 150-169-179 |
| ● | 苍 绿 | 80-50-60-50 | 30-70-66 |

山水纹

## 介绍

山水纹是以山水画为主题的装饰纹样，始见于宋代瓷器，山水多用作人物和动物的背景，即山水人物纹。山水纹在明代开始作为主题纹样使用，尤其是在明代晚期大量出现，人文画气息甚浓。清代的山水纹画工精细，画风多仿宋、元、明、清名家笔意。但山水纹的画风受皇帝偏好的影响，康熙年间的山水纹笔线道劲，运笔多顿挫曲折，犹如刀砍斧劈，而雍正年间的山水纹画风顿变，疏林野树，平远幽深，山石作麻皮皴，秀润多姿。山水纹常用于装饰青花瓷器和大面积家具，表达雅量高致的意趣。

## 结构

山水纹与绘画风格相为表里，既有版画的味道，又有人文画的气息，有些则直接模仿名画家的笔意。用山水纹绘近景，有婀娜多姿的树木、苍劲古朴的山石；绘中景，远山的树木变得小如米粒；绘远景，远山点点，隐约浮现在万里江山之中。

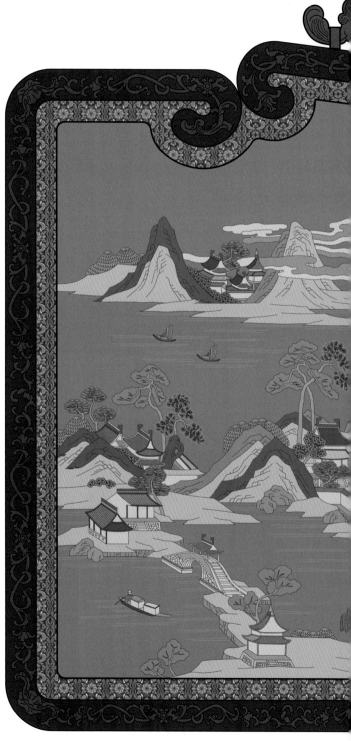

## 缂丝山水纹挂屏

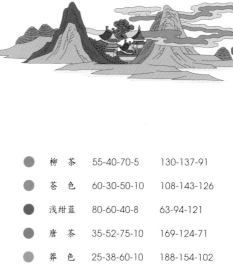

| | 柳茶 | 55-40-70-5 | 130-137-91 |
|---|---|---|---|
| | 苍色 | 60-30-50-10 | 108-143-126 |
| | 浅绀蓝 | 80-60-40-8 | 63-94-121 |
| | 唐茶 | 35-52-75-10 | 169-124-71 |
| | 莽色 | 25-38-60-10 | 188-154-102 |
| | 琦色 | 20-25-45-5 | 206-186-143 |
| | 黄灰 | 35-30-40-10 | 168-162-143 |
| | 檀褐 | 42-90-93-8 | 156-55-42 |
| | 朱石栗 | 51-90-99-29 | 118-43-29 |
| | 缇赪 | 0-80-60-40 | 167-56-53 |
| | 水蜜 | 0-20-30-0 | 251-216-181 |
| | 茶褐 | 60-65-85-25 | 105-81-51 |
| | 石绿 | 60-0-60-20 | 90-165-114 |
| | 苍筤 | 45-10-35-10 | 142-183-165 |
| | 青矾绿 | 70-0-40-40 | 22-132-123 |
| | 青冥 | 70-50-0-0 | 89-118-186 |

缂丝是中国传统丝织工艺品种之一，以生丝为经，熟丝为纬。纹样以山水楼台为题材，情景交融，给人以赏心悦目、心旷神怡的感觉，体现了清宫生活的一个侧面。

## 火珠纹

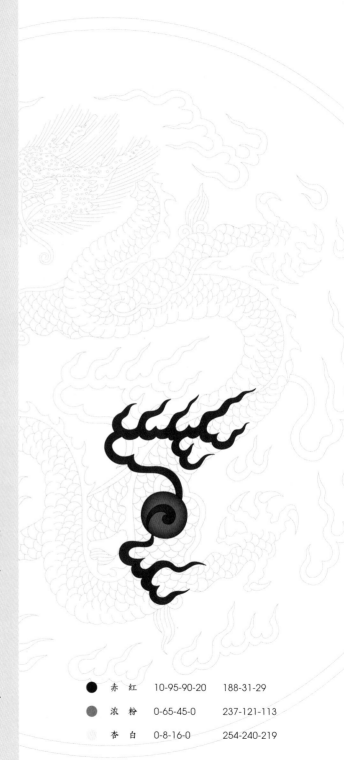

### 介绍

火珠纹是传统吉祥文化的装饰纹样之一，火珠纹是古人对火的形态认知所产生的纹样，《周礼》中记载"火以圜"，火的形态是圆形，圜就是圆涡状。火珠纹是商周时期的流行纹样之一，在元代被应用到瓷器上，除装饰以外，更是传达对火的信仰文化。并沿用至明清两代，与龙纹的结合，延伸出了龙戏珠纹。火珠与双角、银锭、海螺、珊瑚、灵芝、书卷组合为琛宝纹，琛宝纹被赋予吉祥、美好、崇高品质的寓意。

### 结构

早期火珠纹形象在圆形微凸的曲面上，中有三到八道旋转状弧线，以表示火光的流动。随着纹样发展，火珠纹开始形成以圆形为中心或焦点的烛焰造型，形象生动，富有表现力。

| | 赤 红 | 10-95-90-20 | 188-31-29 |
| --- | --- | --- | --- |
| | 浓 粉 | 0-65-45-0 | 237-121-113 |
| | 杏 白 | 0-8-16-0 | 254-240-219 |

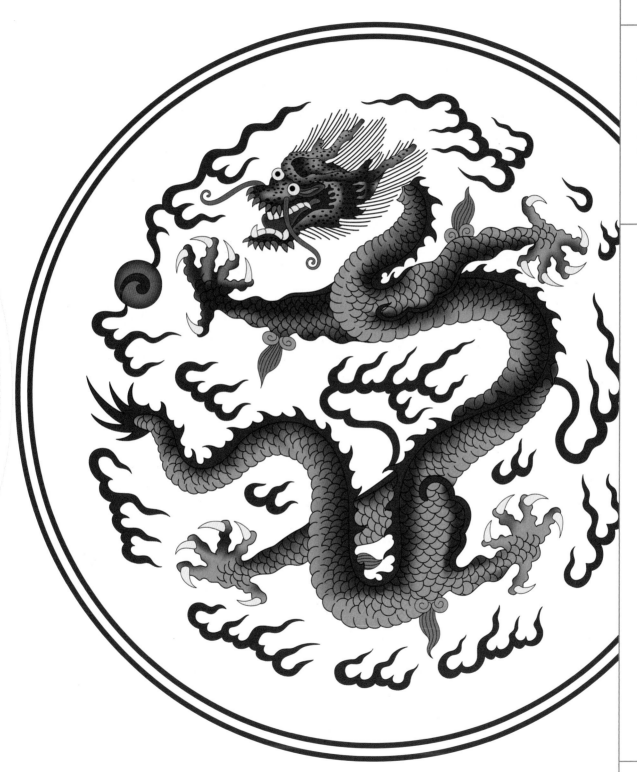

矾红彩云龙赶珠纹盘

瓷盘通体施白釉，釉面光润，盘心以矾红彩绘龙戏火珠纹，龙身形矫健，鳞片历历，展现出威风凛凛之态，寓意太平如意、祛病化灾。

# 草虫鸣

故宫纹样

# 蝶纹

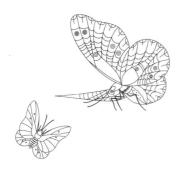

(介)(绍)

蝶纹为昆虫装饰性纹样之一，蝴蝶因具有丰富艳丽的色彩被誉为"会飞的花朵"。蝶纹出现于唐代，与其他纹样组合应用于服饰上。蝶纹发展到宋代开始运用于瓷器上，其表现主题多元化，出现了写实、对飞、蝶恋花等主题。蝶纹在清代发展到鼎盛时期，被广泛应用于瓷器和织绣上。清代的蝶纹造型轻灵、色彩绚丽，极具装饰效果。蝶纹寓意幸福，双飞的蝴蝶象征着爱情忠贞、婚姻美满。

(结)(构)

蝶纹以描绘蝴蝶的外貌形态为特点，繁复绚丽，构图分为无规则分布、组合的团状或对飞的圆形结构。蝶纹常与花卉纹组合，称为"蝶恋花"。蝶纹也可作为辅助纹，装点器物边缘。

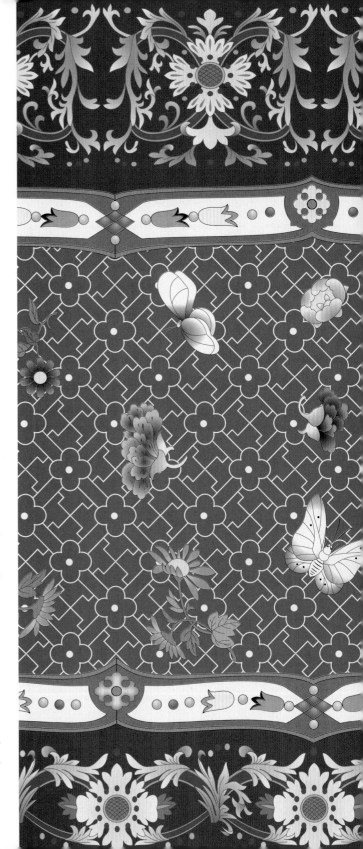

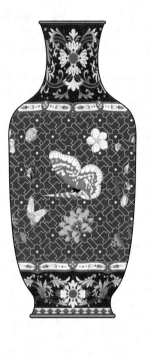

瓷瓶造型，撇口，短颈，椭圆腹，圈足。颈部和底部彩绘各色西洋花卉。腹部以蓝色彩绘万字纹梅花锦为地纹，其上以粉彩绘兰、梅、海棠、牵牛花等花卉纹样，点缀以蝶纹，纹样主题称为『蝶恋花』，寓意爱情美满、婚姻幸福。

| | | | |
|---|---|---|---|
| ● | 金 驼 | 0-60-60-0 | 239-132-93 |
| ● | 牵 牛 | 20-80-0-20 | 175-66-132 |
| ● | 石英紫 | 0-20-0-10 | 234-207-219 |
| ● | 陈皮黄 | 0-50-70-0 | 243-153-79 |
| ● | 嫩姜黄 | 0-15-55-0 | 254-222-132 |
| ● | 靛 蓝 | 85-55-0-0 | 27-103-178 |
| ● | 锦 灰 | 40-25-0-10 | 153-169-206 |
| ● | 锖青磁 | 60-10-55-20 | 93-155-118 |
| ● | 碧 泉 | 18-0-25-0 | 218-236-206 |
| ● | 缟 羽 | 8-2-5-0 | 239-245-244 |
| ● | 绾 莜 | 4-95-90-40 | 161-18-14 |
| ● | 赤 缇 | 0-60-65-15 | 216-119-75 |

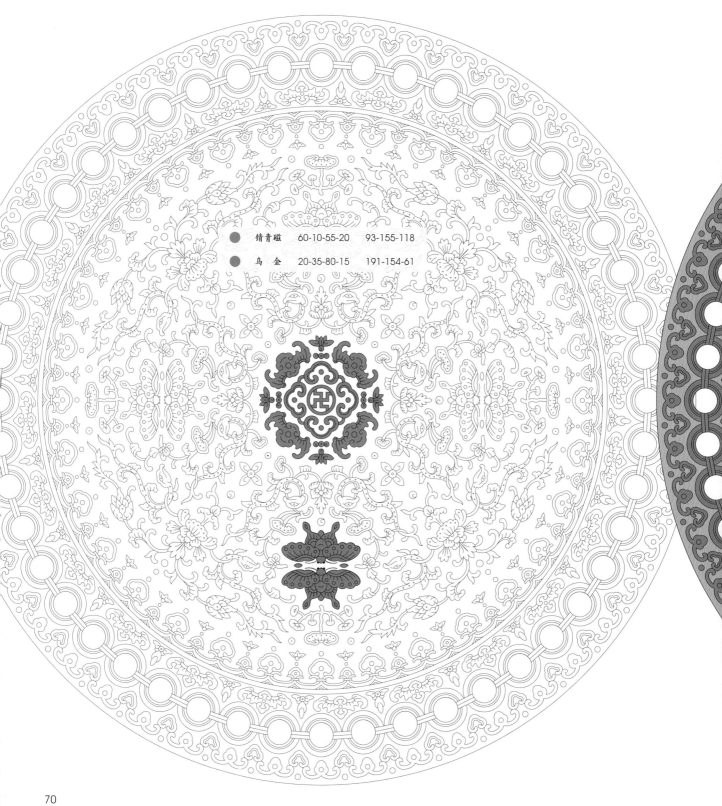

霁青磁   60-10-55-20   93-155-118

乌 金   20-35-80-15   191-154-61

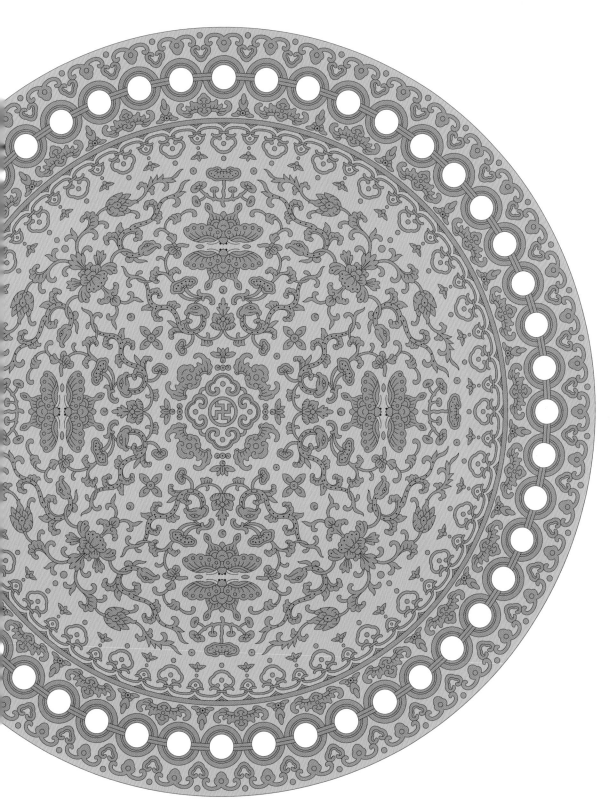

绿地粉彩描金蝴蝶缠枝莲纹镂孔盘

瓷器　清·嘉庆

圆盘造型，直腹平底，盘沿有一圈圆形镂孔。内外通体以绿釉为地，分别以如意云头纹、蝠纹为边饰。盘心被缠枝莲纹分为四个部分，每一部分绘一对蝶纹，寓意喜事连连、长生富贵等。

蝉纹

介 绍

蝉纹是中国古代较早使用的昆虫纹样之一，商代安阳殷墟墓出
土的青铜器上已出现无足蝉纹、有足蝉纹、变形蝉纹。蝉纹以
主纹或辅助纹样应用于酒器、食器和兵器上，其基本特征被延
续至清代，并应用于铜器、玉器等上，营造出庄严肃穆、原始
神秘的氛围。蝉纹寓意纯洁、永生，《史记·屈原列传》曾赞
扬屈原"蝉蜕于浊秽，以浮游尘埃之外"。

结 构

蝉纹分为繁体和简体两类，均展示出大眼、蝉翼、蝉体的形
状，蝉体可分为无足、有足和变形三类。蝉纹在发展中自始至
终都保留了相应的布局和规律，多为垂叶形三角状，二方连续
排列，强调青铜器皿的造型与设计相适应。

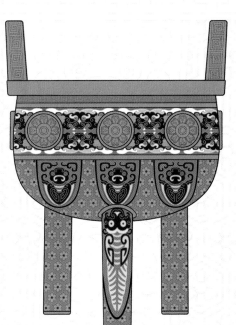

## 掐丝珐琅蝉纹鼓丁双耳三足盖炉

炉为仿古鼎式，双冲耳，三柱足，口沿及双耳镀金。炉口沿下一周饰兽面纹，腹和三足施花瓣锦地，上饰蝉纹，寓意死而复生、羽化登仙。

| | | | |
|---|---|---|---|
| ● | 京 蓝 | 90-80-9-20 | 38-56-127 |
| ● | 品 绿 | 80-0-25-25 | 0-146-164 |
| ● | 青 竹 | 90-0-50-40 | 0-119-109 |
| ● | 柳 绿 | 30-0-80-0 | 195-217-78 |
| ● | 黄栗留 | 0-15-70-0 | 254-220-94 |
| ● | 桑 叶 | 0-40-80-20 | 213-149-51 |
| ● | 枣 红 | 20-90-80-40 | 144-35-31 |
| ● | 粉 桃 | 0-55-25-0 | 240-145-153 |

# 卷草纹

## 介绍

卷草纹是以藤蔓植物为主的装饰纹样，因盛行于唐代，故名"唐草纹"，又有"蔓草纹""忍冬纹""缠枝纹"等异称。唐代敦煌石窟中，卷草纹以条带形对石窟内的壁画进行有秩序的划分。卷草纹因具有连绵不断的造型特点，被赋予连绵不绝的吉祥寓意，加上流畅而多变的装饰效果，它一直流行至清代。清代卷草纹常与花卉纹组合，既贯穿纹样整体又独立呈现繁复富丽的效果，被大量应用于服饰、家具、瓷器上，寓意万代生生不息、茂盛蓬勃。

## 结构

卷草纹以连续不断的S形藤蔓植物为主茎，主茎上饰以各种花卉和其他装饰纹样，如牡丹卷草纹、葡萄卷草纹等，主茎起贯穿连接纹样各个基本单元的界格作用，使卷草纹形成有序而多变的独特构图。卷草纹也可用作辅助纹样和边饰，以划分器物结构和提升器物繁复富丽的视觉效果。

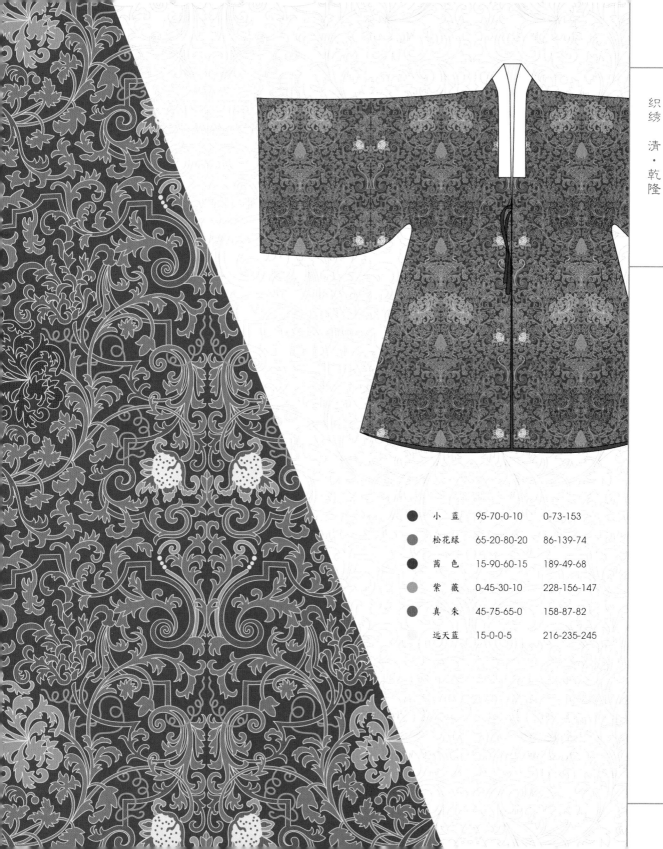

帔直领，对襟，宽袖，裾左右开，锦面工艺精细，以相同的蔓草、朵花组成左右对称、上下相对、横向排列的纹样，采用两晕和间晕的退晕方法，令纹样更加富丽典雅，寓意生机勃勃、福寿延绵。

| 小 蓝 | 95-70-0-10 | 0-73-153 |
| 松花绿 | 65-20-80-20 | 86-139-74 |
| 茜 色 | 15-90-60-15 | 189-49-68 |
| 紫 薇 | 0-45-30-10 | 228-156-147 |
| 真 朱 | 45-75-65-0 | 158-87-82 |
| 远天蓝 | 15-0-0-5 | 216-235-245 |

# 蕉叶纹

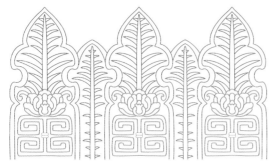

## 介绍

蕉叶纹是传统瓷器装饰纹样，最早出现于商代晚期的青铜礼器上，商代四羊青铜方尊的肩和圈足由蕉叶纹装饰。早期，蕉叶纹是一种兽体的变形纹，其对称造型形似蕉叶。蕉叶纹用作瓷器装饰始于宋代，装饰在器物的颈部或腹底部。蕉叶纹于元、明、清代常绘于青花瓷器上。蕉叶纹因器物的外形不同而呈现出不同的形态，有瘦长优美的，也有圆润饱满的。蕉叶纹作为装饰性纹样，也有着独特美好的寓意。芭蕉叶大，寓意大业有成；芭蕉的果实同茎生长，寓意团结、友好。

## 结构

蕉叶纹是以芭蕉叶图形组成的带状纹饰。每片叶片自成一个单元，一端较宽，一端尖锐，用细密的平行斜线表示叶脉，叶缘的变化较多，分为全缘、波状缘和皱缩状缘。全缘的叶缘为平滑的弧线，波状缘的叶缘为起伏较小的波浪线，皱缩状缘的叶缘为起伏较大的波浪线。蕉叶纹以二方连续构图，以单层或叠加的双层装饰器物的颈部和腹底部。

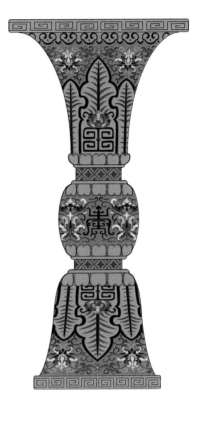

掐丝珐琅勾莲蕉叶纹花觚

珐琅器 清·乾隆

觚为圆形，喇叭形长颈，鼓腹，高足，平底。它依形分三层，上层与底层饰蕉叶纹和勾莲纹，中层饰蝠纹、寿字纹、勾莲纹，釉色纯正，掐丝规整，寓意生生不息、福泽延绵、吉祥美满。

| | | | |
|---|---|---|---|
| ● | 新警蓝 | 95-90-20-30 | 26-38-102 |
| ● | 琇 | 90-0-25-25 | 0-140-163 |
| ● | 飞泉绿 | 50-10-35-20 | 118-165-152 |
| ● | 常馨 | 85-25-70-55 | 0-82-59 |
| ● | 桑叶 | 0-40-80-20 | 213-149-51 |
| ● | 枣红 | 20-90-80-40 | 144-35-31 |
| ● | 嫩额黄 | 0-20-80-10 | 237-197-59 |
| ● | 缟素 | 0-0-10-10 | 239-238-223 |
| ● | 老葵绿 | 80-60-75-25 | 57-82-67 |

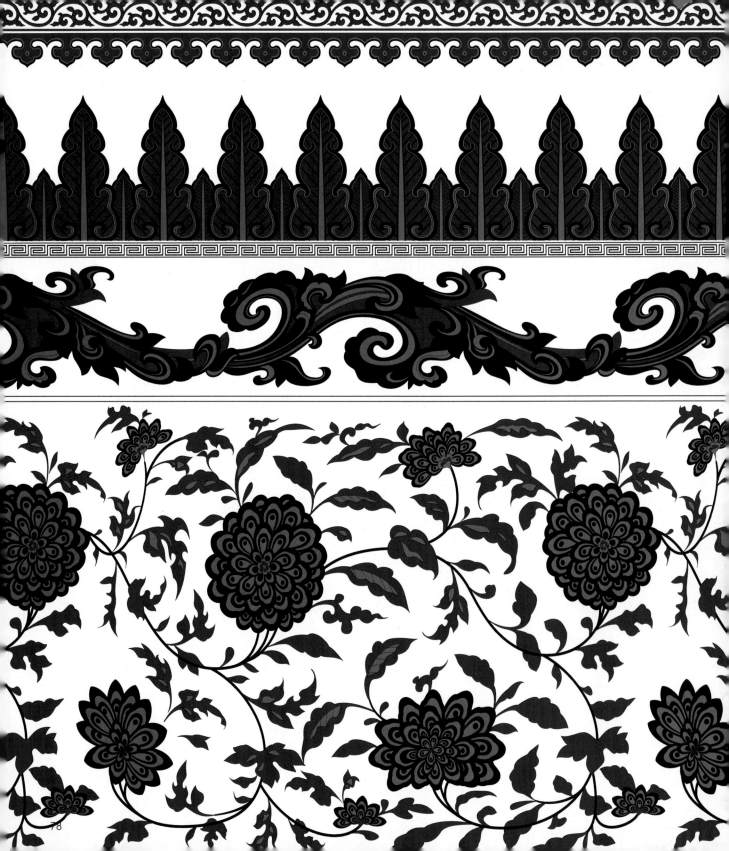

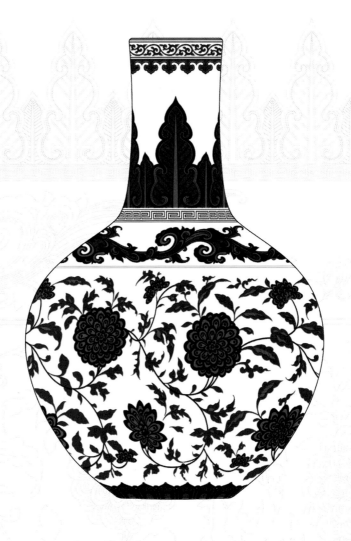

## 青花缠枝莲蕉叶纹天球瓶

瓶口小、直颈、圆腹似球，造型敦厚稳重，釉色细腻莹润，外有青花纹饰，外口沿饰卷草纹及如意云头纹，颈部饰蕉叶纹，肩饰卷草纹，腹部饰缠枝莲纹，足底处饰莲瓣纹，寓意大业有成、生生不息。

● 小　蓝　　95-75-0-0　　0-72-157

● 露草蓝　70-30-0-0　　70-148-209

● 藏　蓝　　95-90-15-30　26-37-106

# 竹纹

## 介绍

竹纹是雅俗共赏的纹样之一。竹，宁折不屈，因具有高风亮节的品质被古代文人所推崇，古人常用竹自喻和喻人。以竹为单独题材进行绘画始于唐代，宋代，竹纹被应用于磁州窑陶瓷上，一直到明清时期，竹纹已然成为瓷器、建筑上的常见纹样，常与梅、兰、菊组合作为装饰纹样。

## 结构

竹纹多作为器物纹样使用，分为单株和多株，竹干、竹叶皆用单笔勾绘，竹叶大小参差，配以花卉、山石等，描绘竹节挺拔、迎风摇曳的形态。也有以竹叶为纹样基本单元和其他纹样组合，四方连续排列的构图，多见于清代瓷器。

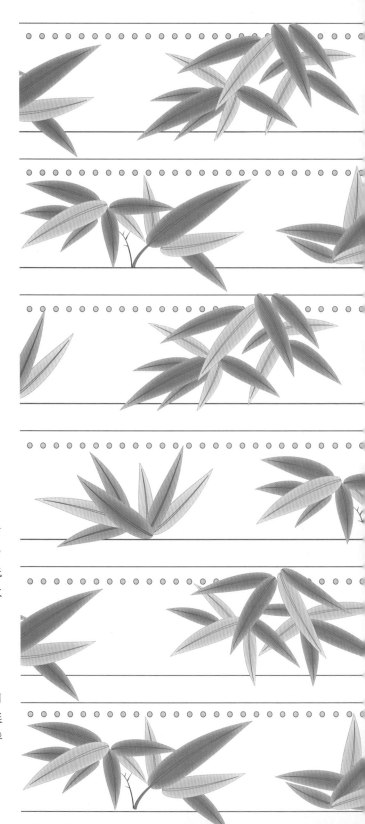

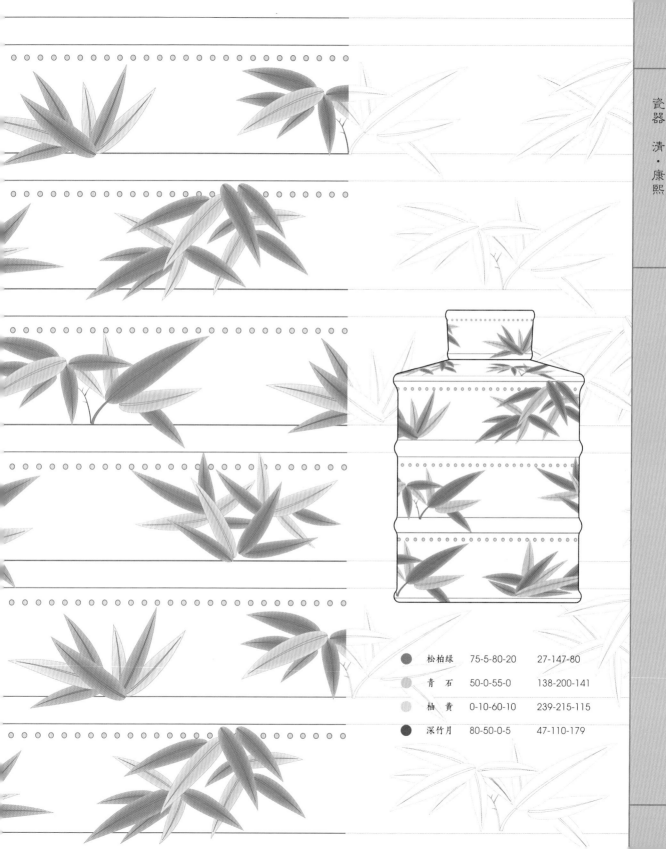

罐身以凸弦纹为界分成三段，呈竹节形。器盖亦呈竹节形，上、下缘凸鼓。器盖及罐身竹节处均以连珠纹装饰成竹根点斑，通体绘多组竹纹，竹叶填绿色淡彩。

| | 松柏绿 | 75-5-80-20 | 27-147-80 |
| --- | --- | --- | --- |
| | 青石 | 50-0-55-0 | 138-200-141 |
| | 柚黄 | 0-10-60-10 | 239-215-115 |
| | 深竹月 | 80-50-0-5 | 47-110-179 |

灵芝纹

介 绍

灵芝纹是寓意吉祥的瑞草纹样，灵芝珍贵难得，民间视其为仙草，赋予它许多神秘色彩。宋代，如意吸收灵芝的特点以增强美感，灵芝纹也开始装饰在器皿上。明清两代，灵芝作为瑞草纹样主题开始被使用，灵芝纹被广泛应用于瓷器和家具上，寓意长寿富贵、如意吉祥。灵芝纹多与水仙、寿石、天竺等纹样组合，形成灵仙祝寿的主题纹样。

结 构

灵芝纹多表现灵芝头部的形状，轮廓呈对称的海棠状，下部线条内收成卷曲状。其表现形式有折枝、缠枝、团花等。明代灵芝纹以缠枝构图较多，而清代灵芝纹一改明代灵芝纹的构图方式，趋向写实风格，灵芝扁圆，肉厚而肥润。

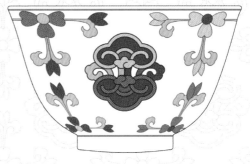

斗彩团灵芝纹碗

瓷器　清·道光

碗撇口，直腹，圈足。碗外壁绘四组两两相对的团状灵芝纹，间以对称的花草纹，形神俱肖，鲜艳莹澈，寓意如意吉祥、长寿富贵。

| | | | |
|---|---|---|---|
| ● | 豪沃红 | 0-80-70-10 | 219-79-60 |
| ● | 柚黄 | 0-10-60-10 | 239-215-115 |
| ● | 青石 | 25-45-80-0 | 200-150-67 |
| ● | 露草蓝 | 70-30-0-0 | 70-148-209 |
| ● | 群青 | 90-80-0-0 | 44-65-152 |
| ● | 沉香 | 0-20-30-50 | 157-135-113 |

83

# 葫芦纹

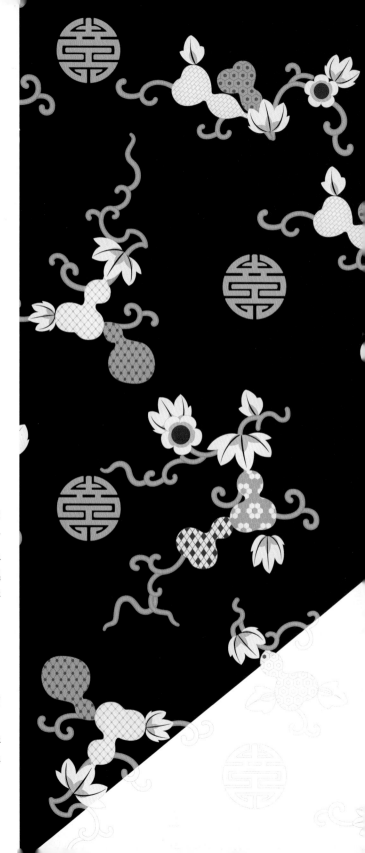

## 介绍

葫芦纹是中国传承千年的吉祥纹样，古时葫芦就已是蔬菜及药物，也用作酒器、水器及浮水器。葫芦纹最早发现于新石器时代的马家窑文化彩陶上。汉代到魏晋时期，葫芦的功能被夸大神化，葫芦纹被广泛应用。明清时期，葫芦蕴含的意义越来越丰富，葫芦纹成为寓意福禄、吉祥、辟邪、子孙繁荣等的吉祥纹样，被应用于服饰、瓷器、铜器上。

## 结构

葫芦纹取葫芦外形，由上下两个类圆形组成，上小下大，中间形成内陷，左右对称、重心均衡，呈丰满状态，简约而敦实。葫芦纹常与其他纹样组合出现，葫芦状外形内饰几何纹或吉祥纹。葫芦纹与扇子、玉板、花篮、渔鼓、荷花、宝剑、笛子等纹样组合成暗八仙纹。

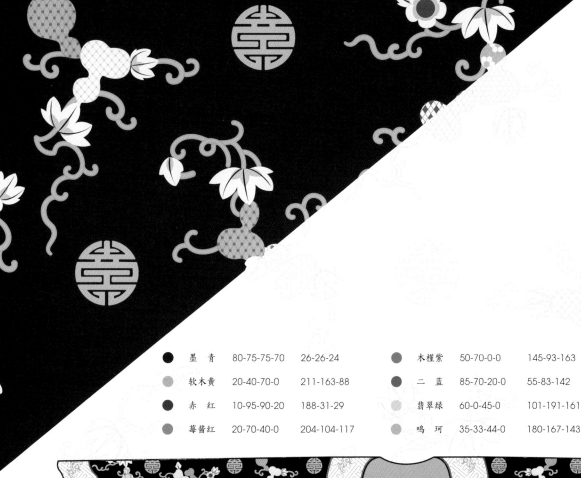

## 青缎绣葫芦平金元寿李铁拐八仙衣

| ● 墨青 | 80-75-75-70 | 26-26-24 | | ● 木槿紫 | 50-70-0-0 | 145-93-163 |
|---|---|---|---|---|---|---|
| ● 软木黄 | 20-40-70-0 | 211-163-88 | | ● 二蓝 | 85-70-20-0 | 55-83-142 |
| ● 赤红 | 10-95-90-20 | 188-31-29 | | ● 翡翠绿 | 60-0-45-0 | 101-191-161 |
| ● 莓酱红 | 20-70-40-0 | 204-104-117 | | ● 鸣珂 | 35-33-44-0 | 180-167-143 |

清代戏剧八仙庆寿中的服装，敞胸对襟，宽袖，扎腰巾，锦面饰团寿纹和葫芦纹，下摆及衣袖边沿为万字纹地，上饰蝠纹、云纹，寓意健康长寿、万事顺遂。

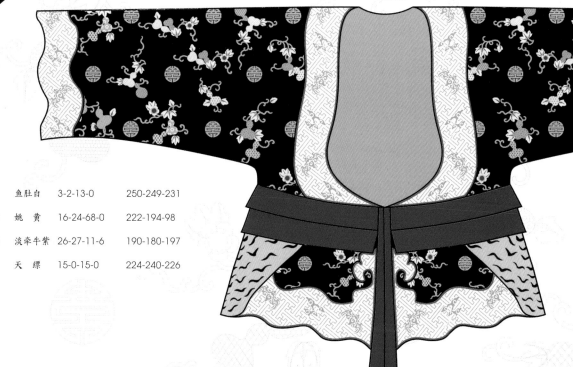

| 鱼肚白 | 3-2-13-0 | 250-249-231 |
|---|---|---|
| 姚黄 | 16-24-68-0 | 222-194-98 |
| 淡牵牛紫 | 26-27-11-6 | 190-180-197 |
| 天缥 | 15-0-15-0 | 224-240-226 |

桃纹

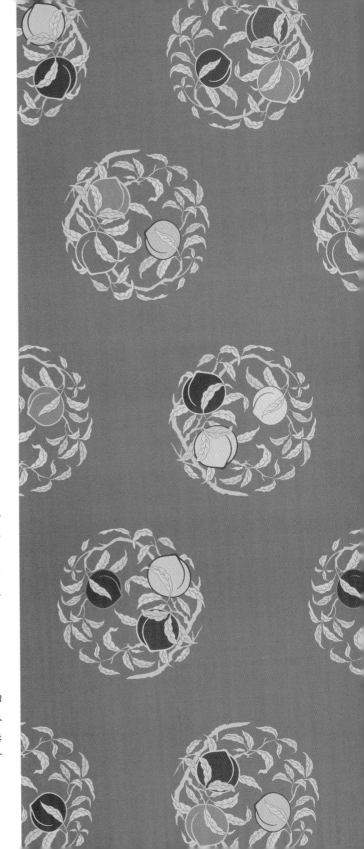

## 介绍

桃纹是代表中国福寿文化的吉祥纹样，桃被赋予许多神话色彩，神话传说中的蟠桃有使人长生长寿的功效。汉代出现以桃树为造型的灯具。唐代也将桃纹作为边、角纹样使用。宋代至元代，桃纹多与其他水果纹样组合成瑞果纹、花果纹。清代，桃纹已发展出多种吉祥寓意，如福寿双全、福山寿海、福寿吉庆等，常见于瓷器、服饰，还与佛手纹样、石榴纹样并称"三多纹"，寓意多福、多寿、多子。

## 结构

桃纹以硕大、红润的成熟桃子为形态。清代桃纹画风写实、细腻，色彩鲜艳且有渐变特色，常以一个、两个、三个为基本单元。用桃枝纹样将器物通身相连，如内墙至外壁或器身至器盖，使其浑然一体，这种装饰方式被称为"过枝"。桃纹还可与寿字纹、蝠纹、花果纹组合，形成团状、四方连续的纹样。

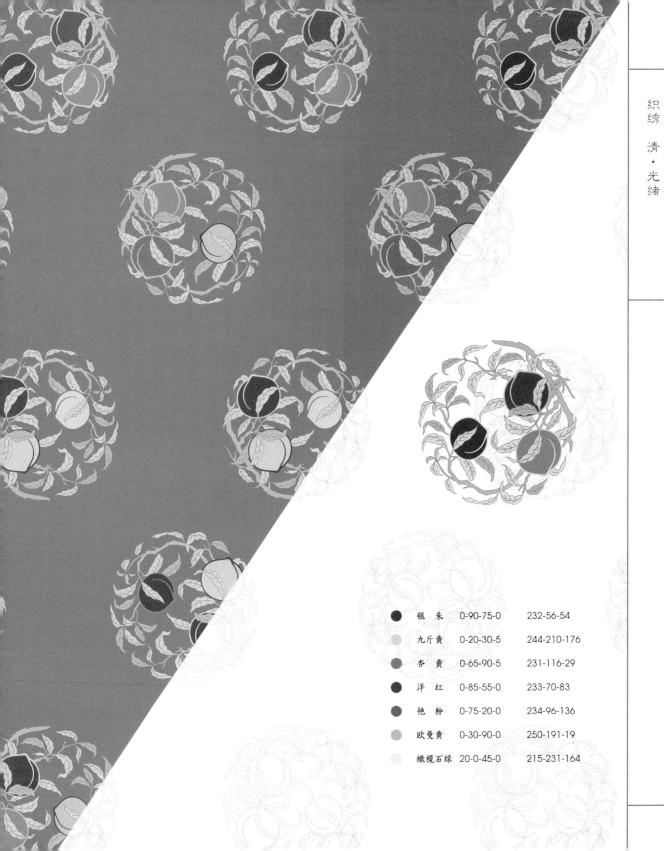

**杏黄色团折枝桃纹妆花缎**

织绣　清·光绪

此缎常用作袍料，缎地为杏黄色，上织团状折枝桃纹，三个桃子为一组，果实外形圆整，枝繁叶茂，寓意长寿安康、纳福祯祥。

| | 银朱 | 0-90-75-0 | 232-56-54 |
| --- | --- | --- | --- |
| | 九斤黄 | 0-20-30-5 | 244-210-176 |
| | 杏黄 | 0-65-90-5 | 231-116-29 |
| | 洋红 | 0-85-55-0 | 233-70-83 |
| | 艳粉 | 0-75-20-0 | 234-96-136 |
| | 欧曼黄 | 0-30-90-0 | 250-191-19 |
| | 橄榄石绿 | 20-0-45-0 | 215-231-164 |

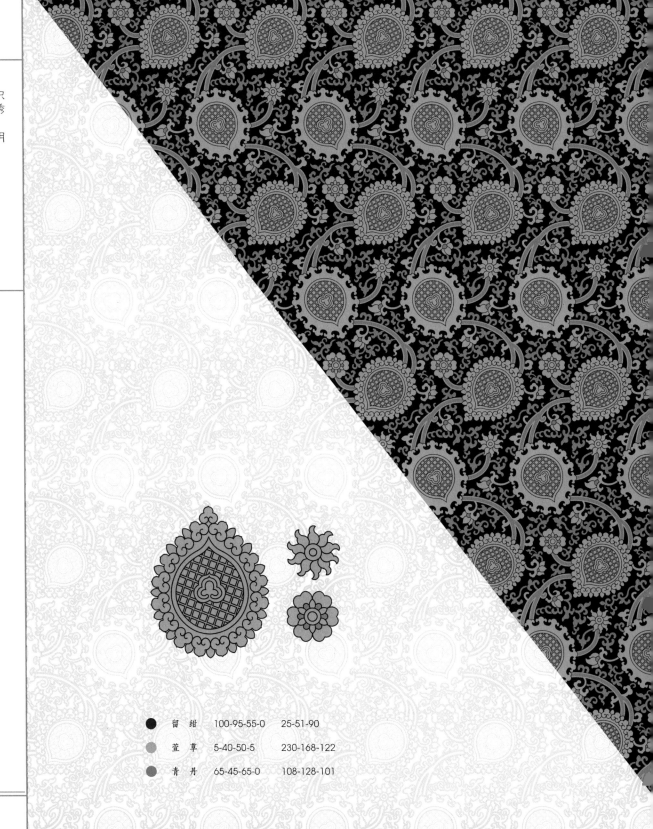

## 蓝色地胡桃纹织金双层锦

此锦于蓝色地纹上显现绿色卷藤纹，花清地明，富有绒感，饰串枝织金胡桃纹，应是我国新疆地区回族人民创造生产的传统织锦，为清代新疆贡品。

| | | | |
|---|---|---|---|
| ● | 留绀 | 100-95-55-0 | 25-51-90 |
| ● | 董草 | 5-40-50-5 | 230-168-122 |
| ● | 青丹 | 65-45-65-0 | 108-128-101 |

# 葡萄纹

## 介 绍

葡萄纹是汉代随丝绸之路传入中国的纹样，最早见于东汉。唐代，葡萄纹在锦缎、壁画、铜镜上的应用已十分普遍，此时的葡萄纹更多的是一种辅助纹样，相关作品有著名的海兽葡萄纹铜镜。明清两代，葡萄纹已作为主纹出现，表现为累累的果实，或加上繁复的葡萄藤蔓，具有较强的装饰性，寓意繁盛、多子多福，被广泛应用于瓷器、服饰等上。

## 结 构

葡萄纹以成熟的葡萄为形态。唐代，葡萄纹多与鸟兽纹样组合，葡萄藤蔓和果实点缀在鸟兽之间，起到作为纹样界格和丰富画面的辅助作用。清代，富有吉祥寓意的葡萄纹作为主纹，果实圆润、饱满，似宝石。葡萄纹以四方连续的结构平铺于器物上，或组合葡萄藤蔓设计成缠枝纹的样式，或与石榴、橘子等吉祥水果纹样组合。

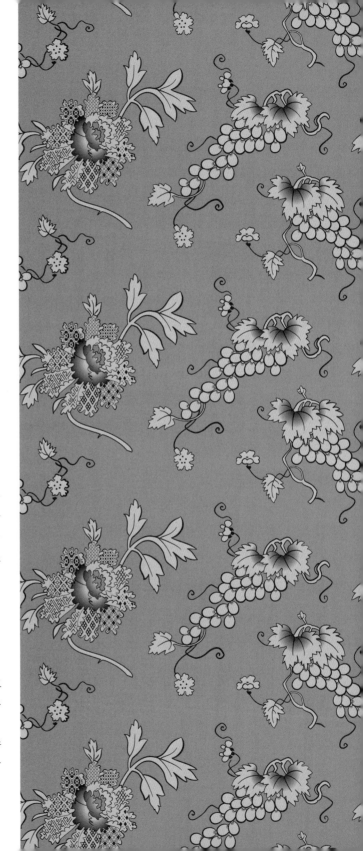

## 雪青色牡丹葡萄纹花缎

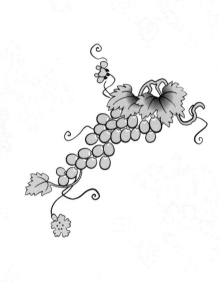

| | | |
|---|---|---|
| ● 雪　青 | 40-60-0-0 | 166-116-176 |
| ● 樱鼠蓝 | 85-90-0-10 | 64-44-135 |
| ● 紫水晶 | 25-25-0-0 | 199-192-223 |

此缎常用作被面及衣料，织面平滑有光泽，纹样繁缛，工艺精良。缎地为雪青色，上饰葡萄纹、牡丹纹，寓意子孙满堂、富贵吉祥。

三多纹

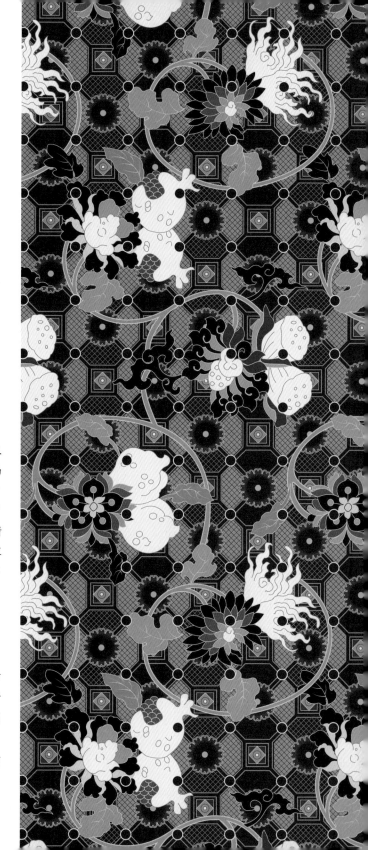

## 介绍

三多纹是明清时期寓意吉祥的代表性纹样之一，分别以佛手、桃、石榴的形象寓意多福、多寿、多子。明代初期，饰有三多纹的瓷器开始崭露头角，以单色的釉里红、青花为主，勾勒细腻。清代，三多纹在继承了明代三多纹的特点的同时，有了浓淡层次的变化。康熙晚期，粉彩瓷器制作工艺出现，还原了前述三种果实原本的色彩鲜明的特点，勾边填彩的工艺极为精湛，纹样的色泽变化更显自然。饰有三多纹的瓷器常用于皇家欣赏，以寄托多福、多子和多寿的祈盼。普及到民间后，三多纹真正实现了长盛不衰。

## 结构

三多纹由佛手、桃、石榴的成熟果实纹样组合而成，其组合方式较为固定，常以折枝、并蒂和缠枝相连，以散点式布局饰于器物上。粉彩瓷器中也有三果同枝的形式，以"过枝"的构图饰于器物上。

康熙、雍正、乾隆时期，制瓷业发展到鼎盛阶段。三多纹具有枝叶茂盛、果实夸张硕大、构图更为饱满的特点。

织绣　清·乾隆

## 蓝色地福寿三多龟背纹锦

此锦构图别具一格，且充满吉祥之意，以龟背形为骨架，在龟背形骨架内四周填几何纹，花卉纹交错排列，锦群纹地上又饰佛手、石榴、莲房纹样，纹样以缠枝相连，层次分明，清晰规整，用色丰富，艳丽古雅，寓意多福、多子、多寿等。

| | | | |
|---|---|---|---|
| | 藤萝紫 | 43-35-21-8 | 152-152-170 |
| | 铁绀 | 100-100-0-0 | 29-32-136 |
| | 京绿 | 80-0-100-0 | 0-167-60 |
| | 锖青磁 | 60-10-55-20 | 93-155-118 |
| | 杏仁白 | 0-10-35-0 | 254-234-180 |
| | 大红 | 0-90-80-0 | 232-56-47 |
| | 浅绯 | 45-51-49-0 | 158-130-120 |
| | 葵扇黄 | 5-21-62-1 | 243-206-112 |

粉彩折枝三果纹墩式碗

瓷器 清·道光

碗为圆口，上腹较直，下腹内收，圈足，器形规整，造型秀美流畅。釉色清白，釉面匀净。外壁绘粉彩折枝石榴、桃、荔枝三果纹（即三多纹），合称『连中三元』，寓意多子多寿、福寿绵泽。

| | 湖绿彩 | 75-25-65-5 | 57-143-108 | | 黎 | 55-60-85-10 | 129-102-59 |
| :-: | :-- | :-- | :-- | :-: | :-- | :-- | :-- |
| | 雄黄 | 20-30-85-5 | 207-174-54 | | 水貂灰 | 10-0-15-45 | 15/-164-152 |

花鸟语

故宫纹样

# 牡丹纹

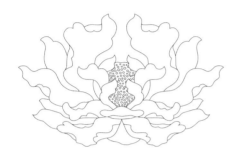

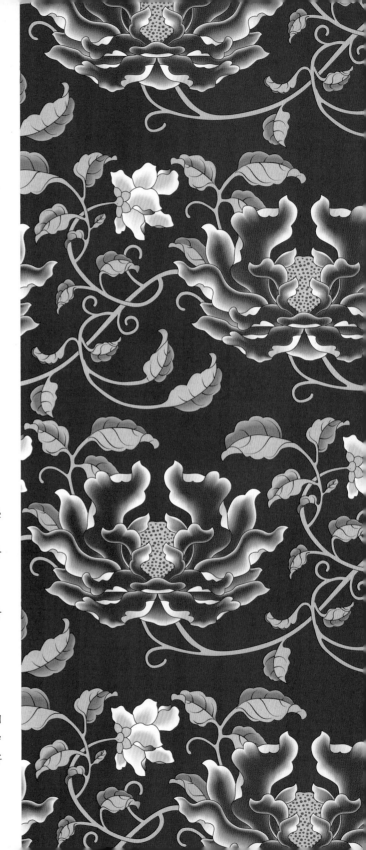

## 介绍

牡丹纹是中国传统吉祥纹样，始于魏晋时期，历经数代，久盛不衰。在故宫，牡丹纹随处可见，多用作主纹，装饰在服饰、瓶、碗、盘、罐等物品上，寓意富贵吉祥。清代瓷器上的牡丹纹更为丰富多彩。牡丹纹也可与其他花鸟纹样进行各种组合，利用谐音或隐喻来表现其特殊寓意，如富贵长寿、富贵满堂、富贵长春、富贵平安、富贵团圆等，如此多样的形式说明牡丹纹在清代纹样中很受重视。

## 结构

牡丹纹表现牡丹花盛开的状态，常以侧面展示花型，花枝相交，形式多样，如穿枝、缠枝、折枝、团花等，有对称式、中心式、均衡式等构图方式，多布满全器。牡丹纹工笔重彩，将牡丹花的国色天香、雍容华贵表现得淋漓尽致。

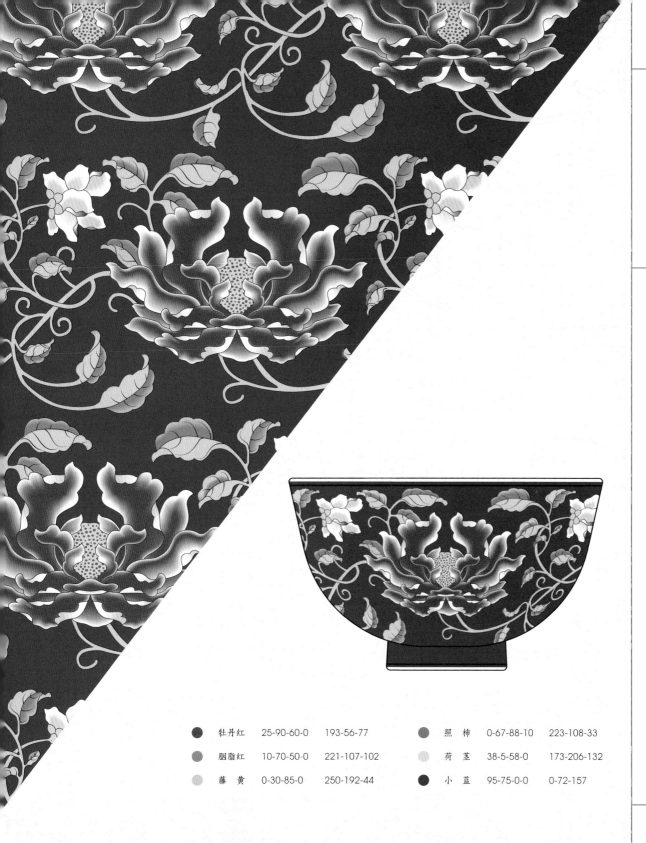

# 蓝地珐琅彩牡丹纹碗

碗敞口，深弧壁，圈足，内施白釉，外壁用蓝地珐琅彩缠枝牡丹纹装饰，足内施白釉，有胭脂彩楷体『康熙御制』四字，寓意繁荣富贵、福泽连绵。

| | | | | |
|---|---|---|---|---|
| ● 牡丹红 | 25-90-60-0 | 193-56-77 | ● 照柿 | 0-67-88-10 | 223-108-33 |
| ● 胭脂红 | 10-70-50-0 | 221-107-102 | ● 荷茎 | 38-5-58-0 | 173-206-132 |
| ● 藤黄 | 0-30-85-0 | 250-192-44 | ● 小蓝 | 95-75-0-0 | 0-72-157 |

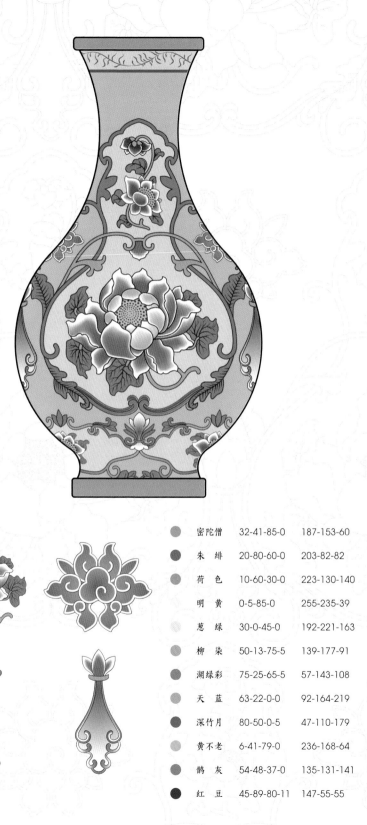

瓶通体以天蓝色珐琅釉为地，腹部三面葫芦形开光，内施黄釉为地，彩绘图案为大朵折枝牡丹花头各一朵，开光外饰缠枝莲花纹，近足处做开光，纹饰同腹部开光，寓意吉祥富贵、国泰民安。

| | | | |
|---|---|---|---|
| 密陀僧 | 32-41-85-0 | 187-153-60 |
| 朱绯 | 20-80-60-0 | 203-82-82 |
| 荷色 | 10-60-30-0 | 223-130-140 |
| 明黄 | 0-5-85-0 | 255-235-39 |
| 葱绿 | 30-0-45-0 | 192-221-163 |
| 柳染 | 50-13-75-5 | 139-177-91 |
| 湖绿彩 | 75-25-65-5 | 57-143-108 |
| 天蓝 | 63-22-0-0 | 92-164-219 |
| 深竹月 | 80-50-0-5 | 47-110-179 |
| 黄不老 | 6-41-79-0 | 236-168-64 |
| 鹊灰 | 54-48-37-0 | 135-131-141 |
| 红豆 | 45-89-80-11 | 147-55-55 |

墨绿色勾莲八宝牡丹纹妆花缎

此缎以大朵牡丹为主纹，花头之下以暗纹缠枝连接，枝叶为传统卷草纹，间饰八宝纹，构图饱满，纹样主次相衬，色彩丰富，寓意繁荣昌盛，富贵吉祥。

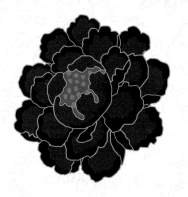

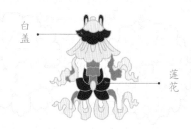

白盖

莲花

宝瓶

法螺

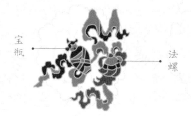

宝伞

盘长

法轮

金鱼

| | 素彩 | 13-9-14-0 | 228-228-220 | | 云门 | 45-0-15-0 | 146-210-220 |
|---|---|---|---|---|---|---|---|
| ● | 橄榄绿 | 60-50-90-20 | 108-106-51 | ● | 曙红 | 34-98-99-1 | 177-36-36 |
| ● | 鸳茶 | 57-50-100-5 | 128-120-43 | ● | 釉红 | 52-100-83-31 | 114-22-40 |
| ● | 綦色 | 42-48-100-0 | 166-134-33 | ● | 墨色 | 92-78-76-64 | 7-28-30 |
| ● | 白橡 | 15-30-60-0 | 222-185-113 | ● | 罗兰灰 | 15-15-0-60 | 119-116-127 |
| ● | 朱赭彩 | 8-80-87-0 | 222-84-41 | | | | |

缠枝莲纹

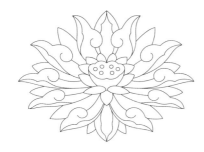

介绍

缠枝莲纹是装饰传统瓷器的吉祥纹样，是缠枝纹中应用最为广泛的一种，而缠枝纹常因样式与卷草纹、忍冬纹相近而被混淆。缠枝纹起源于汉代，在魏晋南北朝时期，缠枝纹与忍冬纹结合，到了唐代，忍冬缠枝纹发展出卷草纹。而花卉题材的缠枝纹在宋代开始流行，发展出以莲花为主题的缠枝莲纹。明清时期，缠枝纹作为吉祥纹样流行，"莲"字与"连"字同音，寓意连绵不断，具有真善美含义。莲花题材的纹样除缠枝莲纹外，还有折枝莲纹、并蒂莲纹、莲池纹等表现形式，它们都被大量应用在瓷器、织绣上，是皇家和百姓都非常喜爱的纹样。

结构

缠枝莲纹以莲花为主体，以蔓草缠绕成图案，莲花有俯视、仰视或盛开、半开、含苞的状态。其构图是以波线与切圆线相组合，根脉相连、缠绕不断，作二方连续或四方连续展开。缠枝莲纹受西方纹样构图的影响，演变出了根脉不接、相互勾搭的勾莲纹。在切圆空隙中或波线上缀以叶子或吉祥纹样，缠枝莲纹可呈现出枝茎缠绕、枝繁叶茂的繁复精致效果。

荸荠扁瓶是清代流行的一种瓶式，形如荸荠，直口直颈，瓶腹均为扁圆形，圈足，通身绘斗彩缠枝莲纹，寓意吉庆富贵、万代连绵。

| | | | |
|---|---|---|---|
| | 碧 落 | 35-0-0-0 | 173-222-248 |
| ● | 豪沃红 | 0-80-70-10 | 219-79-60 |
| | 水 蜜 | 0-16-29-0 | 252-224-187 |
| ● | 深绮青 | 80-35-60-0 | 41-132-115 |
| | 苗 绿 | 55-0-70-10 | 116-181-103 |
| ● | 角 宿 | 90-70-0-0 | 29-80-162 |

## 绿色缠枝莲纹织金缎

此缎为官方丝织品，于绿地上织缠枝莲纹，莲花硕大饱满，周边饰有翻卷的藤蔓，纹样用片金显色，华丽淡雅，寓意吉庆。

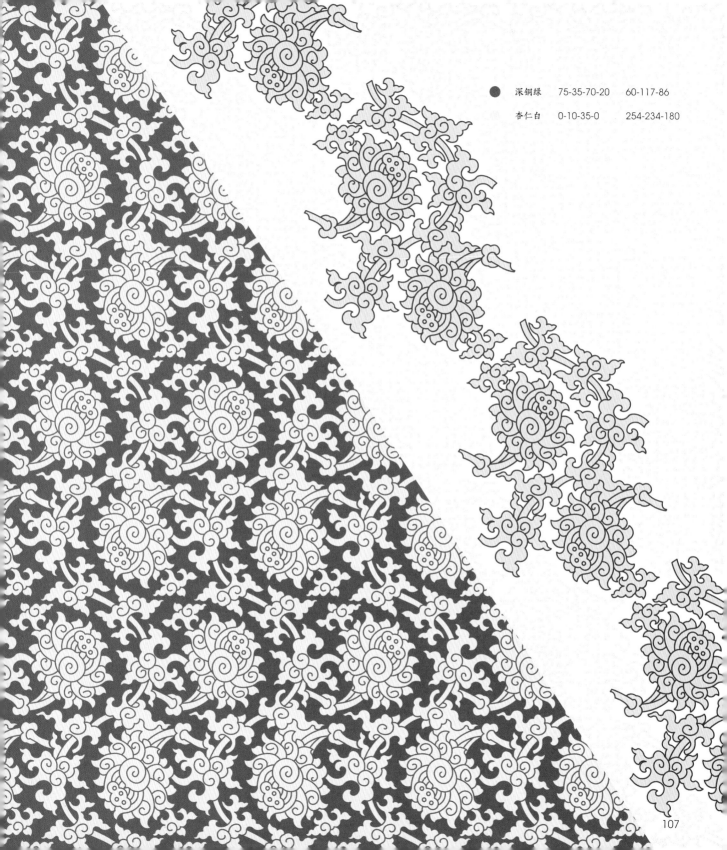

深铜绿　75-35-70-20　60-117-86

杏仁白　0-10-35-0　254-234-180

石青色缠枝莲纹妆花缎

此缎为皇室御用品，石青色地，上绣大朵缠枝莲纹，周边饰勾云状藤蔓，花心填金织海龙，工艺精细，寓意祥瑞降临。

| | | | |
|---|---|---|---|
| ● | 丹覆 | 15-90-80-0 | 210-57-51 |
| ● | 石青 | 90-90-65-50 | 29-29-48 |
| ● | 浅黄棕 | 12-38-56-0 | 226-172-116 |

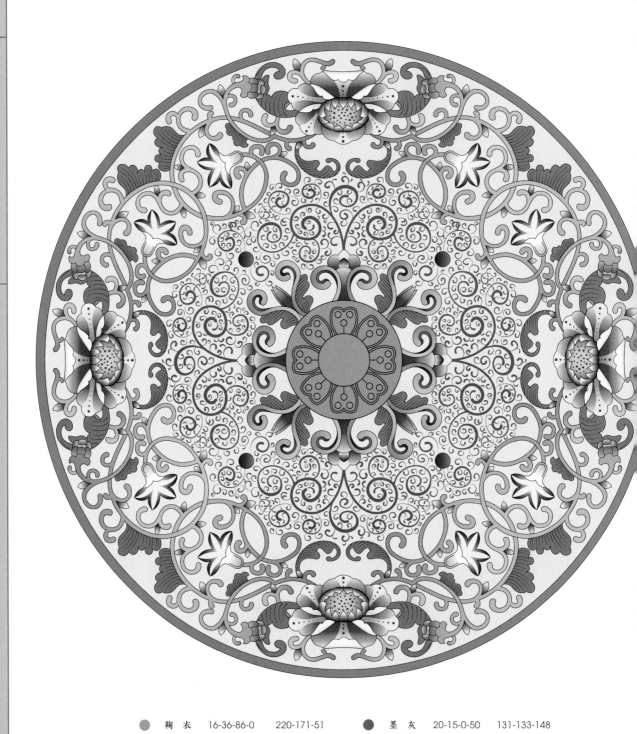

珐琅器　清·乾隆

画珐琅卷草缠枝花卉纹碗盖

盖为圆形，以黄色珐琅釉为地，装饰纹样可分三层，外层盖沿处周圈饰牡丹、牵牛缠枝花卉纹，中层饰卷草纹，镶嵌宝珠点缀，中心饰花卉卷草纹，整体繁复新巧，寓意繁荣昌盛、吉祥富贵。

| | | | | |
|---|---|---|---|---|
| ● | 鞠衣 | 16-36-86-0 | 220-171-51 | |
| ● | 墨灰 | 20-15-0-50 | 131-133-148 | |
| ● | 黄流 | 28-70-91-0 | 191-101-43 | |
| ● | 灰白 | 5-3-0-5 | 238-240-244 | |

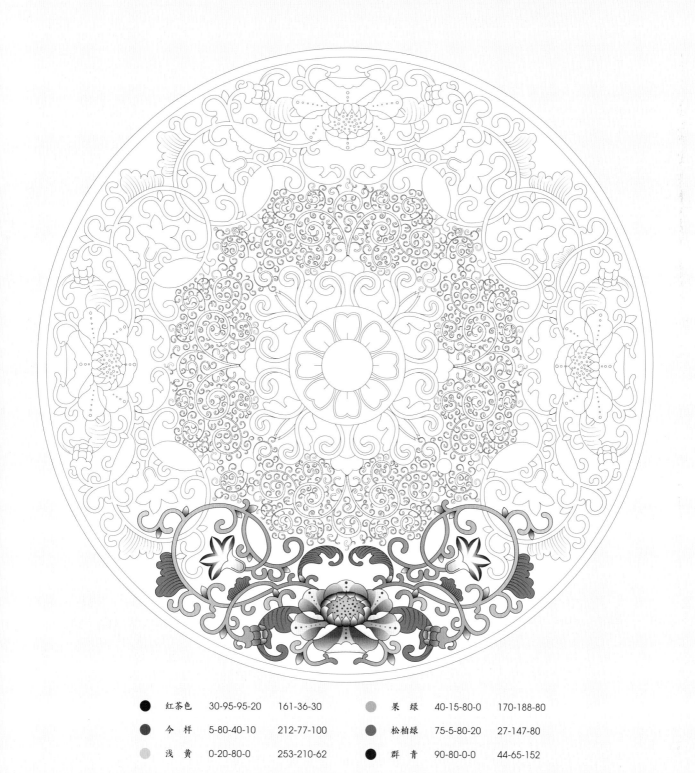

| | | | | | | | |
|---|---|---|---|---|---|---|---|
| ● | 红茶色 | 30-95-95-20 | 161-36-30 | ● | 果绿 | 40-15-80-0 | 170-188-80 |
| ● | 今样 | 5-80-40-10 | 212-77-100 | ● | 松柏绿 | 75-5-80-20 | 27-147-80 |
| ● | 浅黄 | 0-20-80-0 | 253-210-62 | ● | 群青 | 90-80-0-0 | 44-65-152 |

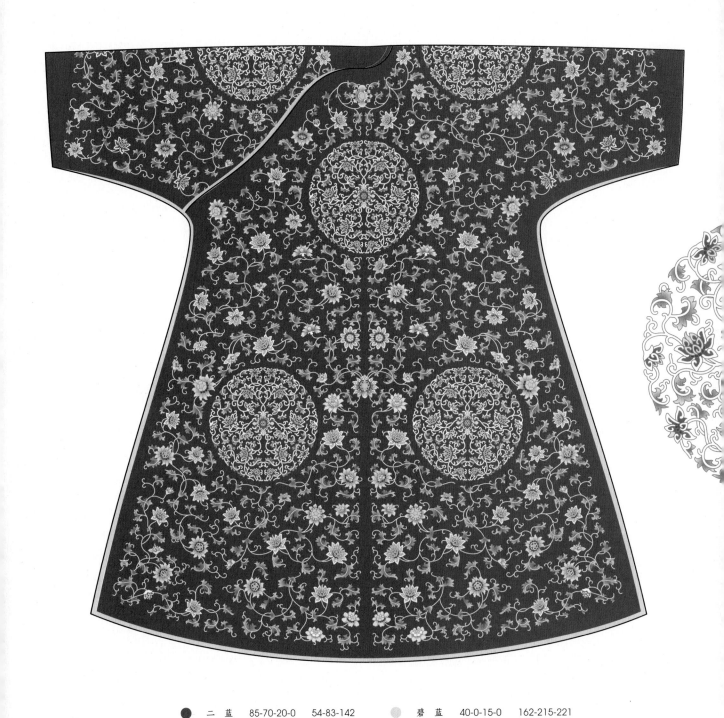

| | | | | | | |
|---|---|---|---|---|---|---|
| ● | 二 蓝 | 85-70-20-0 | 54-83-142 | ○ | 碧 蓝 | 40-0-15-0 | 162-215-221 |
| ● | 品 蓝 | 80-45-30-0 | 47-120-153 | ○ | 浅 黄 | 0-20-80-0 | 253-210-62 |

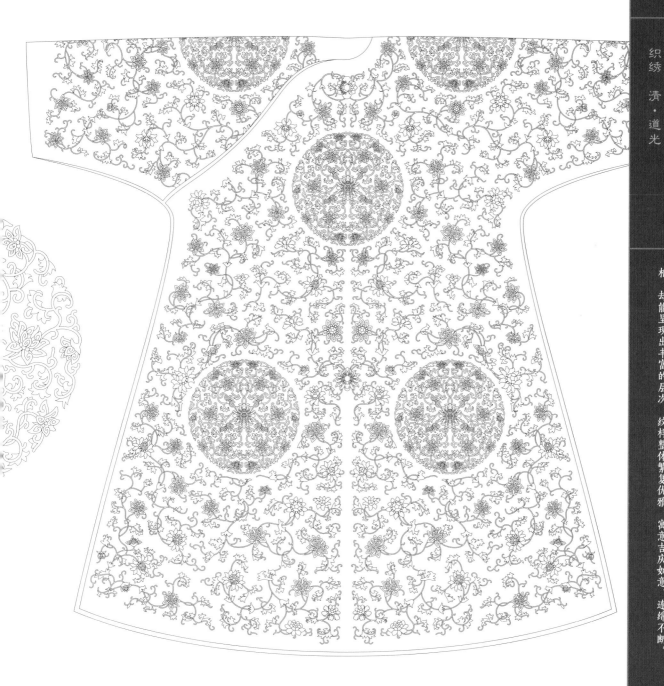

织绣　清·道光

## 蓝色缂丝三蓝勾莲纹袍料

清宫女性的袍料，以勾莲纹做满地，上饰团状勾莲纹，两肩各一团，前身、后身分别饰三团，共八团。纹样以三蓝绣工艺绣制，以多种明度不同的蓝色进行搭配，虽只有一种蓝色相，却能呈现出丰富的层次。纹样整体繁复优雅，寓意吉庆如意，连绵不断。

西番莲纹

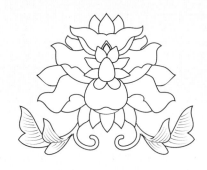

## 介 绍

西番莲纹是中西文化相融合而产生的装饰纹样。明代，西番莲纹传入中国，它在西方纹样中的地位等同于中国的牡丹纹。西番莲原产于南美洲，花朵奇艳，花瓣层层叠叠如重楼宝塔，似莲又似菊，花冠外围多密集的花丝，花药能转动，故又名"转心莲"。西番莲纹集合了中式的缠枝纹和西方莨苕叶纹样各自的特点，形成了极富张力的花卉纹样，至清代开始流行，发展出折枝、缠枝、莲托八宝等多种样式。西番莲纹与莲纹有着异曲同工之处，均寓意清正廉洁、连绵不断，象征纯洁善良的女性，被广泛应用于家具、瓷器上。

## 结 构

西番莲纹表现西番莲花卉盛开的形态，对其正侧面均有展示。花型多变，如变形的莲纹，外圈花瓣边缘成波浪线，花蕊有心形、圆形。叶蔓带有西方莨苕叶纹样风格，造型圆润，有C形、S形和涡旋状，同时带有缠枝纹叶蔓缠绕不断的特点，作二方连续或四方连续展开。西番莲纹整体呈现优雅、繁复、富贵的视觉效果。

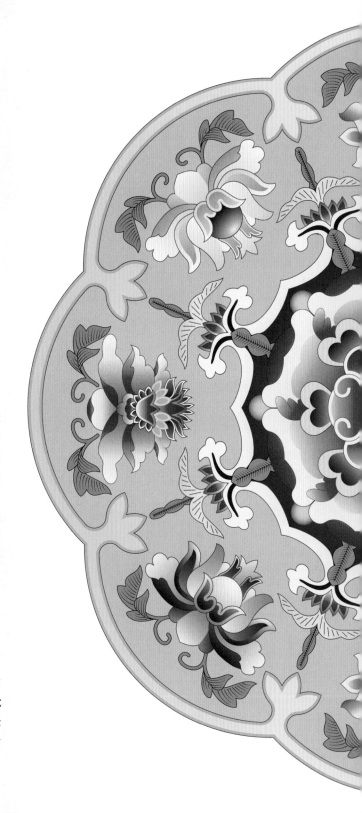

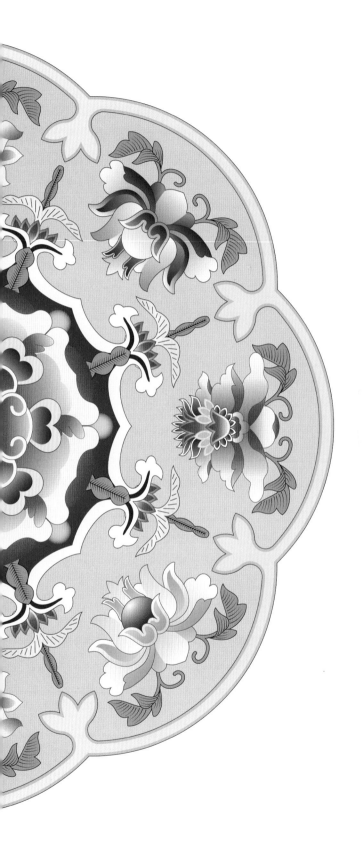

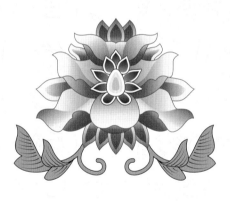

盖为八瓣葵花状，以浅紫色为地，上饰宝相花纹、西番莲纹，花朵盛开，圆润饱满，呈放射状，整体华丽而和谐，体现出稳定之美，寓意幸福美满、圣洁。

| | 朱孔阳 | 10-90-70-0 | 217-56-63 |
|---|---|---|---|
| | 金盏黄 | 0-50-80-0 | 243-153-57 |
| | 浅　黄 | 0-20-80-0 | 253-210-62 |
| | 紫藤灰 | 23-18-0-0 | 203-205-231 |
| | 钴　蓝 | 60-30-0-0 | 108-155-210 |
| | 亮　绿 | 60-10-95-10 | 107-165-52 |
| | 苦鹊蓝 | 95-80-0-10 | 17-60-144 |
| | 雪　白 | 10-3-0-0 | 234-242-251 |
| | 绣球绿 | 23-0-75-0 | 211-224-90 |
| | 荷花白 | 0-8-5-0 | 254-242-239 |

# 宝相花纹

## 介绍

宝相花纹是汉族传统的吉祥纹样，出现于魏晋南北朝，是以莲花和牡丹为原型，再加上人们的想象力，产生出展示形式美的纹样。宝相花纹盛行于唐代，应用于织锦、金银铜器、壁画上。唐代，宝相花纹受不同文化的影响经历了复杂演变，与不同花卉纹样的"嫁接"，由简化繁的结构变化，形成"四方八位"的圆形放射状的花型，风格也日趋华丽。明清时期，宝相花纹发展成熟，应用于瓷器、珐琅器上，也成为宫廷建筑中旋子彩画的主要元素，寓意圣洁吉祥、幸福圆满等。

## 结构

宝相花纹以花卉盛开状为主体，呈中心对称式的圆形辐射状花型，外围镶嵌着多层形状不同和大小粗细有别的花叶。在花蕊和花瓣基部，圆珠规则排列，像闪闪发光的宝珠，加上多层次退晕色，显得富丽、华贵。在发展中，宝相花纹融入了忍冬纹、石榴纹的"侧卷瓣"、牡丹纹的"云曲瓣"、如意纹的"对勾瓣"等造型。宝相花纹常用作主纹，应用于织锦上多以四方连续构图，应用于瓷器上多为主视觉纹样，以缠枝、卷草、花卉等为辅助纹样，整体呈现一花"千面"、富丽华贵的视觉效果。

| | | | |
|---|---|---|---|
| ● | 朱樱 | 20-95-85-30 | 159-28-32 |
| ● | 桃夭 | 0-40-25-0 | 245-177-170 |
| ● | 栌染 | 10-25-85-5 | 227-189-49 |
| ● | 翠蓝 | 80-0-35-25 | 0-145-149 |
| ● | 捣蓝 | 95-90-20-20 | 31-44-111 |
| ● | 庭芜绿 | 65-10-95-30 | 75-136-44 |
| ● | 苍蓝 | 50-0-0-80 | 34-71-86 |

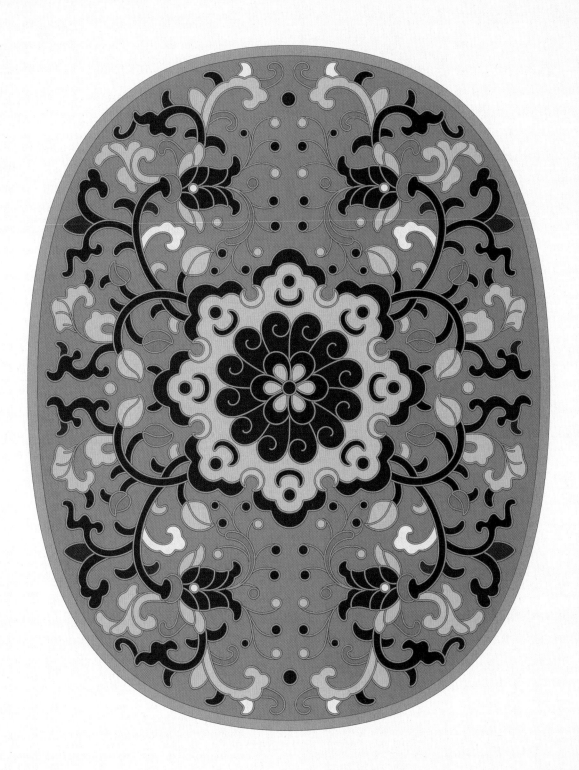

掐丝珐琅宝相花纹椭圆盘

珐琅器 清·乾隆

盘为椭圆形，浅腹，以浅蓝珐琅釉为地，盘内中心饰宝相花纹，周边饰缠枝花卉纹，以中心对称构图，繁中有序，疏密有致。整体端庄华丽，寓意美满和谐、圣洁高贵。

117

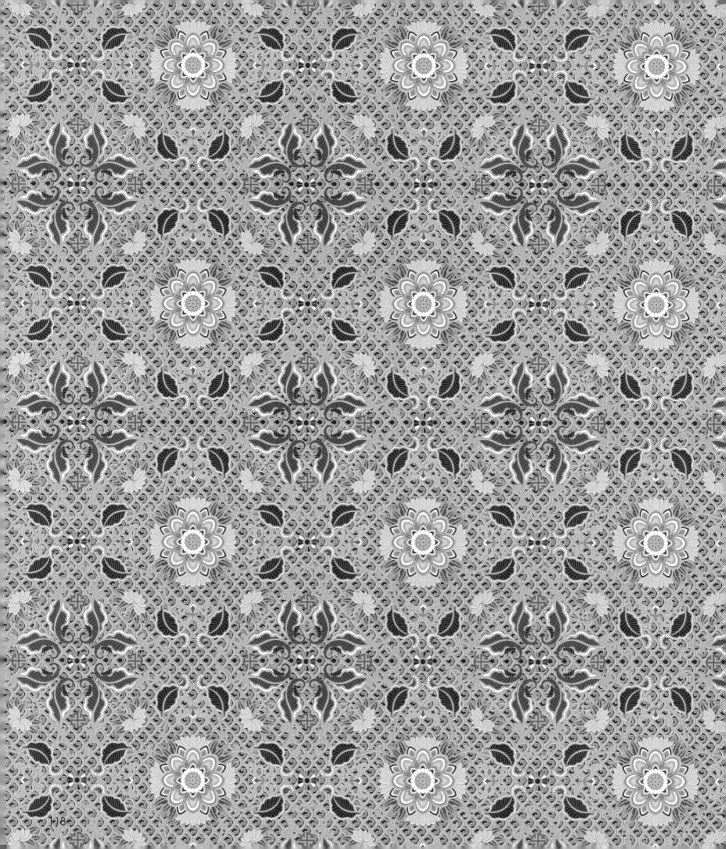

| | 薄柿 | 0-35-45-0 | 247-186-139 |
|---|---|---|---|
| | 常磐 | 85-25-70-55 | 0-82-59 |
| | 荷茎 | 38-5-58-0 | 173-206-132 |
| | 水蓝 | 20-0-0-10 | 198-222-235 |
| | 汉白玉 | 0-0-10-0 | 255-254-238 |
| | 蓝靛 | 85-60-0-30 | 27-75-139 |
| | 落叶棕 | 20-50-65-0 | 208-144-92 |

彩鳞宝相花纹锦

织绣 清·康熙

皇室御用纹锦，鳞纹锦地，以菱形为纹样界格，内填饰宝相花纹、花叶纹、万字纹。整体严谨规整而又富于变化，古典温润，寓意尊贵、吉祥。

# 菊花纹

菊花在中国已有三千多年的栽培历史，古人认为菊花能轻身益气，是长寿之征。诗人、画家以菊花为题材吟诗作画，赞其"风劲香逾远，天寒色更鲜"，称它为"花中隐士"。唐代，菊花纹已开始应用于服饰上。宋代，人们喜花卉纹，菊花纹因具有清新、典雅的特色，成了流行纹样，被广泛应用于服饰、瓷器、家具上，还被赋予吉祥、长寿的寓意。清代，菊花纹隽美多姿，雅俗共赏，深受文人雅士喜爱。华丽娇艳、写实工细是清代菊花纹的典型特征。

结 构

菊花纹多以细长的花瓣表现菊花盛开的姿态，样式较多。抽象的菊花纹成几何状花型，取花瓣做二次连续构图环饰器物。具象的菊花纹，花型层次繁复，花叶曲线丰富。有的菊花纹被绘于情景之中，不拘于线条和几何纹的构图方式，菊花与土壤、山石、鸟虫、诗词构成一幅完整的画面。

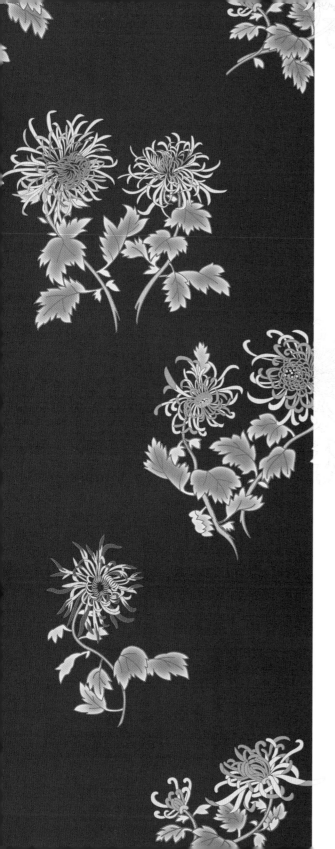

| | | | |
|---|---|---|---|
| ◐ | 粉　绿 | 55-0-25-0 | 115-198-200 |
| ◔ | 淡茧黄 | 0-20-60-0 | 252-212-117 |
| ◔ | 石英红 | 0-20-15-0 | 251-218-209 |
| ◐ | 春　辰 | 45-0-50-0 | 152-206-151 |
| ◑ | 玳瑁红 | 0-60-50-0 | 239-133-109 |
| ● | 牛　绒 | 59-55-53-1 | 125-116-112 |

| | | | |
|---|---|---|---|
| ● | 渥赭 | 0-80-50-9 | 221-79-88 |
| ◑ | 桃　粉 | 0-50-25-0 | 242-156-159 |
| ◔ | 淡茧黄 | 0-20-60-0 | 252-212-117 |
| ● | 宝石蓝 | 95-75-0-10 | 0-66-148 |
| ● | 桧皮色 | 40-75-90-0 | 168-88-49 |

## 品月色缎绣浅彩整枝菊花纹袍料

宝蓝色缎地，上绣多种样式的折枝菊花纹，寓意高雅、长寿，绣工精湛，纹样颇具立体感，活灵活现的花朵仿佛伸出了绣面。

兰花纹

(介)(绍)

兰花是我国的传统观赏花卉，寓意淡泊清雅，被誉为"花中君子"。使用兰花纹装饰陶瓷始于宋代，兰花纹的文化寓意在明清时期逐渐丰富及成熟。兰花纹是明代花卉纹样代表之一，因寓意高洁、清雅而被大量应用于青花瓷器上。清代，兰花纹与其他纹样组合，吉祥寓意更加明显，如兰花松鹤纹、兰芝纹、喜鹊兰花纹、兰花吉祥纹等，它们被广泛应用于瓷器、织绣、家具上。

(结)(构)

兰花纹表现兰花的花、叶、根茎、整株的形态，以写实为主。明代，兰花纹以青花为主，通体结构层次较少，线条粗细结合，整体精细柔美，多与湖石纹样组成画面。清代，兰花纹的立体感增强，其与其他纹样的组合形式更加多样，风格新颖。

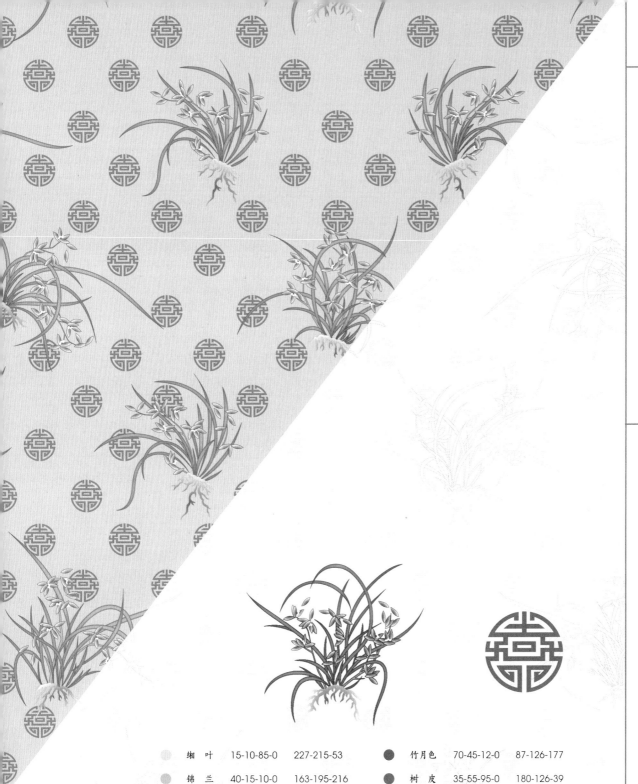

明黄色芝麻纱绣水墨兰花金团寿字纹氅衣料

织绣　清·光绪

明黄色缎地，满地寿字纹，上绣兰花纹，寓意年高德劭、淡泊高洁。刺绣者使用减淡手法处理花叶颜色，使兰花的层次富于变化。

| 缃叶 | 15-10-85-0 | 227-215-53 |
| 锦兰 | 40-15-10-0 | 163-195-216 |
| 竹月色 | 70-45-12-0 | 87-126-177 |
| 树皮 | 35-55-95-0 | 180-126-39 |

# 冰梅纹

## 介绍

冰梅纹是清代传统纹样。梅既能借老干发新枝，又能御寒开花，与兰、竹、菊并称为"四君子"。梅花有五瓣，人们认为其代表五福——福、禄、寿、喜、财。梅花纹是深受人们喜爱的流行纹样，清代宫廷不满足于模仿传统的梅花纹，景德镇御窑创制的冰梅纹，将冰裂纹釉面肌理与梅花纹相结合，展现出梅花的风骨与冬日之景，十分雅致，深受皇帝喜爱，自此冰梅纹大行其道，建筑、瓷器、服饰上皆可见到冰梅纹。冰梅纹寓意祥瑞初现、五福临门、五子登科。

## 结构

冰梅纹以冰裂纹为纹地，上饰梅花纹。冰裂纹线条纵横交错，似冰面裂开的纹路，长短不一。上饰的梅花纹以朵梅或枝梅为主，花型饱满，有盛开、半开或朵花状，较为写实，构图疏密有致。冰梅纹常作为主纹施于器物通体，呈现出浑然天成的装饰效果。

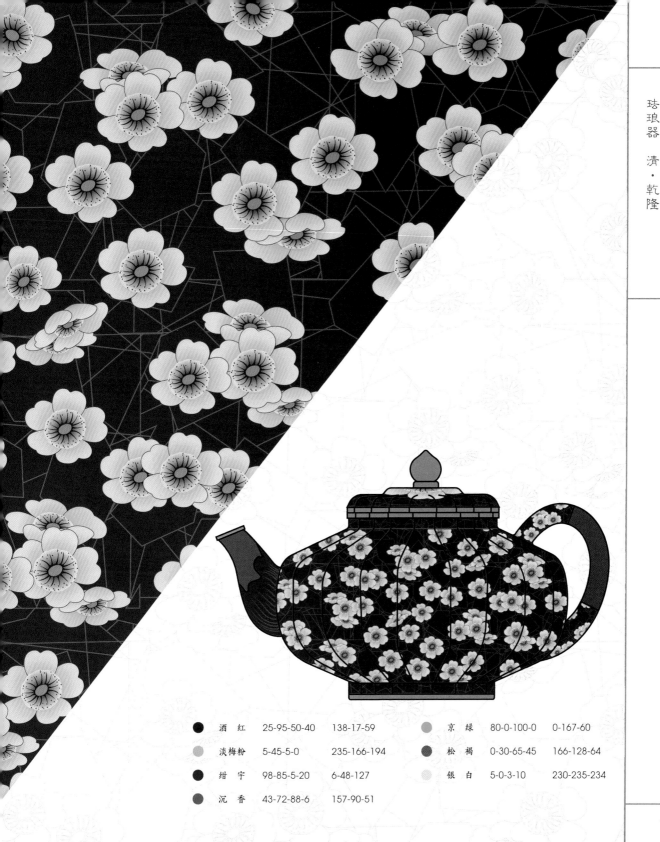

画珐琅冰梅纹菊瓣式执壶

壶体为扁圆形，曲流，弯柄，壶身及盖均制成菊瓣式，身、曲、柄三者比例恰当，口盖吻合。通体为冰裂纹地，上饰梅花纹，犹如冬季漫天梅花之景，寓意吉祥平安、五福临门。

| | | | |
|---|---|---|---|
| ● 酒 红 | 25-95-50-40 | 138-17-59 | |
| ● 淡梅粉 | 5-45-5-0 | 235-166-194 | |
| ● 绀 宇 | 98-85-5-20 | 6-48-127 | |
| ● 沉 香 | 43-72-88-6 | 157-90-51 | |

| | | |
|---|---|---|
| ● 京 绿 | 80-0-100-0 | 0-167-60 |
| ● 松 褐 | 0-30-65-45 | 166-128-64 |
| ● 银 白 | 5-0-3-10 | 230-235-234 |

雪灰色缎地团蝶梅兰竹菊纹绦

此绦以雪灰色为地，上绣蝶、梅、兰、竹、菊团状纹样，风格简洁，常寓意正直、纯洁、坚贞、高洁。

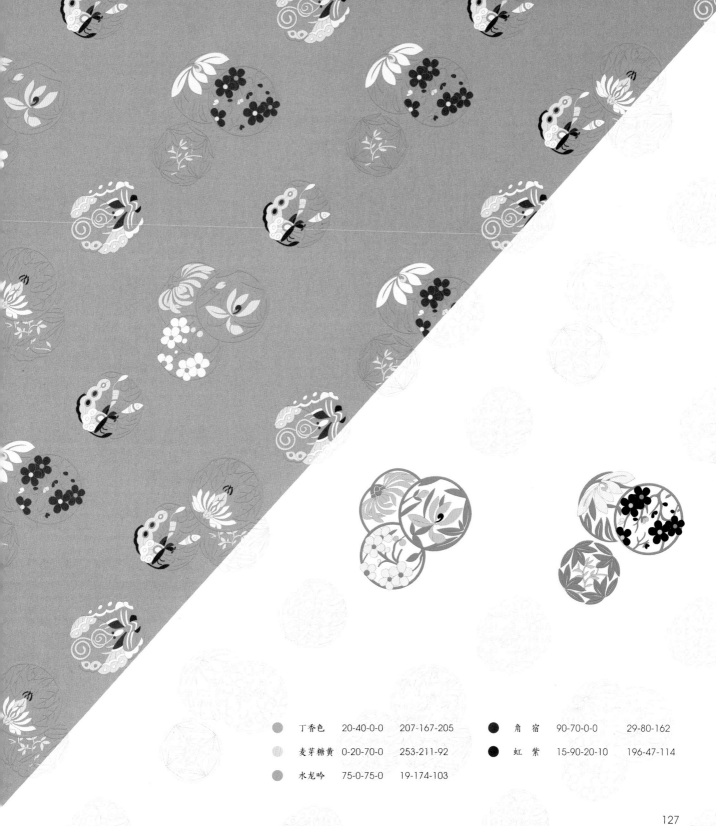

| | 丁香色 | 20-40-0-0 | 207-167-205 | | 角宿 | 90-70-0-0 | 29-80-162 |
| | 麦芽糖黄 | 0-20-70-0 | 253-211-92 | | 虹紫 | 15-90-20-10 | 196-47-114 |
| | 水龙吟 | 75-0-75-0 | 19-174-103 | | | | |

# 海棠花纹

## 介 绍

海棠花纹是传统吉祥纹样。海棠在秦汉时期已开始由人工栽培于园林中供人欣赏，海棠花被誉为"花中贵妃"。海棠花纹在唐宋时期发展到鼎盛阶段，以图案与式样的形态被应用于服饰、瓷器、建筑上，其中，海棠式的瓷器花口、建筑中的海棠窗格和海棠洞门已成为中式风格的代表性元素。明清时期，海棠的"棠"与"堂"同音，海棠花纹与不同的纹样组合，产生了不同的吉祥寓意：海棠花与玉兰花、牡丹花、桂花组合，寓意"玉堂富贵"；与菊花、蝴蝶组合，寓意"捷报寿满堂"；与柿子搭配，寓意"世代同堂"。它们成为人们喜闻乐见的吉祥纹样。

## 结 构

海棠花纹分为具象和抽象两种形态。具象形态的海棠花纹以写实手法描绘海棠的花朵、花叶、花枝，多以串枝、折枝、团花构图。抽象形态的海棠花纹为五瓣中心对称的花瓣样式，多用作器物造型样式和纹锦上开光样式，整体端庄大气，富有中式特色。

| | 色名 | CMYK | RGB |
|---|---|---|---|
| ● | 西子 | 54-11-33-0 | 125-185-177 |
| ● | 水华朱 | 13-94-69-12 | 196-38-57 |
| ● | 风入松 | 23-28-82-10 | 194-169-61 |
| ● | 鹦萌 | 50-16-82-13 | 132-163-72 |
| ● | 宝绿 | 69-21-91-0 | 87-155-68 |
| ● | 蓝采和 | 95-75-35-15 | 6-67-111 |
| ● | 利休茶 | 59-60-81-13 | 117-98-64 |
| ● | 青骊 | 78-81-80-63 | 38-27-26 |

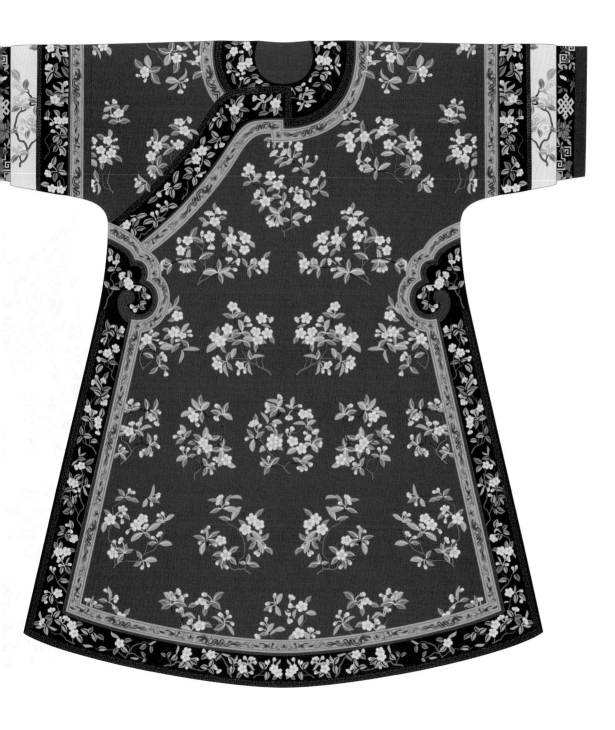

**粉色纱绣海棠纹单氅衣**

清代后宫嫔妃夏季便服，直身式袍，圆领，大襟右衽，袖长及肘。粉色素纱地上饰团状海棠花纹，多重衣边，缎边饰折枝兰花、莲花、菊花、万字曲水、盘长、回纹。整体构图疏朗而不失丰富多彩，绣工精湛，寓意四季吉祥，多福多寿。

洋花纹

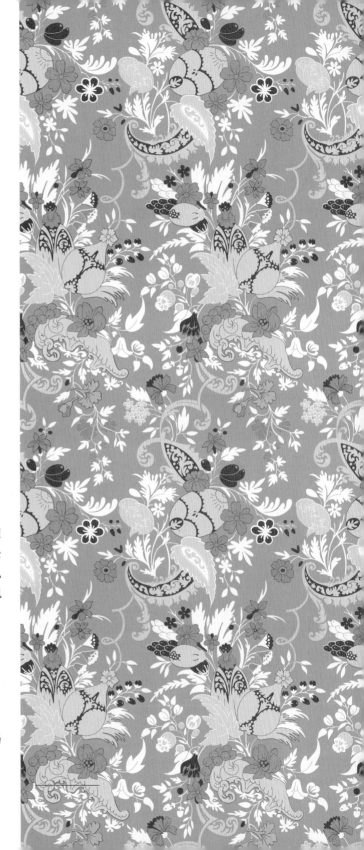

## 介绍

洋花纹是清代十分流行的纹样。随着与西方贸易交流的日益频繁，各种西方织物纷至沓来。无论是整体造型还是细节，这些织物上的花纹均有西方艺术风格的影子，因此被统称为"洋花纹"。其质感、立体感和空间感均较强，带来了前所未有的视觉效果，形成了独具一格的风格，被广泛应用于宫廷的服饰、瓷器、建筑上。

## 结构

洋花纹多为巴洛克和洛可可风格，以锯齿形莨苕叶状为特征，结合翻转卷曲的枝叶或藤蔓，穿插点缀不同品种、颜色的中西方花卉是其最常见的表现形式。洋花纹在构图上或对称排列，或随意交错延展。

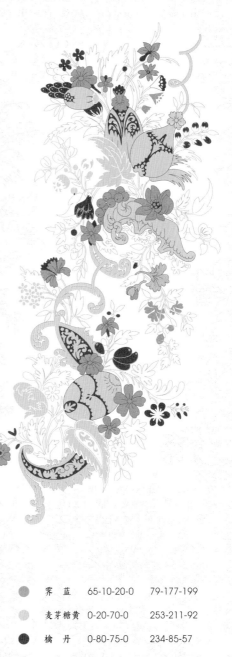

此缎为月白色素地，上饰纹样大概为18世纪初西方纹饰风格，多种花叶、花朵随意交错排列，大小、形状、姿态各异，整体繁缛华丽、色彩鲜亮。

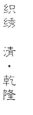

| | | | |
|---|---|---|---|
| ● | 雾　蓝 | 65-10-20-0 | 79-177-199 |
| ● | 麦芽糖黄 | 0-20-70-0 | 253-211-92 |
| ● | 橘　丹 | 0-80-75-0 | 234-85-57 |
| ● | 桃　粉 | 0-55-25-0 | 240-145-153 |

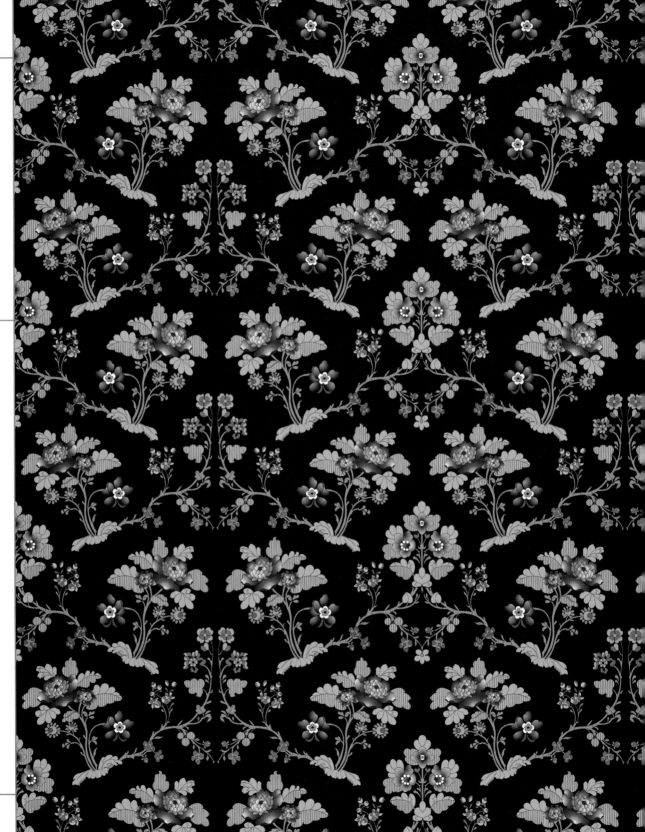

酱色地串枝大洋花纹金宝地锦

此锦为酱色素地，上饰纹样为串枝花卉纹，借鉴西方写实绘画方式，细致描绘花、叶的形态，形成别具一格的风格，整体典雅美丽。

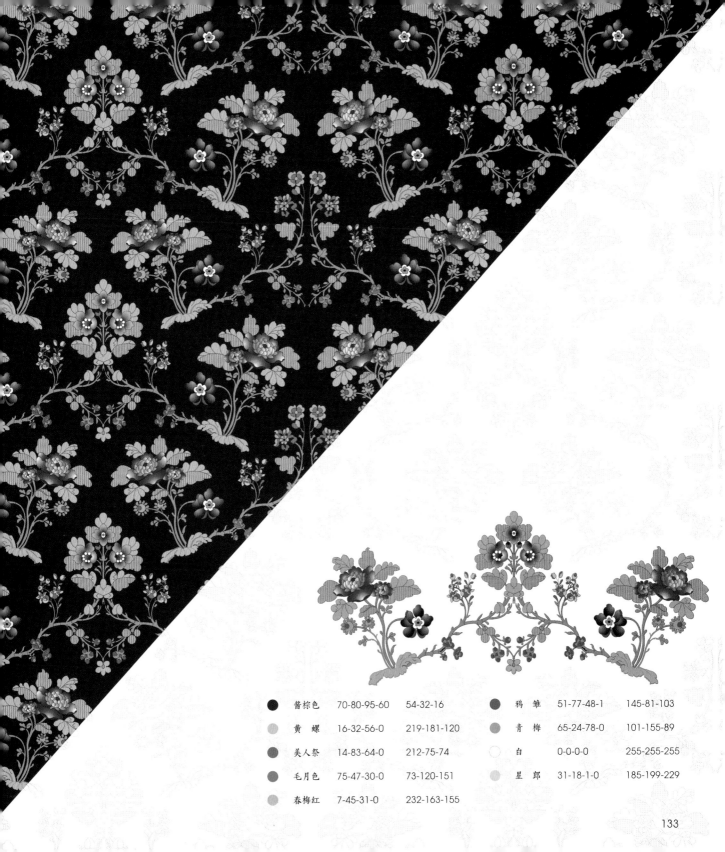

| | | | | | |
|---|---|---|---|---|---|
| ● | 酱棕色 | 70-80-95-60 | 54-32-16 | ● 鸦 雏 | 51-77-48-1 | 145-81-103 |
| ● | 黄 螺 | 16-32-56-0 | 219-181-120 | ● 青 梅 | 65-24-78-0 | 101-155-89 |
| ● | 美人祭 | 14-83-64-0 | 212-75-74 | ○ 白 | 0-0-0-0 | 255-255-255 |
| ● | 毛月色 | 75-47-30-0 | 73-120-151 | ● 星 郎 | 31-18-1-0 | 185-199-229 |
| ● | 春梅红 | 7-45-31-0 | 232-163-155 | | | |

四季花卉纹

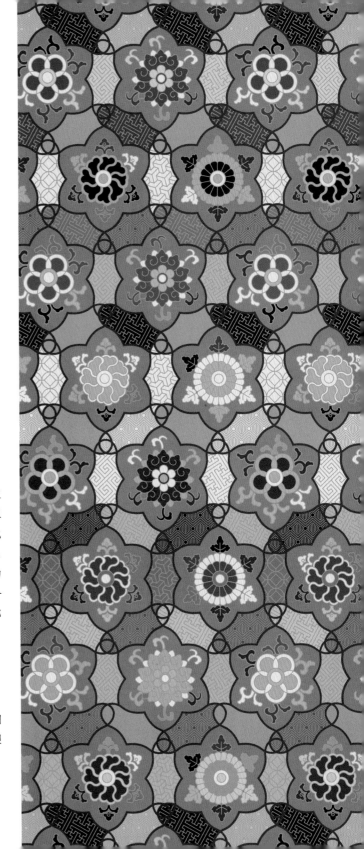

## 介 绍

四季花卉纹是传统装饰纹样，即一年四季的花卉并为一景的纹样，流行于宋代，当时的妇女喜穿戴绣有四季景物纹样的服饰，如代表四季节气的春幡、灯球、竞渡、艾虎、云月等，代表四季植物的桃、杏、荷、菊、松等，四季花卉纹因而得名"一年景"。四季花卉纹至清代，多用代表四季的花卉，花卉的种类繁多，纹样繁复华贵的效果迎合了清代女装追求奢华、个性的风尚。四季花卉纹除应用于服饰以外，在瓷器、建筑上都有广泛应用，寓意一年四季繁荣昌盛。

## 结 构

四季花卉纹以代表四季的花卉组合为特征，形式多样，以同株、团花、折枝、缠枝或绘画方式将花卉并为一景。花卉造型多写实，多为牡丹花、海棠花、兰花、荷花、菊花、梅花等，整体绚丽精美、自然鲜活。

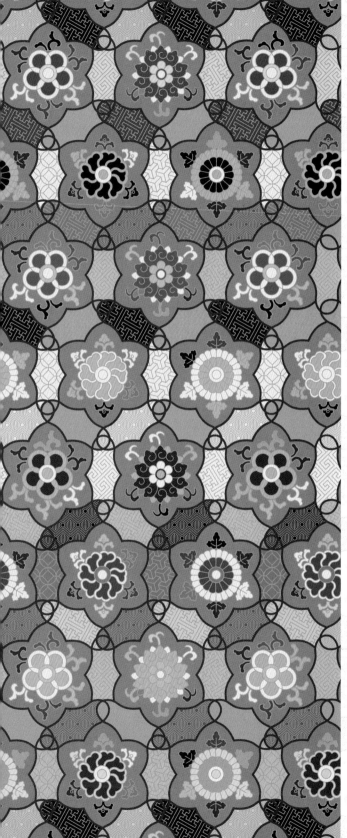

宋锦以盘绦构成的六边形几何框架为纹样界格，内填朵花，以海棠花、勾莲、秋菊、蜀葵花为主花，周边填织龟背、锁子、古钱、双矩、万字纹，构图布局均衡，美观大方，色彩富丽典雅，层次分明，寓意富贵吉祥，高贵圣洁。

蜀葵花　　　　勾莲

秋菊　　　　海棠花

| ● | 丹 礬 | 15-90-80-0 | 210-57-51 |
| ● | 郁 金 | 15-65-100-0 | 215-115-11 |
| | 水 蜜 | 0-16-29-0 | 252-224-187 |
| | 鹅 黄 | 5-5-65-0 | 248-234-112 |
| ● | 绿琉璃 | 60-20-85-20 | 101-142-64 |
| | 品 月 | 27-11-3-0 | 195-213-234 |
| | 明 绿 | 37-2-38-0 | 173-214-176 |
| ● | 土 黄 | 27-39-82-0 | 198-159-65 |

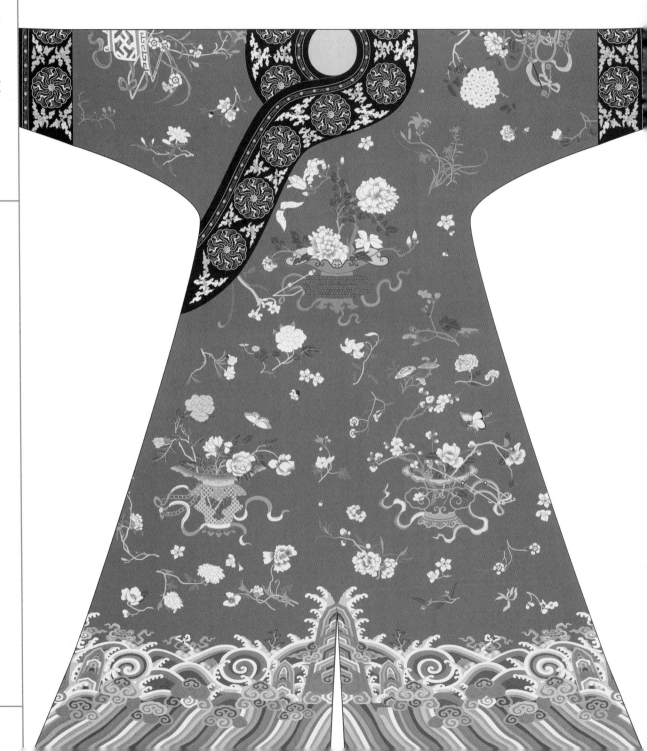

## 雪灰色缎绣四季花篮棉袍

清宫后妃吉服，大襟右衽，马蹄袖，裾左右开，雪灰色素缎面料，通身饰由二十余种四季花卉组成的花篮纹样，间有杂宝纹、草虫纹。石青色领、袖，上绣平金凤鸟纹，下襟绣江崖海水纹，间饰杂宝纹。整体繁复雅致，寓意富贵吉祥、太平盛世。

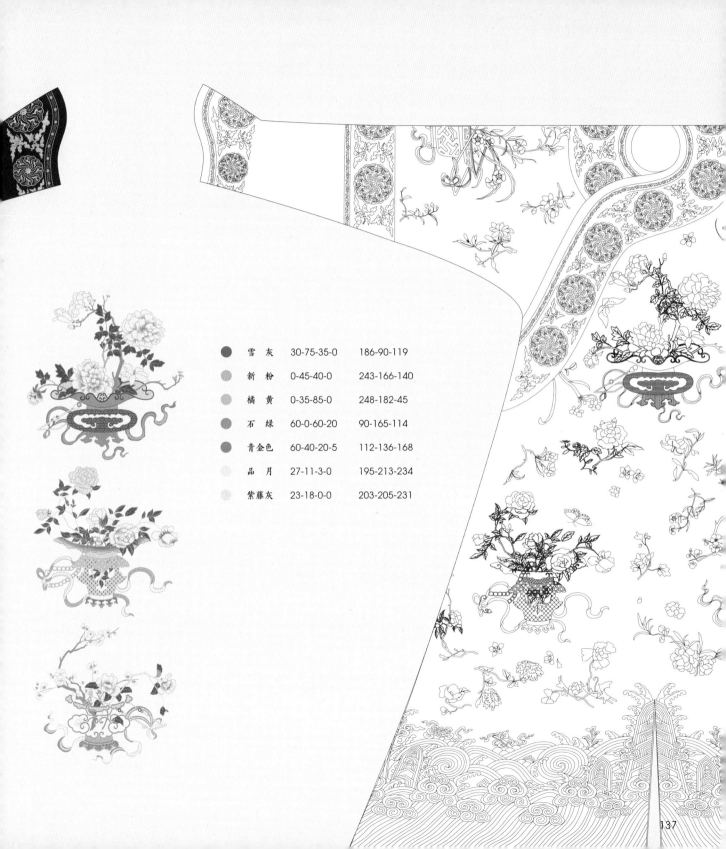

| | 雪　灰 | 30-75-35-0 | 186-90-119 |
| --- | --- | --- | --- |
| | 新　粉 | 0-45-40-0 | 243-166-140 |
| | 橘　黄 | 0-35-85-0 | 248-182-45 |
| | 石　绿 | 60-0-60-20 | 90-165-114 |
| | 青金色 | 60-40-20-5 | 112-136-168 |
| | 品　月 | 27-11-3-0 | 195-213-234 |
| | 紫藤灰 | 23-18-0-0 | 203-205-231 |

团花纹

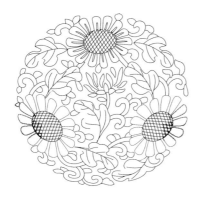

## 介绍

团花纹是我国经典装饰纹样，其根本特征在于"圆"结构，"圆"是融合中华民族的文化、意识、理想的形状，如"天圆地方""方圆之道""团团圆圆"等。团花纹的演变与政治、文化、经济的发展有关。南北朝时期，团花纹带有浓郁的宗教特色。唐代，团花纹以盛开的百花体现经济繁荣。宋代，团花纹呈现含蓄温婉的特点。清代，团花纹开始盛行，融入了动植物纹、吉祥纹等纹样，繁复精美，广泛应用于服饰、瓷器上，成为清代女性服饰的特色纹样，寓意团圆、富贵、吉庆等。

## 结构

团花纹以多种花卉组合而成，花型自然多变，叶蔓围绕花朵铺展。其结构分为规则式或非规则式，规则式有中心、对称、旋转、S形等类型结构，非规则或内部结构比较灵活多变，但始终保持团状结构。它常与蝴蝶、凤鸟、文字等寓意美好的纹样组合，整体精美华丽、繁缛纤巧。

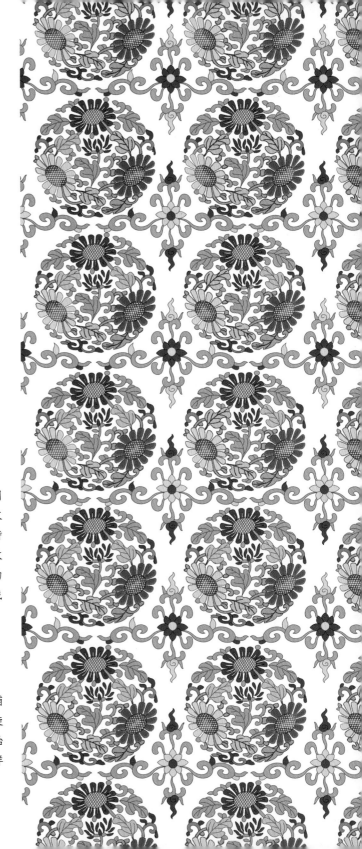

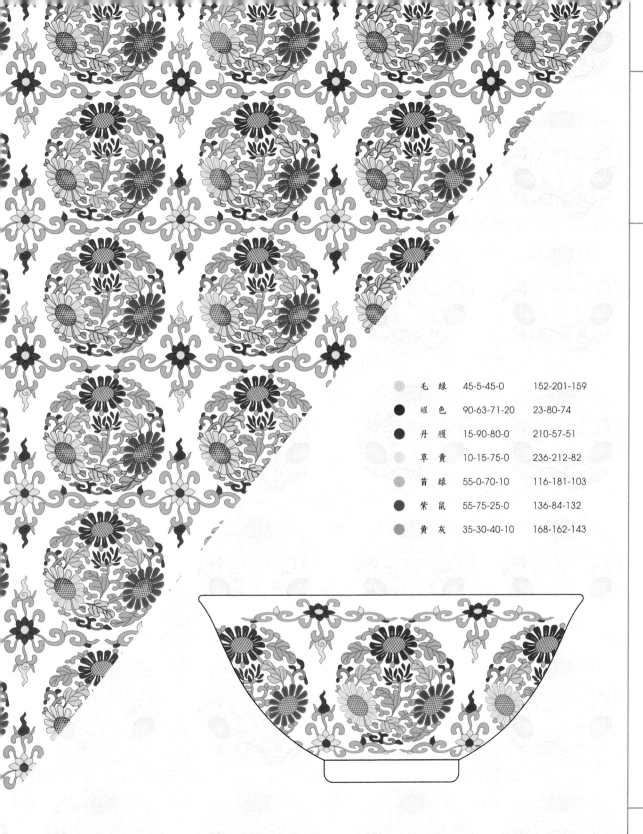

此碗形制秀美，撇口，弧腹，圈足，腹部外壁以斗彩绘团花纹，团花纹由三朵正面菊花和绿叶卷蔓等组成，碗口一周、腹底饰花卉卷草纹，洁白的釉面衬托出纹饰色彩鲜艳、自然生动，寓意团圆、吉祥、如意。

| | 毛　绿 | 45-5-45-0 | 152-201-159 |
|---|---|---|---|
| | 缥　色 | 90-63-71-20 | 23-80-74 |
| | 丹　骥 | 15-90-80-0 | 210-57-51 |
| | 草　黄 | 10-15-75-0 | 236-212-82 |
| | 苗　绿 | 55-0-70-10 | 116-181-103 |
| | 紫　鼠 | 55-75-25-0 | 136-84-132 |
| | 黄　灰 | 35-30-40-10 | 168-162-143 |

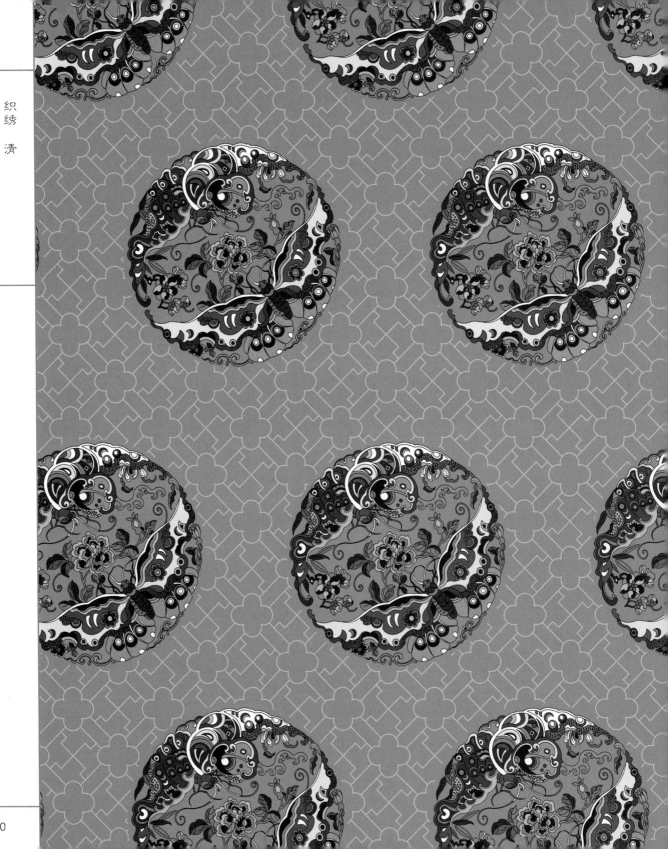

## 绿地喜相逢八团妆花缎

豆绿色素缎地，上绣由团状对蝶和花卉组合而成的团花纹，其组合形式称为『喜相逢』，寓意相濡以沫。

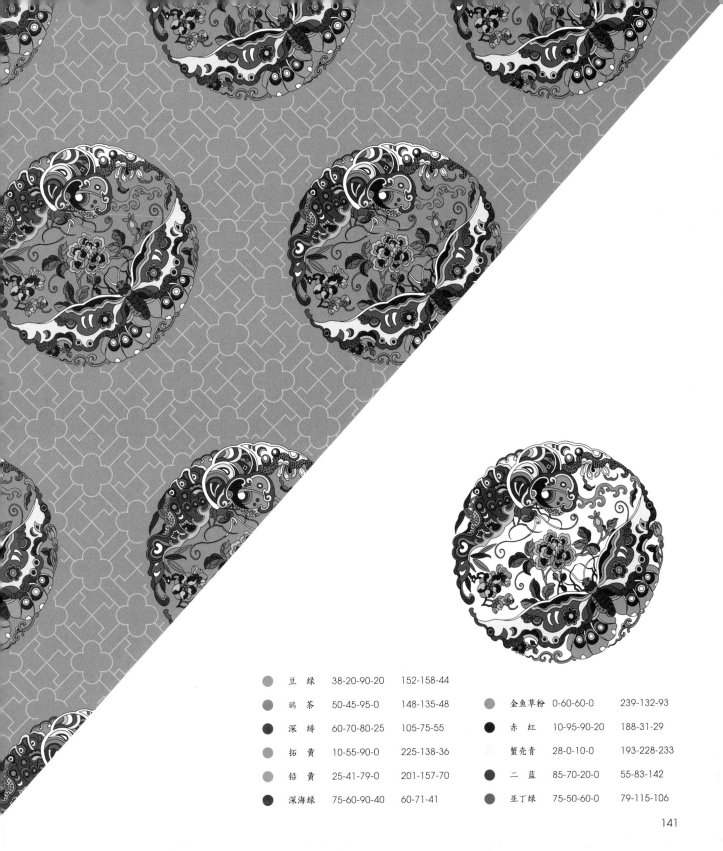

| | | | |
|---|---|---|---|
| 豆 绿 | 38-20-90-20 | 152-158-44 | |
| 鹅 茶 | 50-45-95-0 | 148-135-48 | |
| 深 绯 | 60-70-80-25 | 105-75-55 | |
| 拓 黄 | 10-55-90-0 | 225-138-36 | |
| 铅 黄 | 25-41-79-0 | 201-157-70 | |
| 深海绿 | 75-60-90-40 | 60-71-41 | |

| | | | |
|---|---|---|---|
| 金鱼草粉 | 0-60-60-0 | 239-132-93 |
| 赤 红 | 10-95-90-20 | 188-31-29 |
| 蟹壳青 | 28-0-10-0 | 193-228-233 |
| 二 蓝 | 85-70-20-0 | 55-83-142 |
| 亚丁绿 | 75-50-60-0 | 79-115-106 |

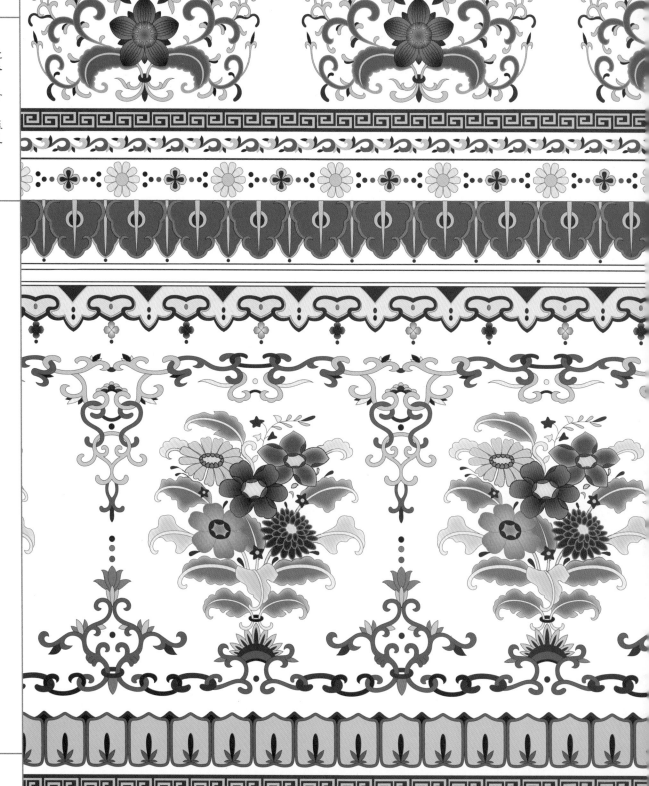

瓷器　清·雍正

瓶口呈蒜头状，束颈，溜肩，圆腹，圈足，对称如意耳。通体以斗彩装饰，纹样丰富。蒜头口上绘折枝花卉纹。颈共有三层纹饰，依次为卷草纹、朵花及蕉叶纹。变形莲瓣纹。腹部绘六组折枝花卉团花纹，间以勾莲纹，腹底绘变形莲瓣纹，寓意富贵吉祥、太平繁荣。

142

| | 橄榄石绿 | 20-0-45-0 | 215-231-164 |
|---|---|---|---|
| ● | 鸡冠红 | 24-95-65-0 | 194-41-69 |
| ● | 牛牛花蓝 | 85-65-0-10 | 43-83-158 |
| ● | 桔梗紫 | 44-80-25-10 | 149-71-120 |
| ● | 杏 黄 | 0-65-90-5 | 231-116-29 |
| ● | 亮粉色 | 0-60-20-0 | 238-134-154 |
| ● | 宫殿绿 | 85-20-80-0 | 0-145-91 |
| ● | 嫩柳绿 | 42-0-67-0 | 163-207-114 |
| ● | 锦 黄 | 5-10-65-0 | 247-226-110 |
| ● | 星 郎 | 31-18-1-0 | 185-199-229 |

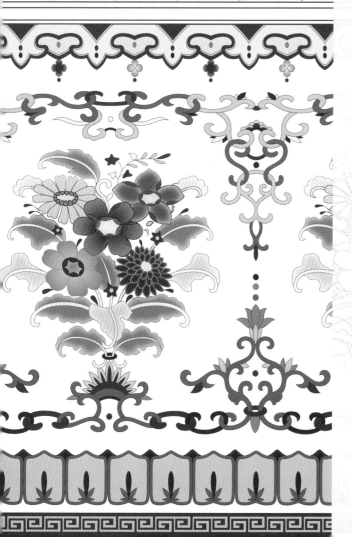

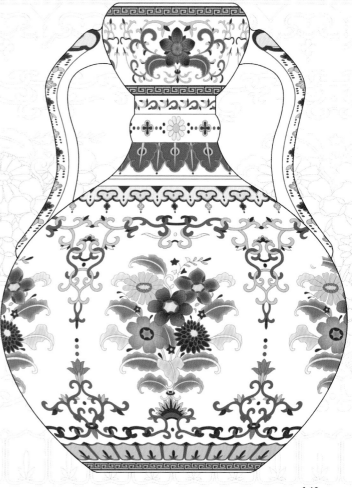

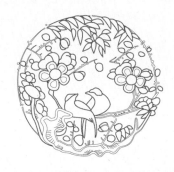

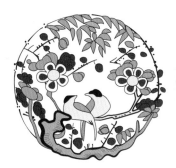

##  介绍

花鸟纹是传统瓷器装饰纹样，起源于唐代，其主要形式为缠枝
花鸟纹，追求平衡和对称，有成双成对的特点。宋代，花鸟纹
进入鼎盛时期，追求情景交融的写意风格，拥有充满生机感的
画面，成了宋瓷的流行纹样。明清时期，花鸟纹朝着写实的工
笔画方向发展，精致繁巧，纹样选材上突出吉祥寓意，多表现
凤凰、喜鹊、鸳鸯、牡丹花、桂花、莲花等，内容丰富，结构
多样，寓意富贵、安康、兴旺等，广泛应用于服饰、瓷器等上。

## 结构

花鸟纹以写实或写意的风格，描绘鸟儿停立于枝头，或绕飞于
花朵，或穿于花丛之间的情景，形成单幅的画面或组成团状的
基本单元做连续排列，有自由自在、舒展自然的特点。

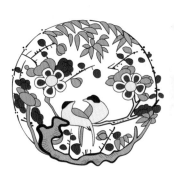

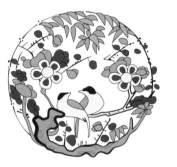

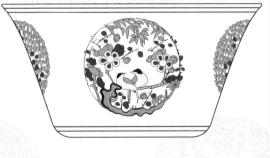

成化款斗彩花鸟纹碗

此碗模仿明代成化年间的斗彩瓷器，撇口，深弧腹，无圈足，外壁施斗彩装饰，腹部饰花鸟纹与团花纹，形制秀美，纹饰简明，色彩鲜丽，寓意美好爱情、幸福生活。

| | 牙 绯 | 25-90-75-0 | 193-57-60 |
|---|---|---|---|
| | 草 黄 | 10-15-75-0 | 236-212-82 |
| | 深绿宝石 | 65-0-55-20 | 70-161-123 |
| | 绿 沈 | 65-10-75-30 | 72-137-77 |
| | 蓝采和 | 95-75-35-15 | 6-67-111 |

**红色地花鸟纹锦**

此锦工艺精湛，红色锦地上饰菊花、锦鸡、花卉纹作四方连续排列，纹样层次分明，清晰规整，寓意丰衣足食。

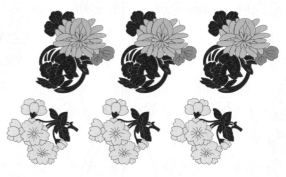

| | 艳 红 | 5-85-70-0 | 226-71-64 |
| | 橘 黄 | 0-35-85-0 | 248-182-45 |
| | 苗 绿 | 55-0-70-10 | 116-181-103 |
| | 剑鞘绿 | 80-58-100-30 | 54-80-40 |
| | 艳 紫 | 70-90-46-0 | 106-56-99 |
| | 清水蓝 | 15-0-10-5 | 217-233-229 |

凤纹

## 介绍

凤纹是传统吉祥纹样。凤为凤鸟，是古代传说中的吉祥神物，为百鸟之长。凤作为纹样最早出现在商代青铜上，具体表现为以圆涡纹、云雷纹为背景的夔凤纹，庄重神秘。商代殷墟妇好墓的玉凤展示了凤纹的雏形：花冠，短喙，短翅，双长尾。秦汉时期，凤纹借鉴了孔雀、锦鸡的外形特点，形象已开始具象化，并应用于织绣、铜器、玉器、建筑上。隋唐时期，文化艺术兼收并蓄，凤纹被注入了华美丰满、气韵生动的时代风格。凤纹从宋代开始用于表达吉庆如意，形成了百鸟朝凤、凤衔牡丹、鸾凤和鸣等纹样，寓意太平盛世、祈福、仁德等。明清时期，凤纹有了程式化的标准定形，其外形纤细优美，绚烂华丽。

## 结构

凤有三长：眼长、腿长、尾长。"首如锦鸡、头如藤云、翅如仙鹤"是清代画凤的口诀。凤纹按姿态分有坐凤、飞凤、立凤、卧凤等，可与其他纹样组合成云凤纹、草凤纹、花凤纹、龙凤纹等。

| | | | |
|---|---|---|---|
| ○ | 白 | 0-0-0-0 | 255-255-255 |
| ● | 鹤顶红 | 0-97-70-0 | 230-22-58 |
| ● | 翠蓝 | 80-0-35-25 | 0-145-149 |
| ● | 青绿 | 65-0-50-0 | 81-186-151 |
| ● | 京绿 | 80-0-100-0 | 0-167-60 |
| ● | 黄栗留 | 0-15-70-0 | 254-220-94 |
| ● | 真丝绸色 | 0-14-25-0 | 253-228-197 |
| ● | 雾色 | 75-0-20-0 | 0-179-205 |
| ● | 苦鹊蓝 | 95-80-0-10 | 17-60-144 |
| ● | 朱䩄彩 | 8-80-87-0 | 222-84-41 |

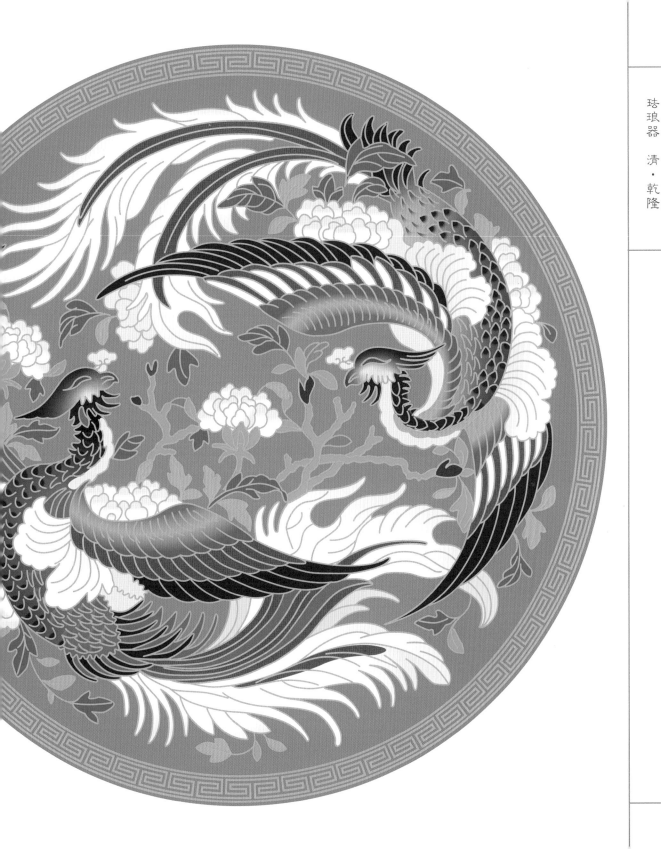

镜为圆形，铜胎，以铜绿色珐琅釉为地，饰折枝牡丹纹、凤纹，凤鸟展翅对飞，掐丝羽毛纹路清晰，整体精致生动、色彩绚丽，寓意吉祥富贵、锦绣花开。

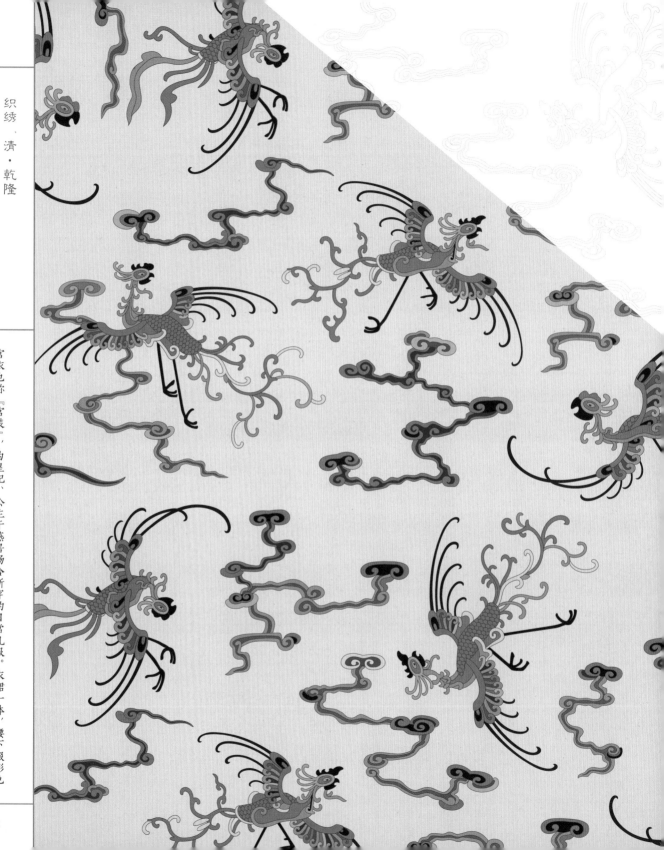

## 雪灰色缎盘金绣彩云凤纹宫衣

宫衣也称『宫装』，为皇妃、公主于燕居场合所穿的日常礼服。衣裙一体，腰下缀彩色飘带数条，披云肩。满袖饰彩云凤纹，衣身以彩云凤纹、蝶纹为主，云肩饰蝶纹、缠枝莲纹，用孔雀翎装饰，裙下飘带饰八宝纹。整体雍容华丽，吉祥寓意丰富。

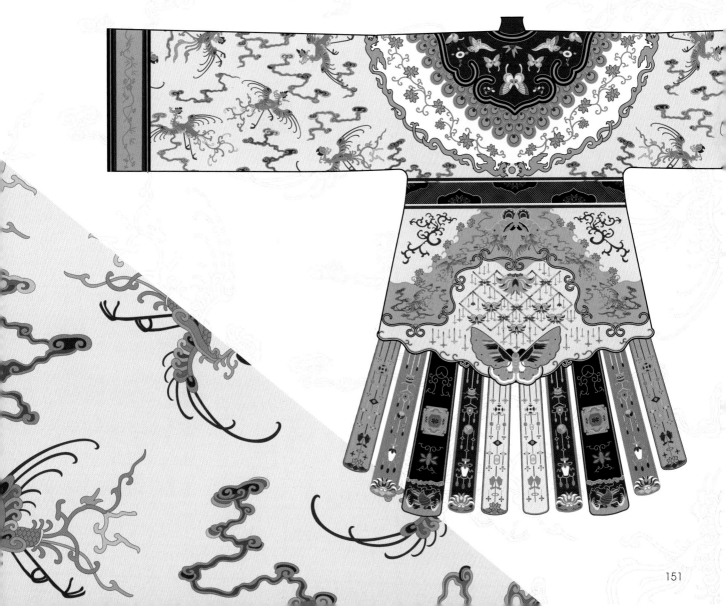

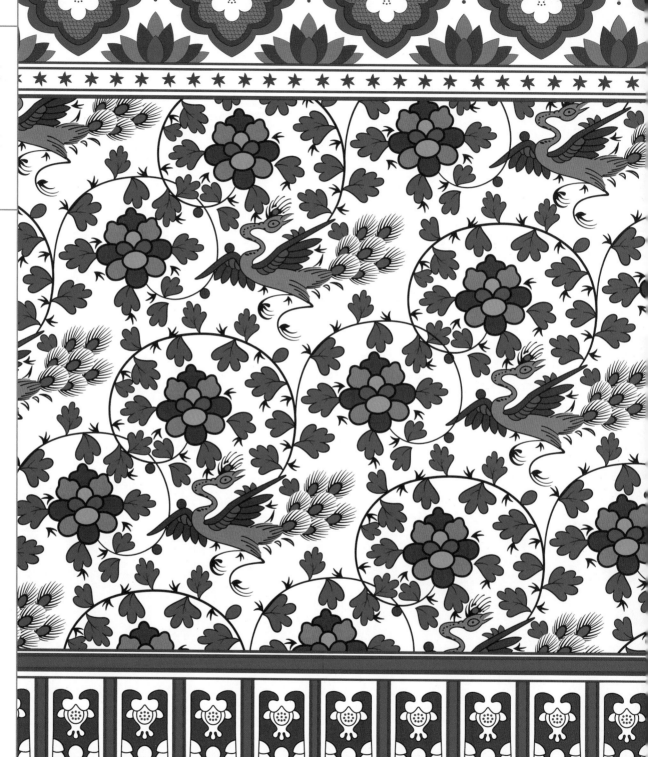

瓷器 明·嘉靖

**五彩凤穿花纹梅瓶**

瓶唇口外撇，短颈，溜肩，腹下渐收至底。肩部绘云头花卉纹一周，瓶身绘凤穿缠枝牡丹纹，近底处绘变形石榴纹一周，纹样繁复，色彩艳丽，寓意富贵幸福、光明美好。

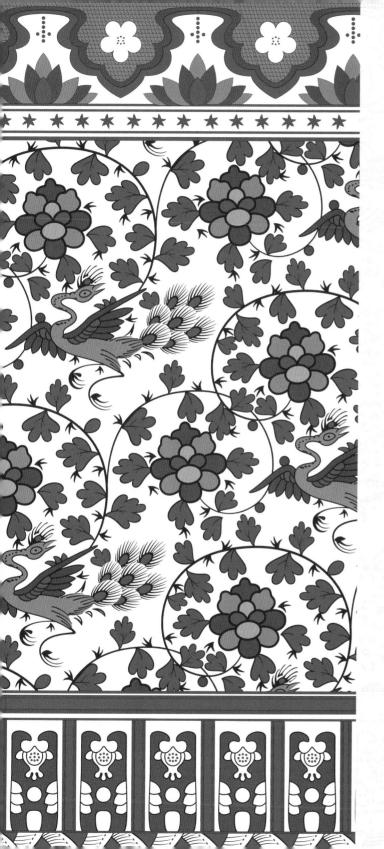

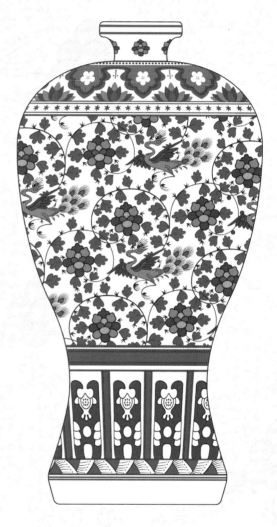

| | 银 红 | 5-70-60-0 | 229-108-86 |
|---|---|---|---|
| | 椒 房 | 5-50-70-0 | 235-151-80 |
| | 荷叶绿 | 85-15-85-25 | 0-126-70 |
| | 苋菜红 | 20-90-80-30 | 160-41-38 |

石青纱缀绣八团夔凤纹女袍料

石青色素地，上绣八团夔凤纹——由缠枝勾莲纹与对飞夔凤纹组成，以缉线绣成，缉线匀细，绣工精美，色彩搭配得当，柔和明丽，寓意祈福纳祥。

| | | | |
|---|---|---|---|
| ● 瓶砚 | 15-0-0-10 | 209-226-236 | |
| ● 粉红玉 | 25-55-45-0 | 198-133-123 | |
| ● 杨妃色 | 0-55-35-10 | 225-135-130 | |
| ● 青花蓝 | 85-85-40-20 | 57-52-95 | |

● 海昌蓝　　85-65-0-15　　42-79-152　　　　　　　● 深玻璃绿　60-15-75-25　　93-142-79

● 西瓜红　　0-78-60-10　　220-83-75　　　　　　　● 富春纺　　0-20-35-8　　239-205-163

# 鹤纹

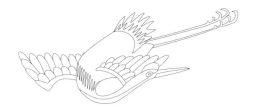

## 介绍

鹤纹是福寿文化中的代表纹样之一。鹤被誉为仙禽，寓意长寿。鹤纹在汉代被应用于瓦当和石画像上，形式简洁概括。唐代，鹤纹开始应用于瓷器上，其中以越窑青瓷的白鹤祥云纹罐最为著名。白鹤祥云纹习称"云鹤纹"，具有姿态优美、气韵生动的特点。宋代，鹤纹一改唐代的繁复风格，变得简洁、自然，其神化寓意加强，宋瓷中出现了仙人骑鹤纹样。明清时期，鹤纹开始由神化走向贵族化，成为一品文官服饰的专用纹样，同时还应用于瓷器、建筑等上，常与桃、松纹样组合，寓意延年益寿、吉祥如意。

## 结构

鹤纹以表现鹤优雅的姿态为主，按姿态分有立鹤、行鹤和翔鹤三种，以中心式、环抱式的构图为主，形成团状或以基本单元做连续排列，与植物纹样组合多用作主纹，与其他动物、人物纹样组合多以绘画形式表现，突出其寓意。

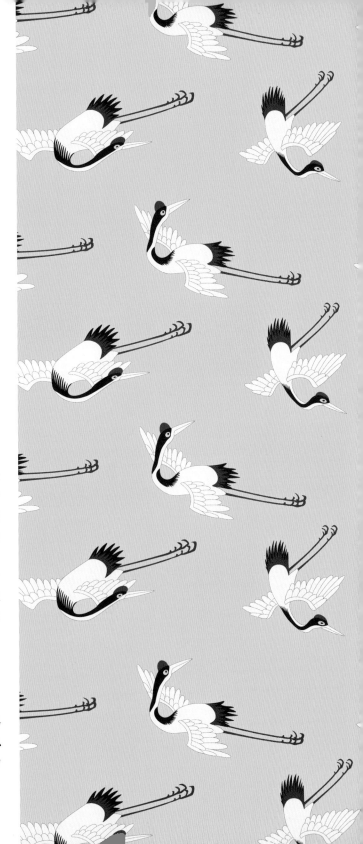

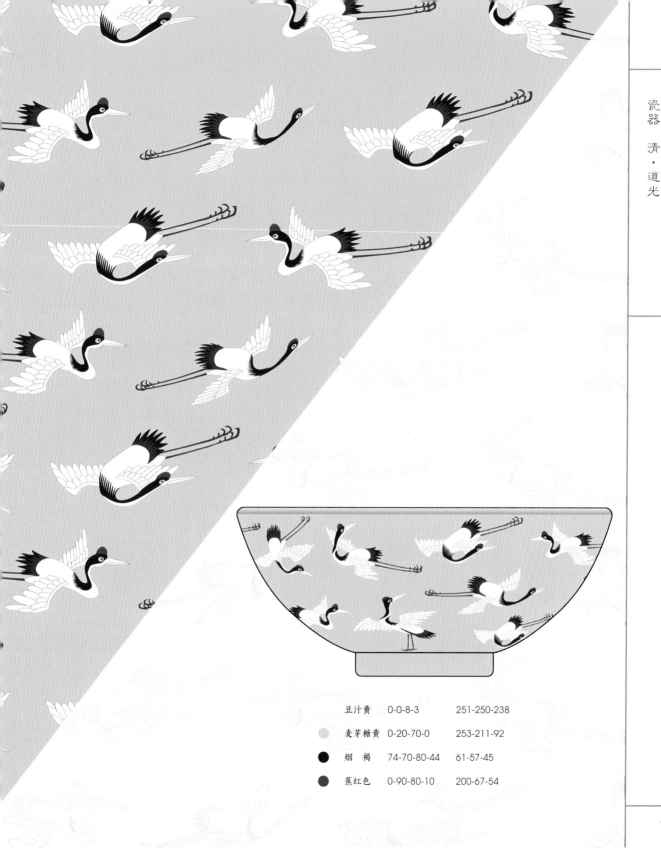

碗敞口微外撇、弧腹、圈足，口沿饰金彩，里施白釉，外壁绘鹤纹。鹤形态各异，细腻生动，寓意长寿、财富、平安、吉祥。

| | | | |
|---|---|---|---|
| 豆汁黄 | 0-0-8-3 | 251-250-238 |
| 麦芽糖黄 | 0-20-70-0 | 253-211-92 |
| 烟褐 | 74-70-80-44 | 61-57-45 |
| 蕉红色 | 0-90-80-10 | 200-67-54 |

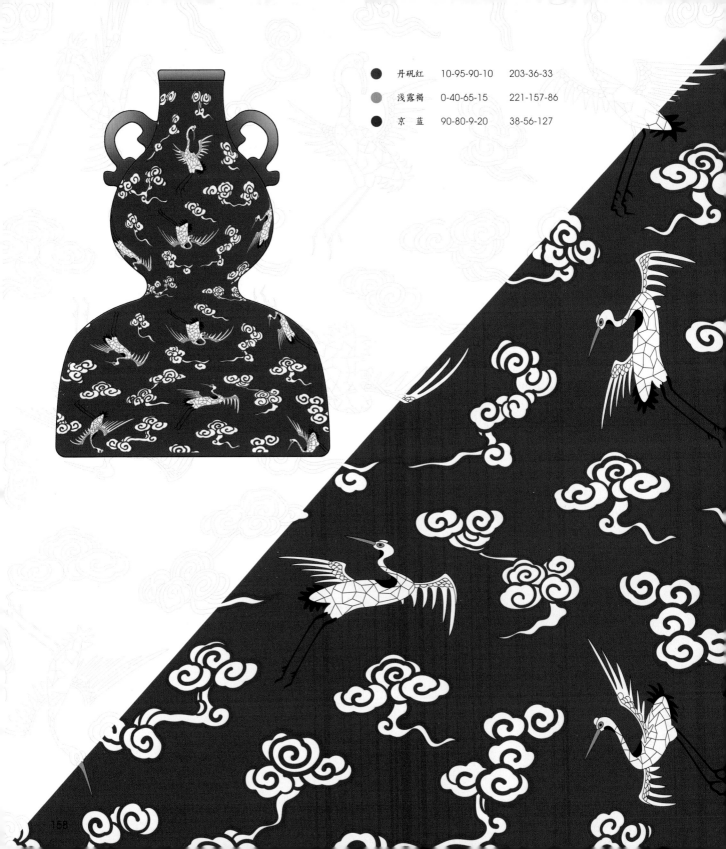

丹矾红　　10-95-90-10　　203-36-33

浅露褐　　0-40-65-15　　221-157-86

京　蓝　　90-80-9-20　　38-56-127

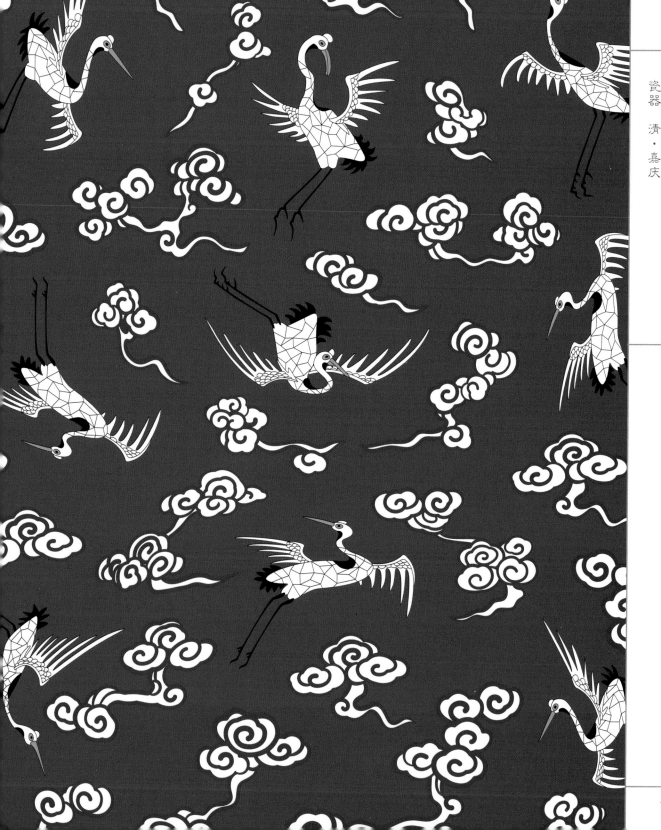

红地蓝料彩朵云粉鹤纹葫芦式盒瓶

瓶体为葫芦形，上圆、下半圆，两侧饰有螭耳。红色釉面上绘云鹤纹，鹤身用冰裂纹装饰，色彩浓重鲜艳，纹饰满密，寓意长寿安康、平步青云。

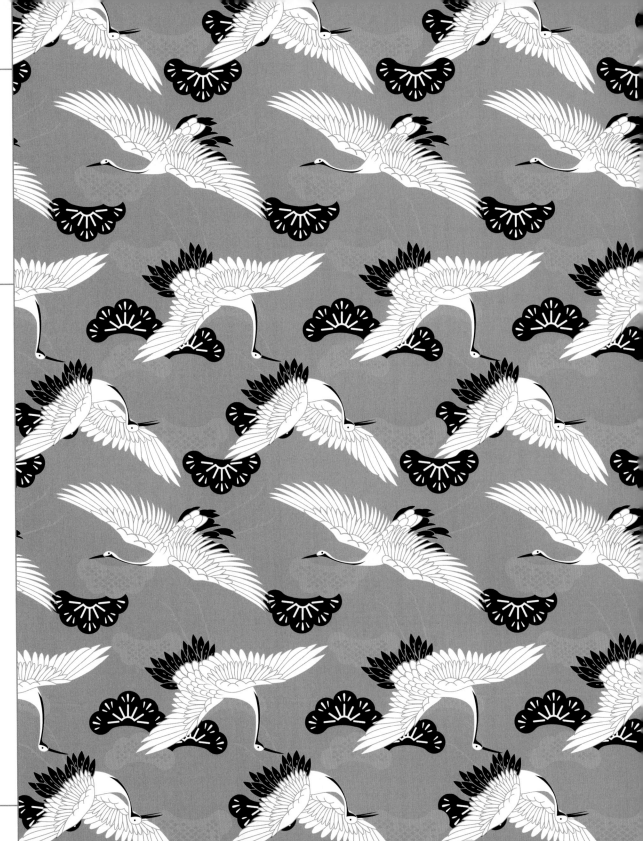

此锦采用杏黄色素地，以织有松纹、鹤纹，纹样上下交错排列。层层相叠的松枝中，仙鹤翔翔，寓意吉祥和顺、长寿安康。

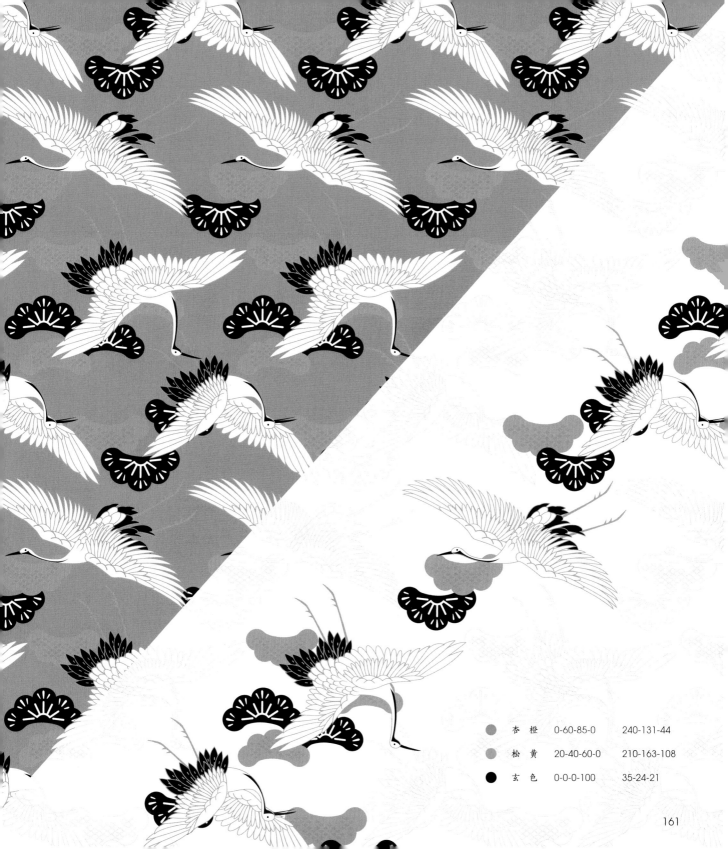

| | 杏 橙 | 0-60-85-0 | 240-131-44 |
| --- | --- | --- | --- |
| | 松 黄 | 20-40-60-0 | 210-163-108 |
| | 玄 色 | 0-0-0-100 | 35-24-21 |

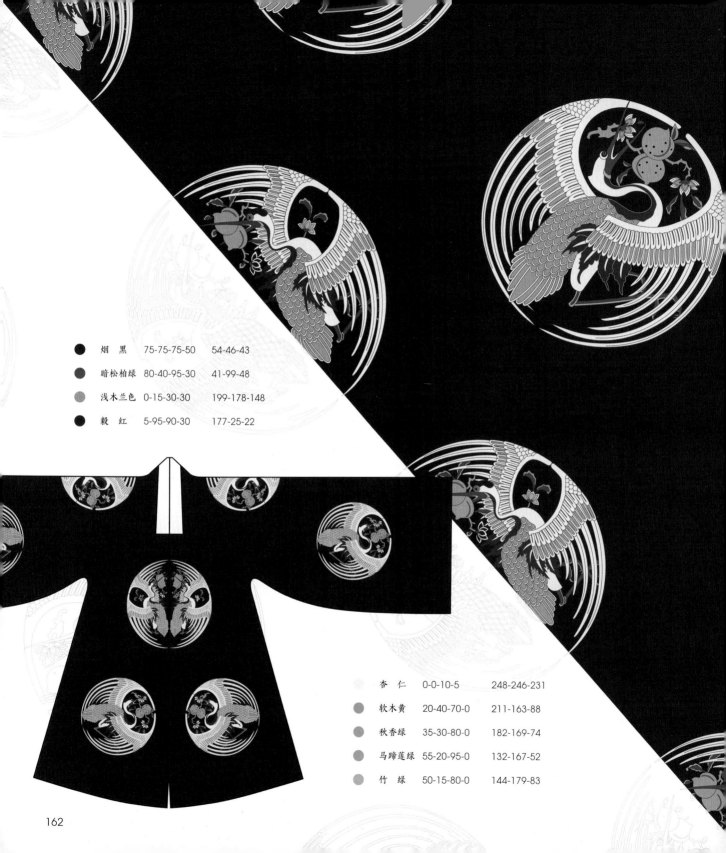

烟　黑　75-75-75-50　　54-46-43

暗松柏绿　80-40-95-30　　41-99-48

浅木兰色　0-15-30-30　　199-178-148

穀　红　5-95-90-30　　177-25-22

杏　仁　0-0-10-5　　248-246-231

软木黄　20-40-70-0　　211-163-88

秋香绿　35-30-80-0　　182-169-74

马蹄莲绿　55-20-95-0　　132-167-52

竹　绿　50-15-80-0　　144-179-83

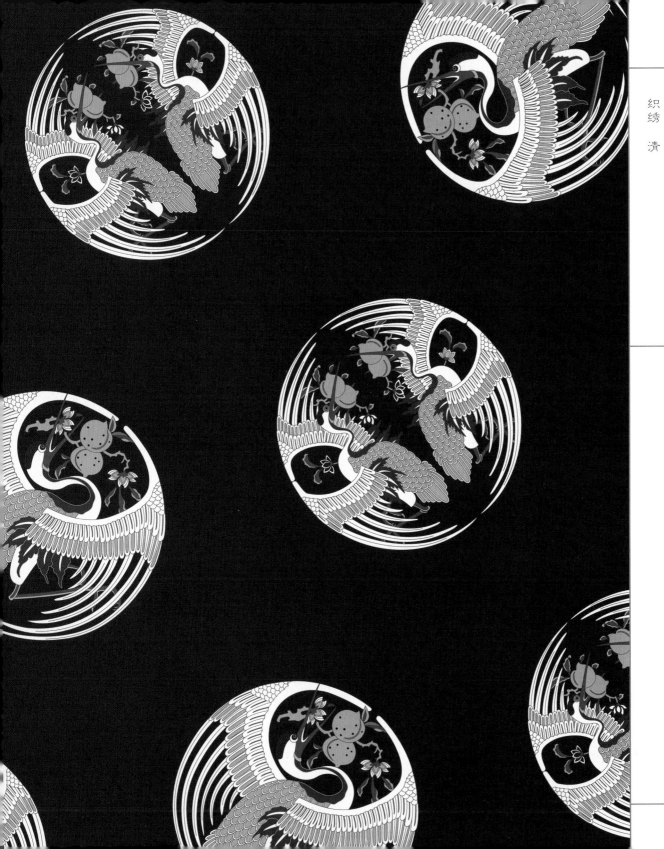

织绣　清

## 红青色暗花纱绣十二团鹤纹男帔

帔直领，对襟，宽袖，裾左右开。面料为红青色交织而成，饰有十二枚团鹤纹，纹样为白鹤衔桃，构图工整，工丽细致，团鹤纹寓意健康长寿、富运长久。

# 鸳鸯纹

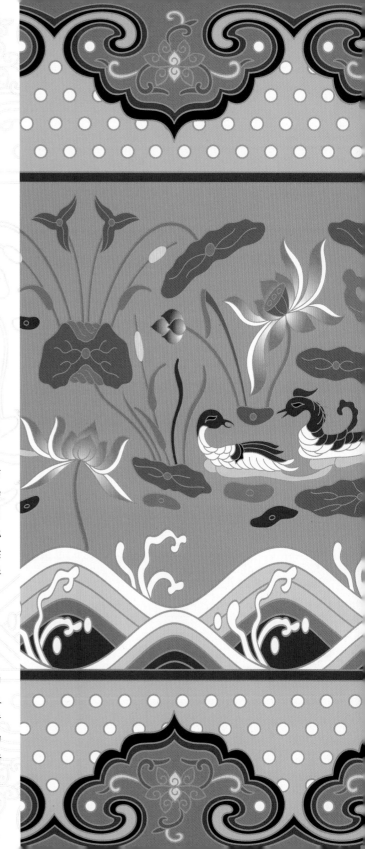

## 介绍

鸳鸯纹是传统工艺品的装饰纹样，早在汉代，鸳鸯就被绣在纺织品上，寓意纯洁的爱情或美满的婚姻。唐代，鸳鸯纹多和莲池、荷塘纹样相结合，莲池鸳鸯纹成为一种固定组合，应用于织绣、金银器和三彩陶器上。莲池鸳鸯纹也被称作"满池娇"，在元代青花瓷器上一度盛行。至明清时期，鸳鸯纹延续了以往的莲池鸳鸯纹的表现方式，表现手法更写实细腻，纹样形神兼备、雅致柔美，寓意吉祥和纯洁的爱情。

## 结构

鸳鸯纹多描绘有鸳鸯的荷塘小景，由鸳鸯、莲花、荷叶组合而成，鸳鸯下的水波纹仿佛流动的水波，意境极美。其构图大致分为两种。第一种是两只鸳鸯一上一下相对，中间绘莲池荷花。第二种为两只鸳鸯一前一后，在前的一只回首，与在后的一只相望，在后的一只周围绘莲池荷花。从绘画角度来看，清代鸳鸯纹更贴近民俗年画的特点。

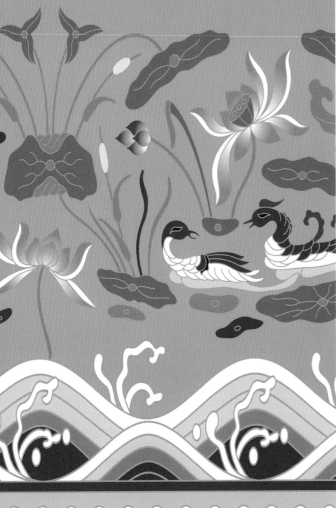

## 掐丝珐琅鱼莲鸳鸯图尊

此尊为酒器，圆形，口沿外折，宽肩，腹内收至底，颈肩为珍珠地，饰云头花卉纹，腹底饰海水纹，腹部绘莲池鸳鸯纹，表现一对鸳鸯游弋在莲池中，顾盼生情，被莲花所围绕，寓意婚姻美满、幸福长久。

| | | | |
|---|---|---|---|
| ● | 青雀头黛 | 87-87-67-52 | 33-30-45 |
| ● | 油绿 | 85-0-58-50 | 0-107-86 |
| ● | 月季红 | 10-60-50-10 | 209-121-103 |
| | 云水蓝 | 8-0-5-0 | 239-248-246 |
| ● | 深法翠 | 70-10-35-10 | 54-161-162 |
| ● | 湖蓝 | 60-0-15-5 | 89-189-211 |
| ● | 浓绿 | 60-0-85-40 | 74-134-54 |
| | 麦芽糖黄 | 0-20-70-0 | 253-211-92 |
| ● | 酡红 | 20-95-85-0 | 201-42-46 |
| ● | 深柔蓝 | 95-80-10-10 | 17-61-136 |

# 喜鹊纹

## 介绍

喜鹊纹是民俗文化中的吉祥纹样。唐代之前，喜鹊只称为"鹊"，在唐代被赋予兆喜功能，为吉祥之鸟，民间才出现"喜鹊"这一名称。喜鹊纹在宋代开始被应用于瓷器上，风格古朴深沉、素雅简洁，表达对于喜事、好运的追求。喜鹊纹在兆喜功能的"加持"之下，流行至清代并发展到高峰，在宫廷、民间都较为流行，多与梅花、竹子、梧桐、桂圆纹样组合，寓意喜上眉梢、竹梅双喜、同喜、喜报三元等。

## 结构

喜鹊纹多表现喜鹊与其他纹样组合的情景画面，可分为图案式和绘画式两种。图案式喜鹊纹以一到两只喜鹊与植物纹样组合成基本单元，以重复、旋转的方式排列以适于器形。绘画式喜鹊纹借鉴绘画构图，样式较多，喜鹊俏丽多姿，或在枝头憩息，或回首展望，或于空中飞舞，呈现出质朴简约或精美繁复的风韵。

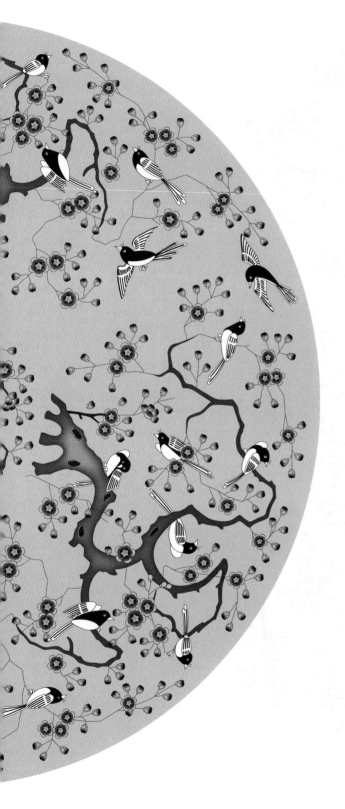

此盘为同治皇帝婚宴餐具，饰梅鹊纹四组，盘心一组折枝梅上绘两只喜鹊，其他三组折枝梅上各绘十只喜鹊，喜鹊姿态各异，三组构图呈环抱式，寓意吉祥喜庆、婚姻美满。

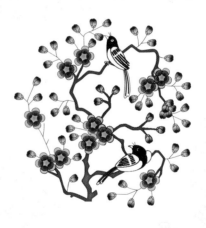

| | | | |
|---|---|---|---|
| | 沙绿 | 10-0-20-0 | 236-244-217 |
| ● | 桂皮 | 20-50-65-0 | 208-144-92 |
| ● | 宫殿绿 | 85-20-80-0 | 0-145-91 |
| ● | 嫩额黄 | 0-20-80-10 | 237-197-59 |
| ● | 枣红 | 20-90-80-40 | 144-35-31 |
| ● | 荷花色 | 0-45-25-0 | 243-167-165 |
| ● | 墨褐 | 80-75-90-65 | 31-31-19 |

孔雀纹

| | | | |
|---|---|---|---|
| ○ | 乳　白 | 2-7-15-0 | 251-240-221 |
| ● | 深绿灰 | 71-62-69-20 | 84-87-75 |
| ○ | 秋葵黄 | 7-23-67-0 | 239-202-99 |
| ● | 蛋壳黄 | 8-33-45-0 | 233-184-140 |
| ● | 火岩棕 | 48-83-91-18 | 135-63-43 |
| ● | 深灰蓝 | 91-70-77-49 | 11-50-46 |
| ● | 剑鞘绿 | 80-58-100-30 | 55-80-40 |
| ● | 叶　绿 | 53-22-70-0 | 137-168-101 |

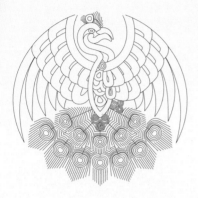

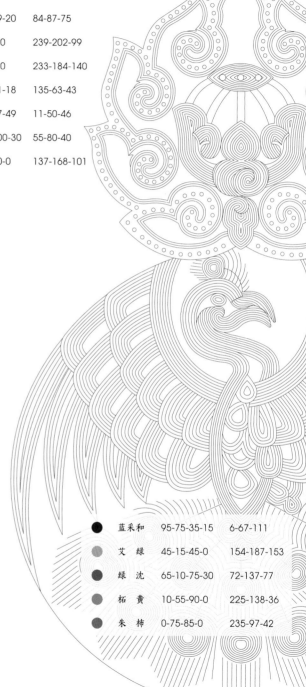

### 介绍

孔雀纹是传统吉祥纹样。孔雀是珍禽之一，在神话传说中是凤凰的化身，姿态优雅，尾羽华丽，象征女性的美貌及爱情。孔雀纹在唐代开始应用于瓷器上，以唐代长沙窑青釉褐绿彩上的孔雀纹为代表，构图简洁，笔法简练，表现还较稚拙。宋代，孔雀纹的应用明显增多，相关题材形式丰富，如孔雀戏莲纹、孔雀衔莲纹、孔雀衔瑞草纹等，布局讲究，风格华贵。明清时期，孔雀纹的寓意更加突出，孔雀和牡丹花纹样成了固定组合，主要应用于瓷器、服饰上，寓意吉祥富贵、贵上加贵。

### 结构

孔雀纹多表现孔雀的华美羽衣和优雅姿态，常呈现孔雀停立回首张望的姿态，以单只或雌雄两只孔雀与山石、植物、花卉纹样组合成景，画面色彩鲜艳，风格雅丽。还有取孔雀翎为元素，重复排列饰于器物上，翎羽由彩色圆圈构成，似眼睛，有单眼、双眼、三眼之别，效果灿烂夺目。

| | | | |
|---|---|---|---|
| ● | 蓝采和 | 95-75-35-15 | 6-67-111 |
| ● | 艾　绿 | 45-15-45-0 | 154-187-153 |
| ● | 绿　沈 | 65-10-75-30 | 72-137-77 |
| ● | 柘　黄 | 10-55-90-0 | 225-138-36 |
| ● | 朱　柿 | 0-75-85-0 | 235-97-42 |

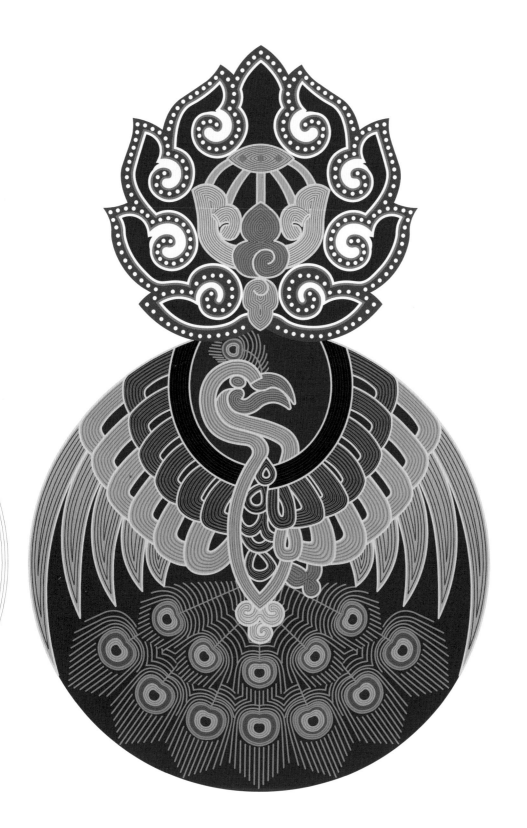

**蓝色缎打籽绣金边孔雀纹葫芦式荷包**

荷包为葫芦状，上小下大，上为勾莲花瓣外形，内绣勾莲纹，葫芦纹，下为圆形，内绣单只孔雀，孔雀羽翎舒展，构图对称，整体色彩鲜艳靓丽，纹样为勾莲与孔雀的组合，寓意吉祥如意、庇佑平安。

锦鸡纹

### 介绍

锦鸡纹是传统装饰纹样。锦鸡又称"金鸡""玉鸡"，为吉祥之物，体态优雅，全身有彩色羽毛，光彩夺目。唐代织绣上的凤纹主要以雉鸡为原型。北宋神宗后祎衣像中，服饰上的翚雉的原型为红腹锦鸡。明清时期，锦鸡纹开始流行，"鸡"的谐音为"吉"，锦鸡纹多作为瓷器上的吉祥纹样，常与牡丹花、梅花纹样结合，寓意大吉富贵、锦上添花。清代，锦鸡纹被用于二品文官官补上，寓意刚正不阿、守耿介之节。

### 结构

锦鸡纹多描绘锦鸡的外形，其头部有冠，向后呈尖锐形，羽毛颜色丰富艳丽，颈部比仙鹤短，尾部有两条或三条尾羽（这是其显著的特征），体态轻盈，停立于山石、折枝之上，成对出现时形成了强烈的动静对比，画面充满生机，色彩斑斓。

二品文官衣，圆领，大襟右衽，宽身阔袖，两侧开裾，胸前和背后各缀方补一块，石青色素地，上饰金银绣锦鸡纹、江崖海水纹，锦鸡展翅立于湖石之上，左右饰花卉纹，方补边框内绣回纹、花卉纹装饰。官补金彩交辉，彰显官员威仪。

| ● | 牛角灰 | 90-80-75-65 | 14-26-29 |
|---|---|---|---|
| ● | 魏 紫 | 35-95-20-45 | 118-4-79 |
| | 落英淡粉 | 0-10-5-0 | 253-238-237 |
| ● | 犀角灰 | 0-0-15-60 | 137-135-122 |
| ● | 牙 绯 | 25-90-75-0 | 193-57-60 |
| | 库 金 | 0-25-70-10 | 235-189-84 |
| ● | 泥 灰 | 45-35-35-0 | 156-158-156 |
| ● | 苍烟落照 | 20-60-30-0 | 205-126-140 |

鹦鹉纹

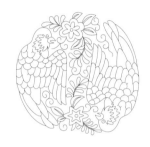

## 介绍

鹦鹉纹是传统瓷器装饰纹样。唐代，鹦鹉由外域进献而来，其奇姿鲜羽、聪慧能言的形象受到王公贵族的喜爱。唐玄宗时期，鹦鹉纹开始兴盛，饰于金银器、铜镜、瓷器、织绣上，以唐代鹦鹉纹提梁银罐上的鹦鹉纹为代表。宋代，鹦鹉纹形式趋向丰富，与各类花草植物纹样搭配组合，如鹦鹉口衔瑞草花卉，寓意吉祥。明清时期，瓷器上的鹦鹉纹迎来新的春天，五彩色釉使鹦鹉的形象更加鲜明可爱，寓意吉祥、健康、爱情美满。

## 结构

鹦鹉纹多表现鹦鹉的外貌特征，以写实为主，其形为圆眼钩喙，羽色鲜艳。瓷器上的鹦鹉纹多为成对出现，鹦鹉停立于折枝之上嬉戏，周围饰各类花卉植物，画面生动。织绣上的鹦鹉纹构图或为单只展翅飞舞的鹦鹉，或为首尾相对的成对鹦鹉，饰于缠枝卷草之上，富有层次感。

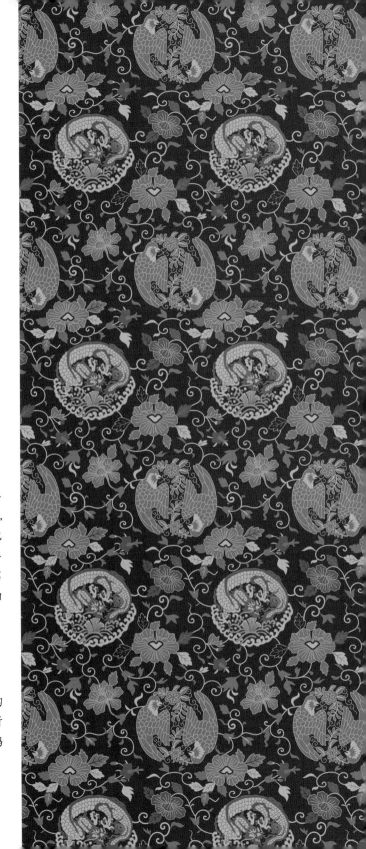

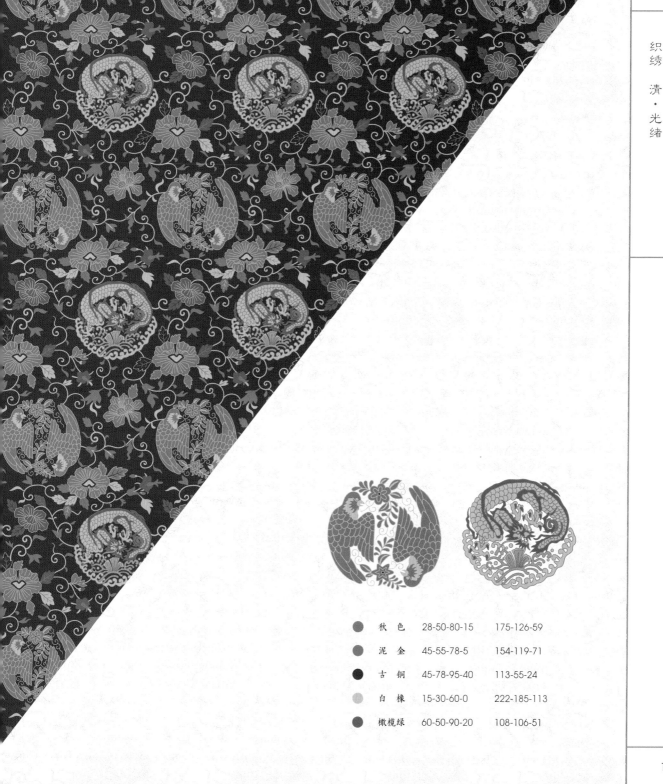

# 古铜色地团龙鹦鹉纹织金锦

此锦为古铜色缎地，以金勾线，绣团龙纹、鹦鹉纹、鹦鹉头尾相连、环抱成团，间饰卷草牡丹纹，纹样层次分明，艳丽而古雅，寓意吉祥和谐、美满幸福。

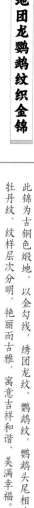

| | | | |
|---|---|---|---|
| ● | 秋　色 | 28-50-80-15 | 175-126-59 |
| ● | 泥　金 | 45-55-78-5 | 154-119-71 |
| ● | 古　铜 | 45-78-95-40 | 113-55-24 |
| ● | 白　橡 | 15-30-60-0 | 222-185-113 |
| ● | 橄榄绿 | 60-50-90-20 | 108-106-51 |

燕纹

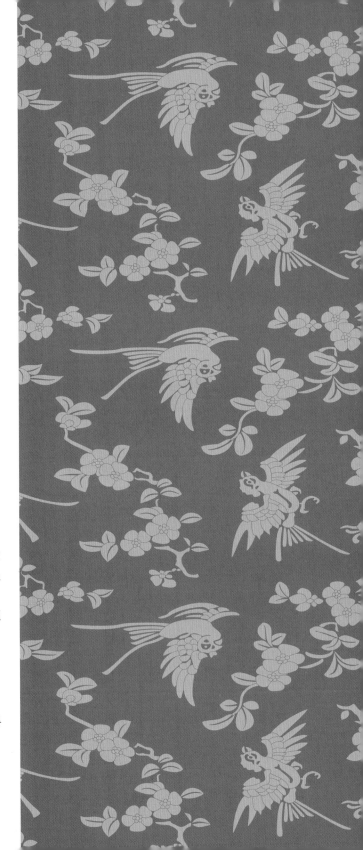

## 介绍

燕为益鸟，古称"玄鸟"。燕纹始见于春秋时期的青铜器上，秦代，燕纹应用于建筑瓦当上。东汉的青铜器马踏飞燕为国宝级文物，其后各代均用燕纹装饰器物，寓意吉祥好运、春光美好。至清代，燕纹开始具有独特的寓意，如纹样"杏林春燕"，"杏"字与"幸"字同音，"春"代表"春闱"，寓意金榜题名、开科取士。

## 结构

燕纹表现燕的明显特征：叉形尾羽，L形翅膀，多呈飞翔的姿态。燕纹常以历史典故为依托，与其他纹样组合。如与杏花、江崖海水纹样组合，以团状、折枝为基本单元，做连续排列，或绘制成情景图，饰于器物之上。

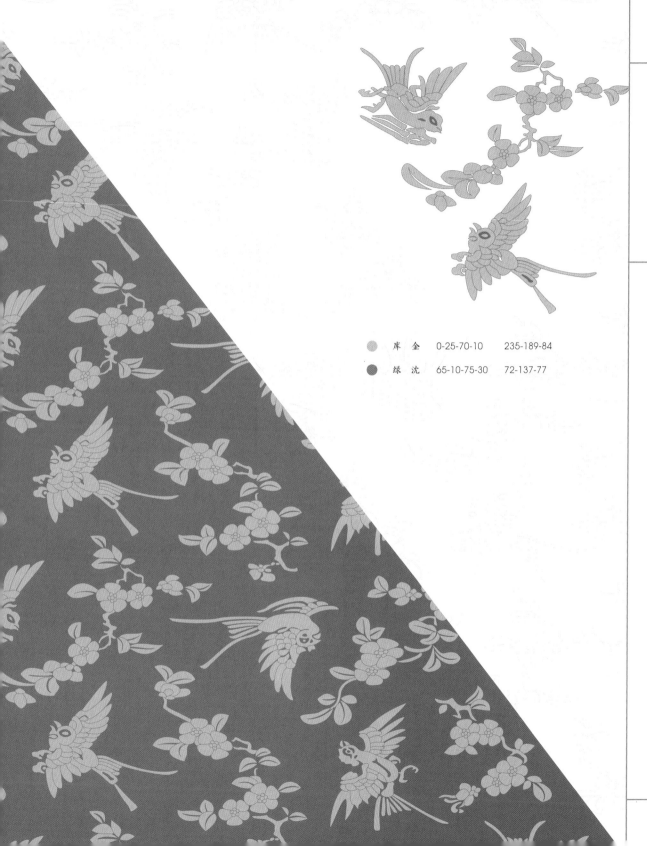

## 绿色杏林春燕纹线绸

| | | | |
|---|---|---|---|
| ● | 库　金 | 0-25-70-10 | 235-189-84 |
| ● | 绿　沈 | 65-10-75-30 | 72-137-77 |

此绸为绿色素地，上绣燕纹、折枝杏花纹，两者交错连续排列，燕姿态各异，飞于杏林之中。此绸为宫廷所制，寓意求贤若渴、好运吉祥。

175

瑞兽谱

故宫纹样

# 龙纹

## 介绍

龙纹是集祥瑞寓意、皇权标志、民族文化于一体的象征性纹样，龙作为纹样最早出现在商代青铜礼器上。在先秦各个时期，龙纹形式各有不同，发展到秦汉时期，龙的形态基本固定，由头、角、四爪、长身构成。唐宋时期，龙纹逐渐程式化，并成为象征皇权的专属标志。明清时期，龙的外形增加了威严、华贵的特点，龙纹的造型和构图的标准有了规定，龙纹多应用于宫廷建筑、服饰、金器、玉器、陶瓷等上。

## 结构

认同度较高的龙的形象是"九似"，角似鹿、头似牛、眼似虾、嘴似驴、腹似蛇、鳞似鱼、足似凤、须似人、耳似象。清代龙纹按姿态可分为正龙、升龙、行龙、团龙，其规制有龙袍上的九五之尊、建筑中的戏珠龙纹、瓷器上的海龙纹和云龙纹。纹样组合中，龙纹多作为主纹，云纹、海水纹、火珠纹、吉祥纹作为辅助纹样，起丰富画面与烘托作用。

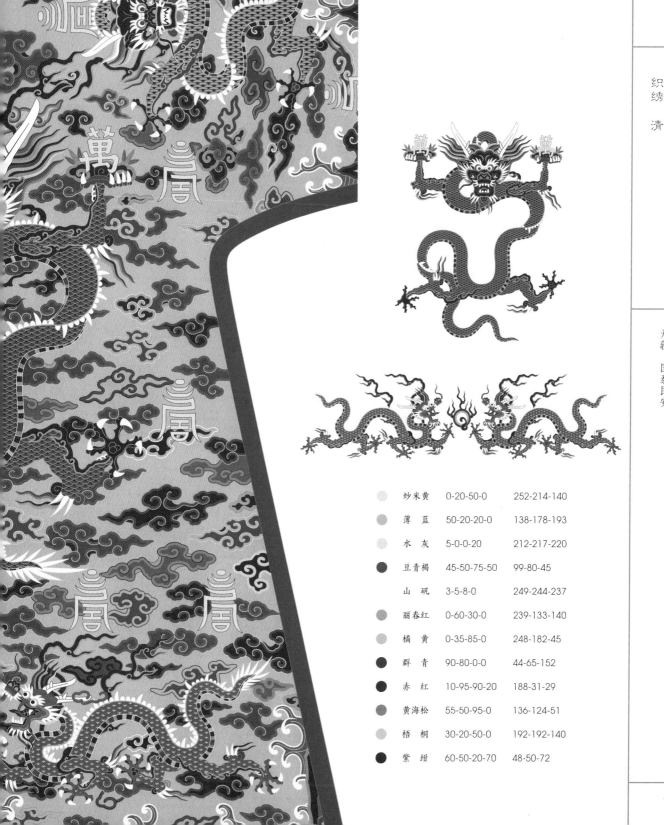

黄色缂丝万寿字云龙纹龙袍料

袍料成衣后为大襟右衽式，明黄色缎地，前后胸、两肩处绣正龙纹，下襟绣行龙纹，通身间饰五彩云纹及万寿字纹，织工精细平整，图案设计严谨，主题纹饰突出，寓意万寿无疆、国泰民安。

| | 炒米黄 | 0-20-50-0 | 252-214-140 |
| | 薄　蓝 | 50-20-20-0 | 138-178-193 |
| | 水　灰 | 5-0-0-20 | 212-217-220 |
| | 豆青褐 | 45-50-75-50 | 99-80-45 |
| | 山　矾 | 3-5-8-0 | 249-244-237 |
| | 丽春红 | 0-60-30-0 | 239-133-140 |
| | 橘　黄 | 0-35-85-0 | 248-182-45 |
| | 群　青 | 90-80-0-0 | 44-65-152 |
| | 赤　红 | 10-95-90-20 | 188-31-29 |
| | 黄海松 | 55-50-95-0 | 136-124-51 |
| | 梧　桐 | 30-20-50-0 | 192-192-140 |
| | 紫　绀 | 60-50-20-70 | 48-50-72 |

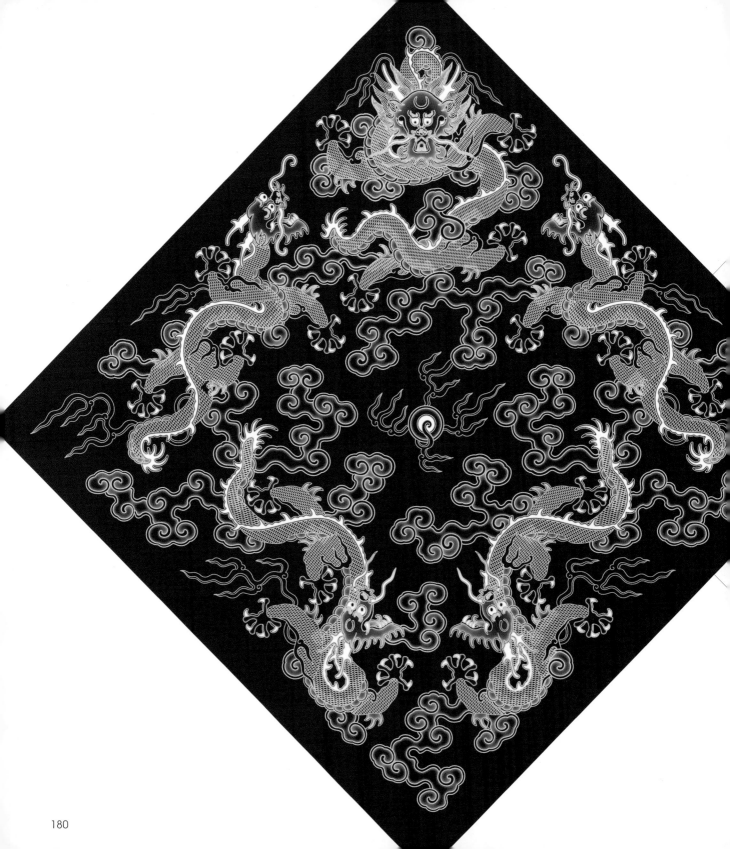

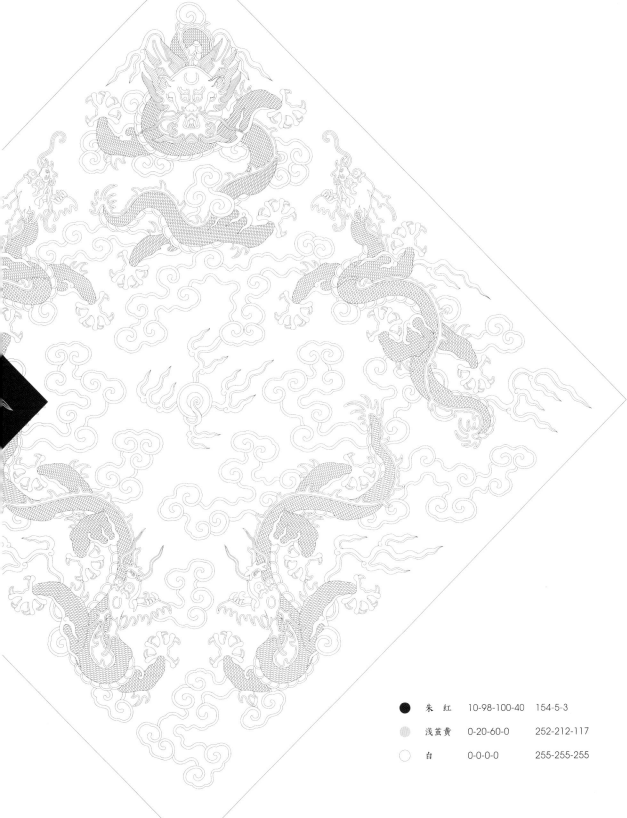

红色描金银龙戏珠纹斗方绢

织绣　清·乾隆

清宫御制方绢，用于典礼节庆之日，赐王公大臣，以显皇恩浩荡。方绢为朱红色绢面素地，绢心饰火珠纹，绢边沿饰五龙，分一只正龙、四只行龙，间饰如意祥云，显威武庄严，染色艳丽典雅，寓意龙恩浩荡、国泰民安。

| ● | 朱　红 | 10-98-100-40 | 154-5-3 |
| --- | --- | --- | --- |
| � | 浅茧黄 | 0-20-60-0 | 252-212-117 |
| ○ | 白 | 0-0-0-0 | 255-255-255 |

## 绛色纱缀绣八团彩云蓝龙纹女单龙袍料

清代皇孙福晋的吉服用料，以绛红色实地纱素缎为地，缀绣团龙纹，团花分正龙纹、升龙纹，与火珠纹、五彩云纹、海水纹组合，构图新颖别致，绣工细致入微，寓意吉祥安康、福山寿海。

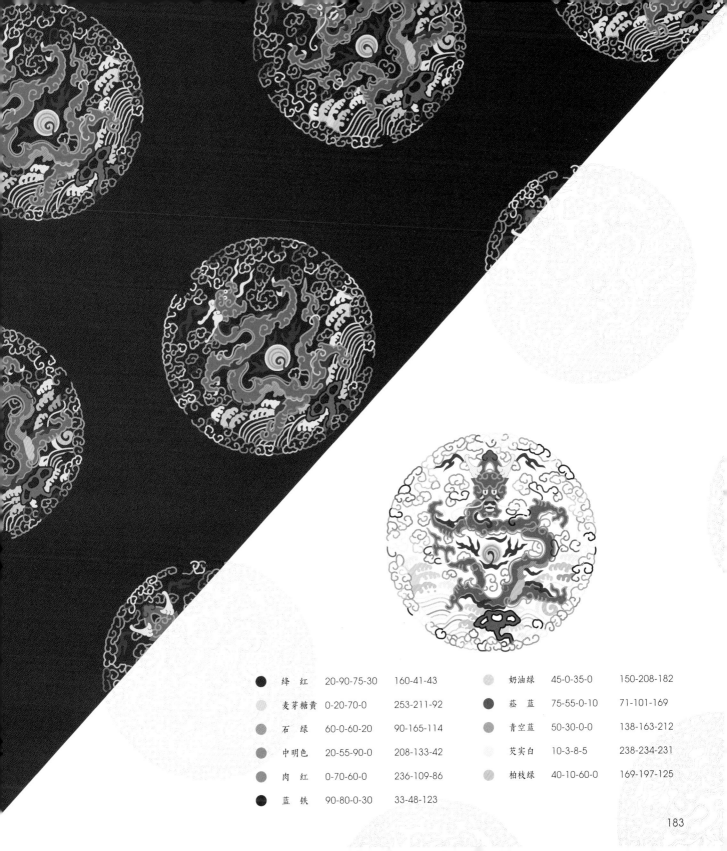

| | | | | | | | | |
|---|---|---|---|---|---|---|---|---|
| ● | 绛 红 | 20-90-75-30 | 160-41-43 | | ● | 奶油绿 | 45-0-35-0 | 150-208-182 |
| ● | 麦芽糖黄 | 0-20-70-0 | 253-211-92 | | ● | 菘 蓝 | 75-55-0-10 | 71-101-169 |
| ● | 石 绿 | 60-0-60-20 | 90-165-114 | | ● | 青空蓝 | 50-30-0-0 | 138-163-212 |
| ● | 中明色 | 20-55-90-0 | 208-133-42 | | ● | 芡实白 | 10-3-8-5 | 238-234-231 |
| ● | 肉 红 | 0-70-60-0 | 236-109-86 | | ● | 柏枝绿 | 40-10-60-0 | 169-197-125 |
| ● | 蓝 铁 | 90-80-0-30 | 33-48-123 | | | | | |

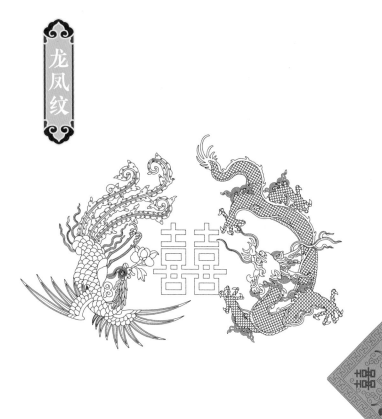

## 介绍

龙凤纹是龙凤组合、寓意祥瑞的瑞兽主题纹样。早期，龙凤纹
在商周时期的青铜器上出现，战国帛画的龙凤图案描绘了龙
凤引导人们脱离俗尘、升达仙土的情景。汉代动物纹样流行，
龙凤纹在服饰和器物上的应用逐渐增多。后各代对龙凤纹均有
应用，清代的龙凤纹在形制上更加清晰，寓意阴阳和谐、婚姻
美满、求吉祈福，并从宫廷流向民间，成为婚俗中常见的吉祥
纹样。

## 结构

龙凤纹描绘了龙凤飞舞的画面，有缠绕式、盘旋式、并行式
等多种式样。龙凤纹具象写实，龙纹讲究"九似"，凤纹讲究
"首如锦鸡、头如藤云、翅如仙鹤"，与其搭配的辅助纹样丰富
多样，如云纹、吉祥纹、花卉纹等。

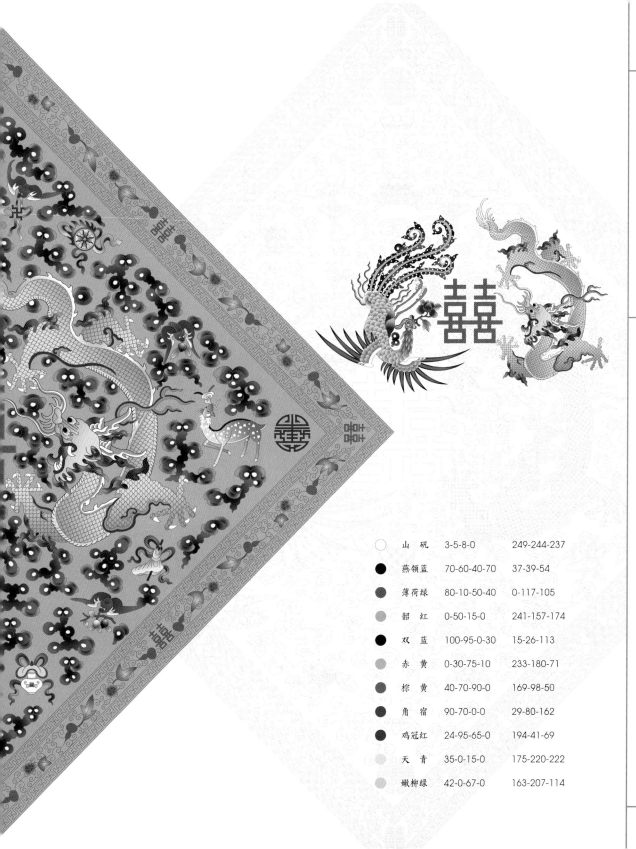

清宫喜宴用品，以黄色绸为地，上绣双喜字、金龙、五彩凤，间饰祥云、仙鹤、梅花鹿、八宝、蝙蝠等，边饰为缠枝葫芦花卉、双喜字、万字曲水纹，纹饰构图饱满，寓意喜庆吉祥、如意、长寿等。

| | 山矾 | 3-5-8-0 | 249-244-237 |
|---|---|---|---|
| | 燕领蓝 | 70-60-40-70 | 37-39-54 |
| | 薄荷绿 | 80-10-50-40 | 0-117-105 |
| | 韶红 | 0-50-15-0 | 241-157-174 |
| | 双蓝 | 100-95-0-30 | 15-26-113 |
| | 赤黄 | 0-30-75-10 | 233-180-71 |
| | 棕黄 | 40-70-90-0 | 169-98-50 |
| | 角宿 | 90-70-0-0 | 29-80-162 |
| | 鸡冠红 | 24-95-65-0 | 194-41-69 |
| | 天青 | 35-0-15-0 | 175-220-222 |
| | 嫩柳绿 | 42-0-67-0 | 163-207-114 |

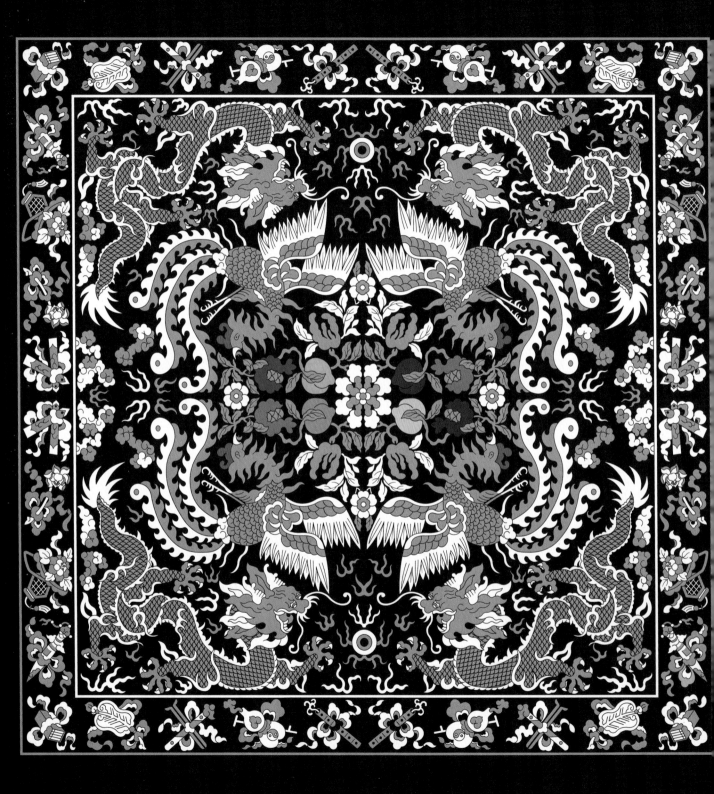

蓝色地金银龙凤三多纹织金缎桌面料

用于装饰宫廷喜宴桌面，藏蓝色缎地上饰金织绣戏珠龙纹、凤衔三多纹，边饰为八宝纹。纹饰构图对称工整，寓意吉庆、多子多福。

| ● | 藏蓝 | 95-90-15-30 | 26-37-106 | | ● | 金盏黄 | 0-50-80-0 | 243-153-57 |
|---|---|---|---|---|---|---|---|---|
| ● | 肉桂 | 25-45-70-0 | 200-151-87 | | ● | 菖蒲紫 | 70-90-0-0 | 105-49-142 |
| ● | 金莲花橙 | 0-80-95-0 | 234-85-20 | | ● | 锖青磁 | 60-10-55-20 | 93-155-118 |
| ● | 青莲紫 | 45-65-0-0 | 155-104-169 | | ● | 冬瓜绿 | 70-30-60-0 | 85-145-117 |
| ● | 海贝白 | 0-5-8-0 | 255-246-237 | | | | | |

麒麟纹

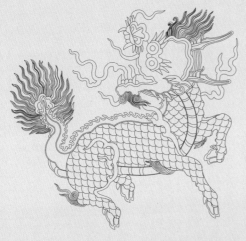

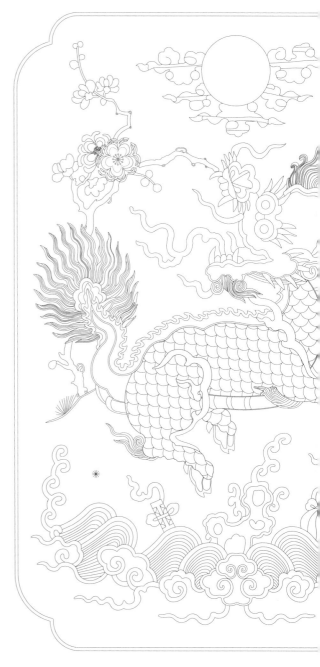

**介绍**

麒麟纹是寓意吉祥的瑞兽纹样。麒麟是古代传说中的瑞兽，虽长相凶恶，体表威严，但其实善良仁慈，被视为仁义之兽。人们对它的崇拜最早开始于春秋时期，其样貌没有定式，似鹿似马。麒麟纹发展到宋代，在李明仲的《营造法式》中有了详细图样，基本确立狮形鳞身的形态，多应用于公侯、驸马、武官的服饰上。明清时期，麒麟纹作为吉祥纹样应用十分广泛，常见于瓷器、建筑、家具，寓意太平长寿、招财纳福、镇宅避邪等。

**结构**

麒麟形象有多种说法，常见身形为龙头、鹿角、牛蹄、狮尾、披鳞甲，有侧身站立、奔走、卧坐的形态。麒麟纹常与火焰纹、花草纹组合。清代麒麟纹中，麒麟身形比例夸张，头大，毛发丛生，身饰纹样细腻繁复，辅助纹样丰富，如花卉纹、吉祥纹、云纹、火纹等。

| | | | |
|---|---|---|---|
| ● 酱茶褐 | 72-68-73-75 | 31-26-21 | |
| ◐ 浅草绿 | 39-28-57-0 | 171-171-122 | |
| ● 墨青蓝 | 85-70-70-40 | 39-58-58 | |
| ● 照 柿 | 0-67-88-10 | 223-108-33 | |

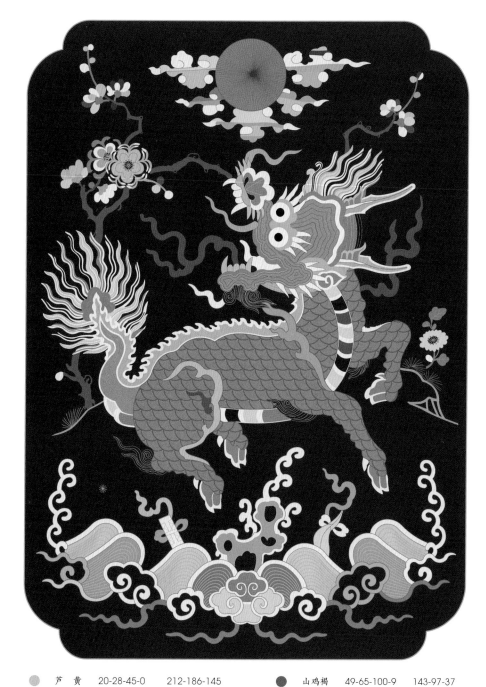

**蓝色缎金线绣麒麟图挂屏**

此屏为深蓝色缎质地，绣麒麟一只，周边饰梅花、菊花、太阳、海水杂宝纹，大面积金织，整幅画面热烈欢快，色彩鲜艳，寓意祈福纳祥、盛世久安。

| | | | |
|---|---|---|---|
| ⬤ 芦黄 | 20-28-45-0 | 212-186-145 |
| ⬤ 肉色 | 7-14-29-0 | 240-222-188 |
| ⬤ 秋香 | 15-30-90-0 | 223-182-36 |
| ⬤ 子衿 | 27-15-18-0 | 196-206-205 |

| | | |
|---|---|---|
| ⬤ 山鸡褐 | 49-65-100-9 | 143-97-37 |
| ⬤ 锈红 | 34-89-100-1 | 178-61-34 |
| ⬤ 薄蓝 | 50-20-20-0 | 138-178-193 |

## 狮纹

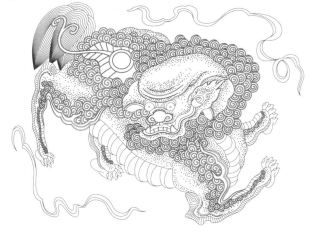

### 介绍

狮纹是民俗文化中的传统瑞兽纹样，但狮子并非中国本土动物，而是西汉时由外使进贡而来的，随后在中国得到应用及发展。传说中狮纹具有辟邪消灾的功能，被装饰于器物之上。狮子文化于元代开始流向民间，逢喜庆隆重会典，都有耍狮之戏。到明清时期，狮纹应用非常广泛，建筑、家具、瓷器、玉器上都有出现，形象由威猛强悍转化为喜闻乐见的吉祥纹样，被赋予吉祥平安、招财纳福、官运亨通等寓意。

### 结构

狮纹中，狮子具有头部硕大、眼如铜铃、张口龇牙的特点，其浓密的长鬃从头部延伸至胸前和肩部，头部至肩部饰卷发，常见狮姿有卧、蹲、走、吼叫、戏球。狮纹早期形象多鬣毛，身上有双翼，气势威猛。随着逐渐民俗化，其四肢粗壮，隐去的利爪如花瓣，高翘的尾巴呈花瓣状。常见的狮纹有狮子滚绣球、太师少师等，辅以人、花卉、绣球纹样丰富画面。

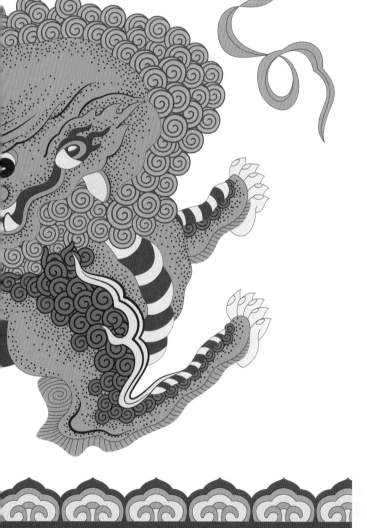

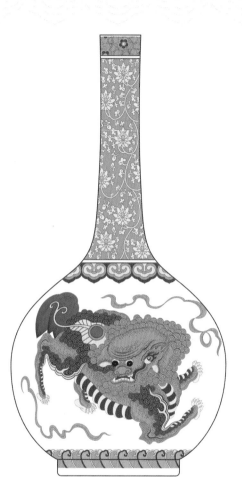

## 五彩狮纹油槌瓶

瓶敞口，细长颈，圆腹，白釉上施五彩纹饰，口沿处饰冰梅纹纹带，颈部绘缠枝莲锦地，颈、肩相接处饰如意纹一周，近底处为变形莲瓣纹，腹部饰狮纹，其形象细腻生动，似要一跃而出，寓意吉祥平安、吉庆绵绵。

| | | | |
|---|---|---|---|
| ● | 宫墙红 | 5-90-100-15 | 203-50-13 |
| ○ | 麦芽糖黄 | 0-20-70-0 | 253-211-92 |
| ● | 深绿宝石 | 65-0-55-20 | 70-161-123 |
| ● | 深竹月 | 80-50-0-5 | 47-110-179 |
| ● | 铁灰 | 77-70-54-54 | 44-46-59 |
| ● | 桂红 | 10-45-35-0 | 227-161-148 |
| ○ | 井田蓝 | 10-0-0-10 | 219-231-237 |
| ● | 艾褐 | 27-40-59-0 | 197-159-110 |

191

## 红色地双狮戏球纹锦

锦地为花卉纹，绣有宝相纹、勾莲纹，锦边饰卷草蔓龙纹，锦地开光，内填双狮戏绣球纹，周边绣祥云、灵芝、杂宝纹，寓意风调雨顺、吉祥喜庆。

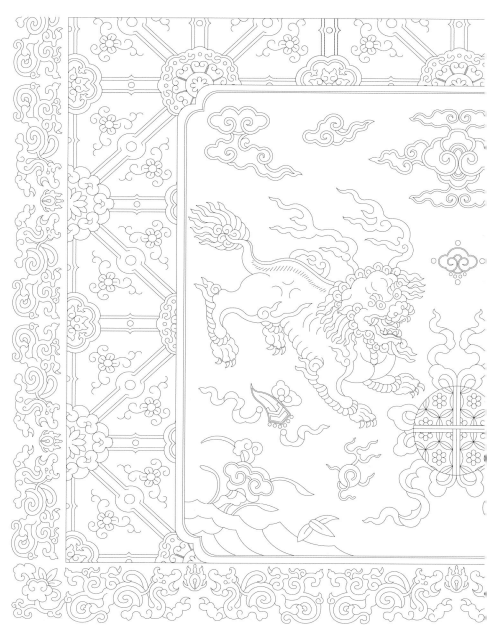

| | 月 蓝 | 40-10-0-0 | 161-203-237 | | 赤 橙 | 0-65-70-0 | 238-121-72 | | 接 蓝 | 50-10-0-0 | 130-193-234 |
| ● | 真 青 | 80-70-40-60 | 32-39-64 | | 绿洲彩 | 50-0-60-20 | 120-173-113 | | 荷花白 | 0-8-5-0 | 254-242-239 |
| ● | 纸 棕 | 50-70-95-0 | 149-94-47 | | | | | | | | |

夔龙纹

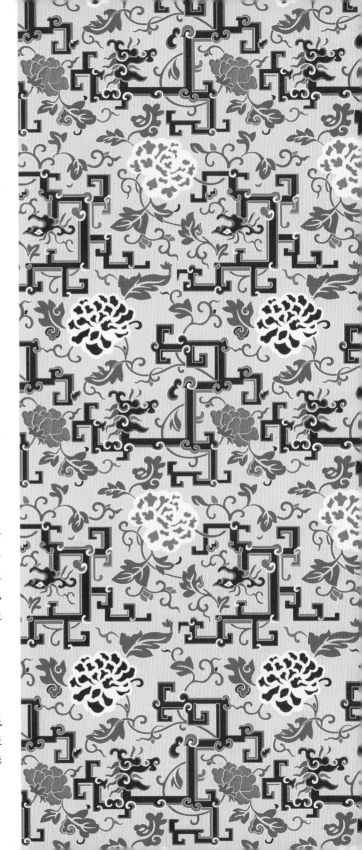

介绍

夔龙纹是传统装饰纹样，常见于古钟鼎器物上。夔龙是古代传说中的奇异神兽，有控制风雨的能力，仅有前足，形似龙但不属于龙。夔龙纹是商周时期青铜礼器上的主要纹样之一。而在宋元时期，夔龙纹的应用未有发现。明清时期，随着仿古文化的兴起，夔龙纹重新在瓷器、玉器、珐琅器上出现。夔龙纹造型抽象简洁，寓意风调雨顺、辅弼良臣等。

结构

夔龙纹，其形为龙头、双足、有翼、无鳞、卷草尾，呈S形或回形，俗称"拐子龙"。夔龙纹常与卷草纹、西番莲纹组合应用。清代中后期，夔龙纹由简趋繁，多作为辅助纹样装点器物，具有古拙的美感。

## 黄色地夔龙富贵纹锦

缠枝牡丹纹锦地，回形夔龙纹交错穿插其中，锦群致密，对比强烈，红花绿叶满地金，富丽堂皇，寓意吉祥富贵、兴旺显耀。

| | | | |
|---|---|---|---|
| ● 棕色 | 20-65-75-50 | 129-68-35 | |
| 麦秆黄 | 0-5-35-0 | 255-243-184 | |
| 淡茧黄 | 0-20-60-0 | 252-212-117 | |
| ● 金莲花橙 | 0-80-95-0 | 234-85-20 | |
| ● 绿沈 | 65-10-75-30 | 72-137-77 | |
| ● 蓝采和 | 95-75-35-15 | 6-67-111 | |
| ● 银灰 | 20-0-10-50 | 132-148-147 | |

掐丝珐琅夔龙蕉叶纹出戟双耳方炉

此炉为仿古作品，方形，敞口，直腹，龙首如意云纹双耳，腹部出戟以回纹装饰，腹部开光内饰一对夔龙纹，口沿和足底饰蕉叶纹，器形工整，掐丝精细，寓意权威、尊贵。

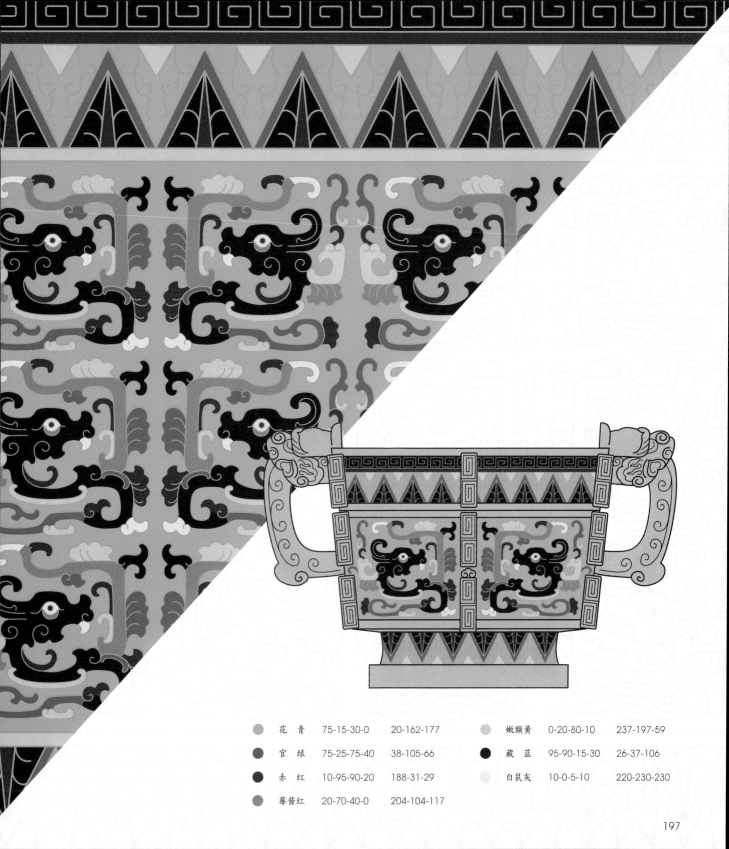

| | 花青 | 75-15-30-0 | 20-162-177 | | 嫩额黄 | 0-20-80-10 | 237-197-59 |
|---|---|---|---|---|---|---|---|
| | 官绿 | 75-25-75-40 | 38-105-66 | | 藏蓝 | 95-90-15-30 | 26-37-106 |
| | 赤红 | 10-95-90-20 | 188-31-29 | | 白鼠灰 | 10-0-5-10 | 220-230-230 |
| | 莓酱红 | 20-70-40-0 | 204-104-117 | | | | |

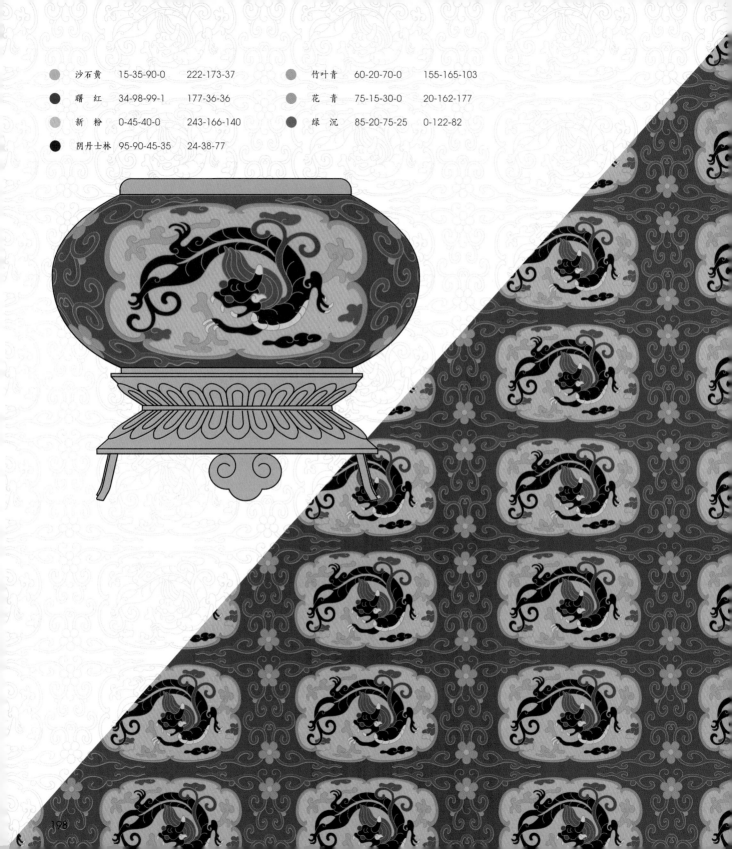

沙石黄　15-35-90-0　　222-173-37　　　竹叶青　60-20-70-0　　155-165-103

曙　红　34-98-99-1　　177-36-36　　　　花　青　75-15-30-0　　20-162-177

新　粉　0-45-40-0　　243-166-140　　　绿　沉　85-20-75-25　　0-122-82

阴丹士林　95-90-45-35　　24-38-77

掐丝珐琅开光夔龙纹三足水丞

文房用具，用以贮水，罐式，凸口，腹鼓，莲瓣底座，如意形三足。红色釉地，上开葵形，内填夔龙纹，间饰卷草花卉纹，寓意权威、尊严、辅弼良臣。

螭纹

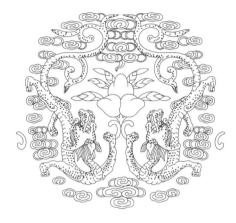

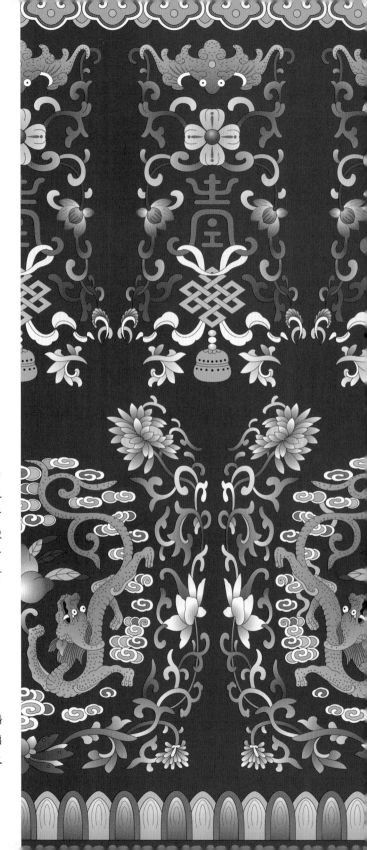

## 介绍

螭纹是装饰古建筑的神兽纹样。古代传说中，螭是龙与虎的后代，龙文化的典型代表之一。螭纹最早见于商周礼器、印纽之上，流行于汉代，在许多玉器上都能见到螭纹。螭纹后应用于建筑和桥梁上，寓意镇住河水、四方平安。螭纹在建筑上的使用历史已有一千五百多年，明清时期，螭首是皇家建筑上的专用构件，如故宫中的汉白玉螭首。螭纹多用于瓷器、玉器、青铜器等，象征皇权，寓意吉祥。

## 结构

螭纹，其形为头上无角、四只脚、身形细长、长尾，以卷尾、蟠曲为特点。螭纹一般都用作主纹，蜷转于圆弧、装饰长边、充填方块。螭纹一般有蟠螭、团螭、双螭等结构，特别的是蟠螭，以其形状雕刻于器物上，呈盘曲而伏的形态。建筑中的螭首，取螭头装饰于建筑之上，其形为粗眉、圆睛、宽鼻、大嘴、龇牙，形象神武有力。

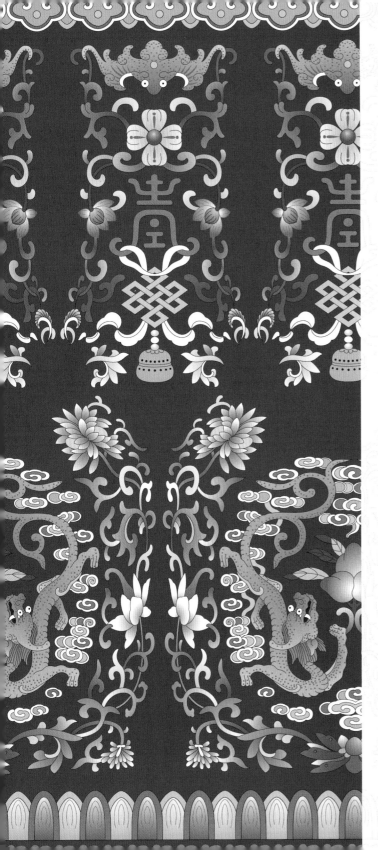

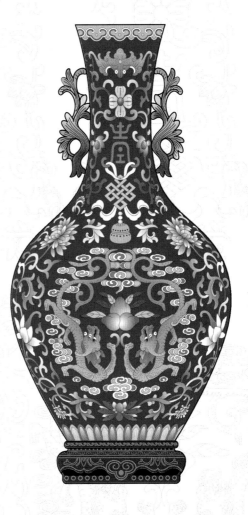

## 蓝地粉彩云螭纹壁瓶

瓷器 清·乾隆

壁瓶半圆口，长颈，敛腹，连仿木釉器座，颈部对称置粉彩螭耳。口沿绘如意云头纹一周，颈部中间金彩书一『寿』字，其上绘蝠纹，腹部绘螭龙献寿，周围饰勾莲纹、缠枝菊花纹、间金彩书一『寿』字，其上绘蝠纹，腹部绘螭龙献寿，周围饰勾莲纹、缠枝菊花纹，连仿木釉器座绘描金卷草纹。通身纹样繁复华丽，色彩艳丽，寓意福寿天成、吉庆如意。近足绘莲瓣

| | | | |
|---|---|---|---|
| ● | 小 蓝 | 95-75-0-0 | 0-72-157 |
| ○ | 天 青 | 35-0-15-0 | 175-220-222 |
| ○ | 嫩柳绿 | 42-0-67-0 | 164-207-113 |
| ● | 菡 萏 | 10-75-30-0 | 219-95-125 |
| ○ | 嫩鹅黄 | 0-20-80-10 | 237-197-59 |

虎纹

介绍

虎纹是图腾文化的动物纹样之一。虎是原始社会图腾中的崇拜物，被奉为"山神"。虎纹始见于商代酒器、兵器、礼器和服饰，是身份与权力的象征。战国时期，虎纹开始具有军事意义，如调兵遣将的虎符和虎印。虎纹一直属于官用纹样，应用于官服、官府建筑、玉器等上，象征威严、力量、公正。直到清代，虎纹开始逐渐民俗化，题材丰富，如布老虎、虎头鞋、虎头帽、虎年画等，寓意吉祥、喜庆、驱凶辟邪等。

结构

虎纹有表现虎全身形态和局部特征两种形式。表现虎全身形态的虎纹中，虎以侧身或直立的姿态为主，也有卧式、屈身等姿态，重点表现虎的体态丰满壮实，其中常见的虎身生出一对翅膀，取材于成语"如虎添翼"。表现虎局部特征的虎纹常见于民用方面，以虎头、虎皮纹路为主，造型夸张生动，布局严谨对称，风格朴拙纯真，具有喜庆、热闹的民俗文化特点。

| | 浅棕灰 | 3-5-8-10 | 233-229-222 |
| --- | --- | --- | --- |
| | 淡松烟 | 60-75-90-40 | 90-56-34 |
| | 灯草灰 | 73-80-92-63 | 46-29-17 |
| | 秋波蓝 | 20-0-0-15 | 190-214-227 |
| | 赤红 | 10-95-90-20 | 188-31-29 |
| | 代赭 | 20-50-75-20 | 181-124-63 |
| | 乳褐 | 0-10-20-10 | 237-221-197 |
| | 若竹 | 70-20-60-20 | 66-137-106 |
| | 靛蓝 | 85-55-0-0 | 27-103-178 |
| | 雄黄 | 20-30-85-5 | 207-174-54 |
| | 米红 | 5-25-30-15 | 217-184-160 |
| | 二朱 | 10-70-60-0 | 221-107-87 |
| | 十样锦 | 10-50-45-0 | 226-150-127 |

**红色纱绣云纹飞虎旗**

此旗为宫廷戏曲中武将出场时用的道具，红色素地，上饰飞虎纹，飞虎张牙舞爪、威武凶猛，周围饰如意彩云纹，寓意如虎添翼、威武、勇敢。

# 海马纹

海马纹是典型的瓷器装饰纹样。相传海马是隋朝时西域的一种良马，能在结冰的湖面上奔跑，被誉为"龙马""龙驹"，这是古人对海马最早的认知，唐代已经出现了饰有海马纹的铜镜。发展中的海马演变为传说中的海怪异兽，海马纹在元代被应用在帝王仪仗旗帜上，象征昂扬向上、积极进取的精神。明清时期，海马纹最常见于瓷器和珐琅器，在服饰和宫廷建筑上也有运用，如九品武职补子，寓意国泰平安、吉祥如意。

结构

海马纹描绘马腾跃于海水之上的画面，以马的侧身形态为主，马呈飞驰状，马身上下处有火焰上飘，马身多为白色和红色。海马纹以起伏不断的海水纹为背景，以花枝纹、吉祥纹为辅助纹样，马的形象更具神异色彩。

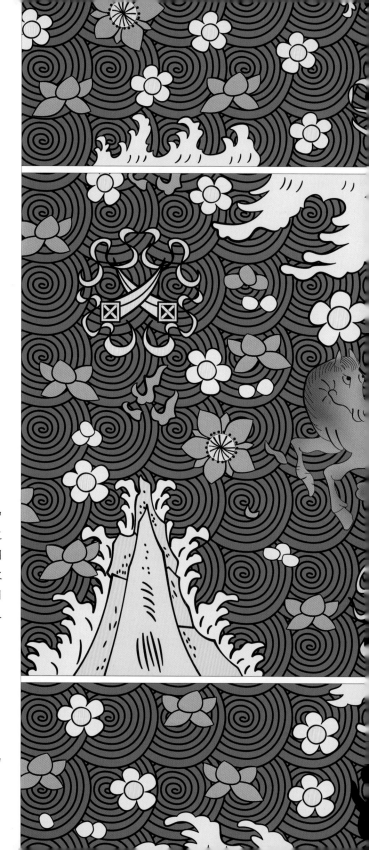

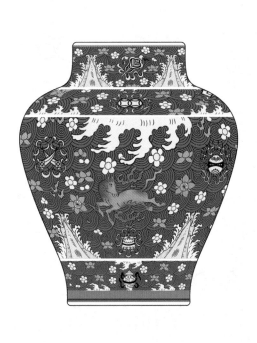

三彩海马八吉祥纹罐

瓷器　清·康熙

罐短颈、丰肩、下部内敛、平底。外壁用素三彩装饰，颈、肩、腹下三处绘江崖海水纹、杂宝纹，腹部绘海马穿行于江崖海水、杂宝、花卉之间，寓意四海升平、四时吉庆。

| 东方亮 | 8-0-5-5 | 232-240-239 |
|---|---|---|
| 朱　墨 | 45-40-30-90 | 32-24-31 |
| 绿　沉 | 85-20-75-25 | 0-122-82 |
| 葱　绿 | 30-0-45-0 | 192-221-163 |
| 薄　香 | 0-15-40-0 | 253-224-165 |
| 灰　绿 | 20-0-10-5 | 206-229-228 |
| 素　鼠 | 0-8-10-30 | 200-190-183 |

蝠纹

介绍

蝠纹是明清祥瑞文化中的代表纹样，因"蝠"字与"福"字同音，蝠纹成为大众乃至皇家贵族喜爱的吉祥纹样。蝠纹的使用可追溯至战国时期的青铜器。唐宋两代，蝠纹多表现为抽象艺术化，如蝠式玉佩、蝠纹铺首等。到清代，蝠纹的热度一度达到顶峰，它大量应用在服饰、瓷器、建筑、家具上，有丰富的寓意，如五福捧寿、福寿无边、洪福齐天、福缘善庆等。

结构

蝠纹多以蝙蝠的原型为基础，以表现蝙蝠或写实或抽象的形态，卷草式的线条让其形象生动。蝠纹的表现方式也非常灵活，它多与其他纹饰搭配，形成寓意丰富的纹样，如与云纹、万字纹、花卉纹、寿字纹、珍宝纹等组合，构图有团状、散点、连续等，蝙蝠姿态变化多样，纹样繁复富丽。

## 青花矾红彩云蝠纹直颈瓶

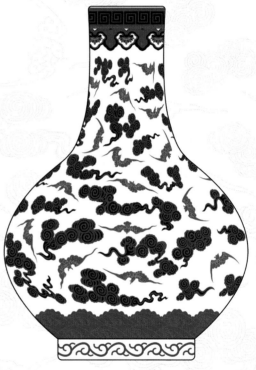

瓶小口，直颈，圆腹，圈足。口沿绘回纹、如意云头纹一周，底部绘海水纹，通身以青料绘祥云纹，以矾红绘蝠纹，红蝠与祥云相配，寓意洪福齐天。

| | | | |
|---|---|---|---|
| ● | 般红 | 0-95-100-50 | 146-10-0 |
| ○ | 莲瓣白 | 10-0-0-0 | 234-246-253 |
| ● | 小蓝 | 95-75-0-0 | 0-72-157 |
| ● | 豪沃红 | 0-80-70-10 | 219-79-60 |
| ● | 藏青 | 80-70-0-80 | 9-6-57 |

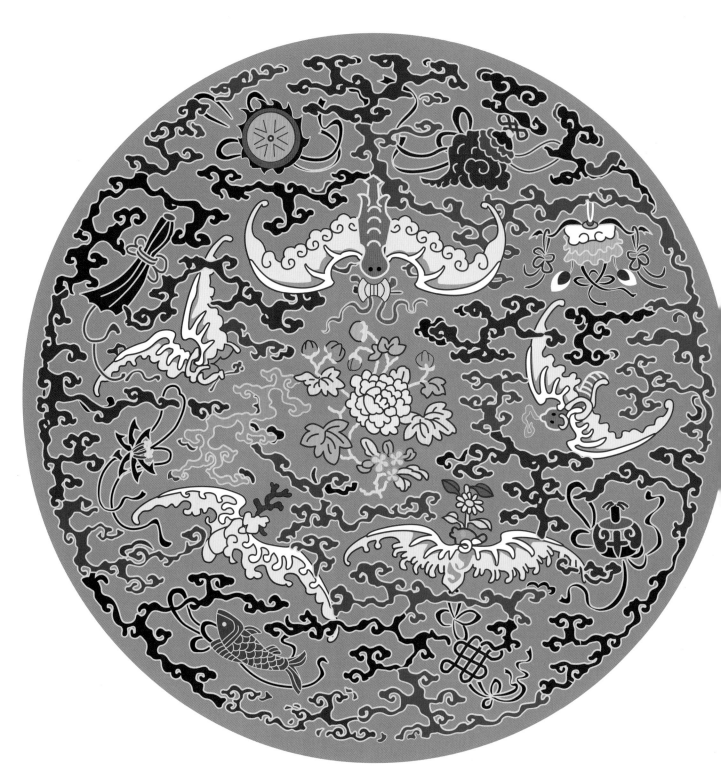

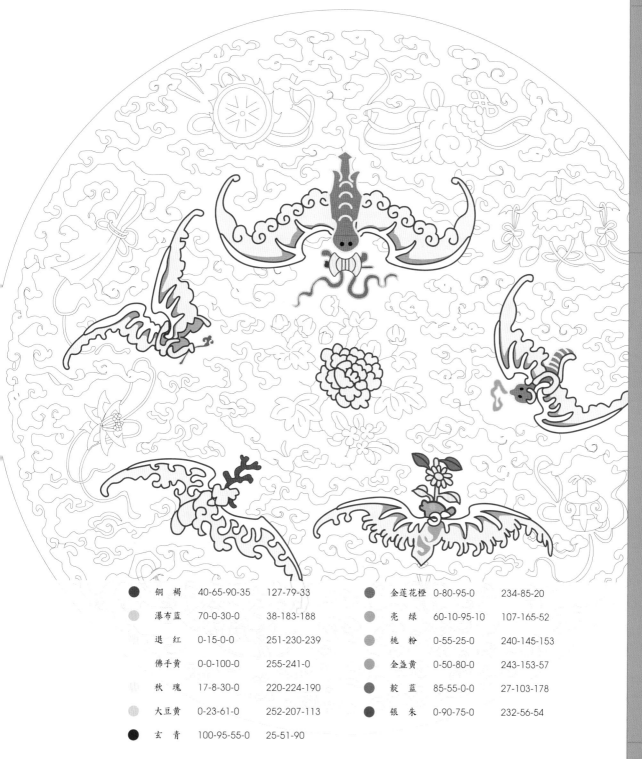

织绣 清·乾隆

葱绿八团云蝠妆花缎女夹袍

福晋所穿夹袍，袍面在绿色缎地上织云蝠八宝纹八团，团花以牡丹花为中心，五蝠分别衔银锭、灵芝、如意、菊花、珊瑚分布于四周。八宝纹、祥云纹织于其间。团花色彩丰富，寓意本固枝荣、富贵吉祥。

| | 铜褐 | 40-65-90-35 | 127-79-33 | | 金莲花橙 | 0-80-95-0 | 234-85-20 |
|---|---|---|---|---|---|---|---|
| | 瀑布蓝 | 70-0-30-0 | 38-183-188 | | 亮绿 | 60-10-95-10 | 107-165-52 |
| | 退红 | 0-15-0-0 | 251-230-239 | | 桃粉 | 0-55-25-0 | 240-145-153 |
| | 佛手黄 | 0-0-100-0 | 255-241-0 | | 金盏黄 | 0-50-80-0 | 243-153-57 |
| | 秋瑰 | 17-8-30-0 | 220-224-190 | | 靛蓝 | 85-55-0-0 | 27-103-178 |
| | 大豆黄 | 0-23-61-0 | 252-207-113 | | 银朱 | 0-90-75-0 | 232-56-54 |
| | 玄青 | 100-95-55-0 | 25-51-90 | | | | |

鱼
纹

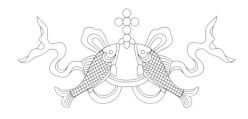

## 介绍

鱼纹是民俗文化中寓意吉庆的动物纹样。早在新石器时代,人们就使用以鱼为图腾和装饰的彩陶,以此祈望部落富足、繁荣。秦汉时期,人们认为鱼是可通地府幽冥的灵媒,鱼纹开始被大量应用在厚葬礼仪中的器物上,还有鱼跃龙门的神话传说。而唐代后,鱼的神性逐渐弱化,鱼纹开始流向民间。清代,鱼纹的吉庆寓意被不断地强化,鱼纹常用作生活器物的装饰,如瓷器、服饰、金银饰品等,人们用其谐音来表达年年有余、连年有余、吉庆有余、金玉满堂等吉祥寓意。

## 结构

史前时代,鱼纹抽象化、符号化,发展到秦汉至隋唐五代时期,鱼纹多以写实为主,以鲤鱼、金鱼、鲇鱼、鳜鱼等鱼为原型,其造型生动,刻画细腻,色彩丰富,构图形式与器物的造型是密切结合的,形成独特的空间视觉效果。鱼纹也可与其他纹样组合成连续性纹样,如鱼水纹、鱼莲纹、鱼龙纹等主题纹样。

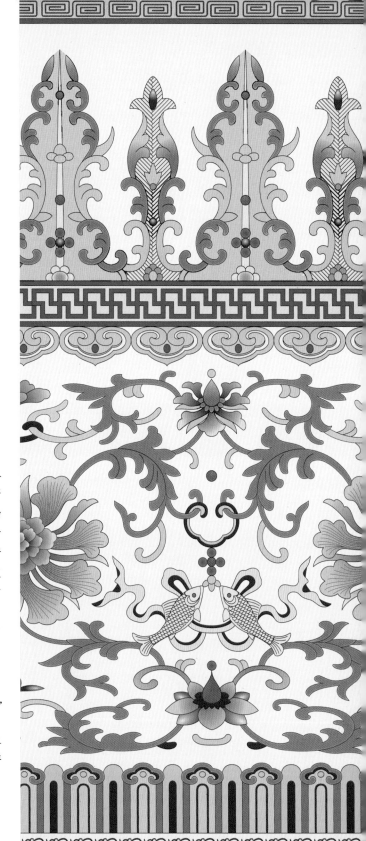

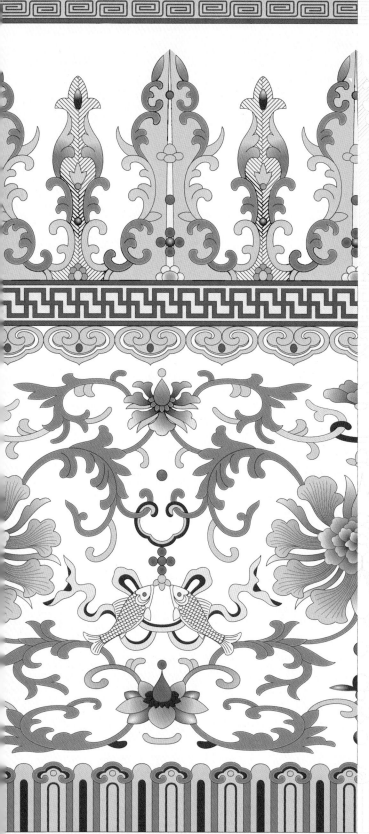

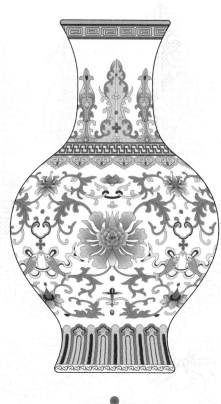

| | | | |
|---|---|---|---|
| 孔雀绿 | 75-10-50-10 | 23-156-137 |
| 秘 色 | 20-0-20-0 | 213-234-216 |
| 黄琉璃 | 5-35-85-10 | 225-168-44 |
| 亮 黄 | 0-0-77-0 | 255-243-75 |
| 新 粉 | 0-30-10-0 | 247-200-206 |
| 绿 沈 | 65-10-75-30 | 72-137-77 |
| 菘 蓝 | 75-55-0-10 | 71-101-169 |
| 天 青 | 35-0-15-0 | 175-220-222 |
| 绀 茋 | 4-95-90-40 | 161-18-14 |

**黄地粉彩花卉鱼纹瓶**

瓷器　清·乾隆

瓶撇口，长颈，溜肩，圆腹，圈足外撇。外壁施黄地粉彩绘一周，腹部绘双鱼衔花纹、牡丹纹，周围绘各式缠枝花卉纹，颈部饰回纹、焦叶纹、底部饰莲瓣纹，纹样繁复富贵，寓意吉祥和谐，富贵如意、世代昌盛。

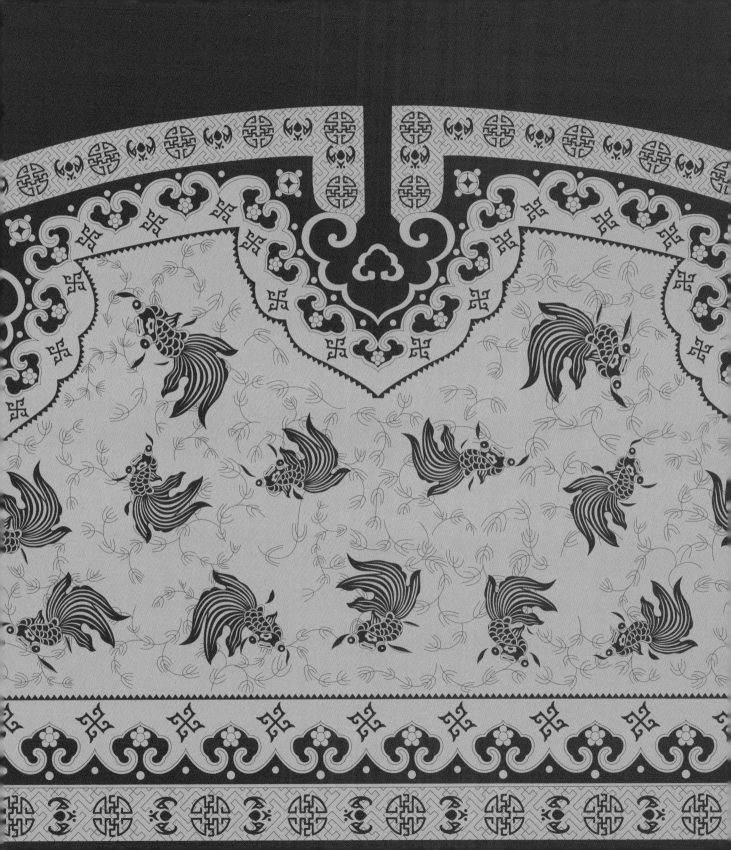

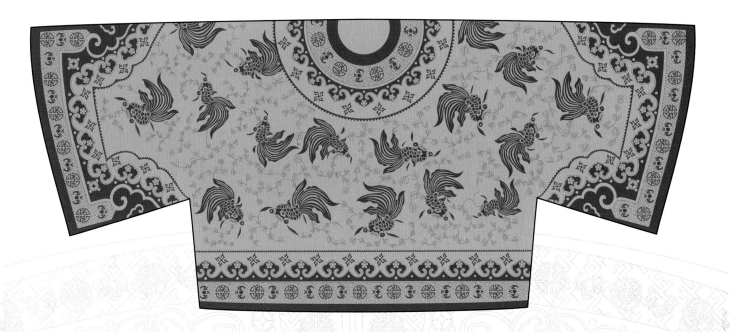

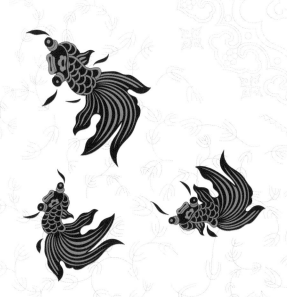

织绣　清·光绪

**香色鱼藻纹漳绒坎肩料**

清代晚期后妃便服用料，衣型圆领，袖长及肘，镶饰如意云头纹。面料为香色素线绸，有多层边饰，万字曲水地饰福寿纹、如意云头纹、万字纹。通身饰水藻金鱼纹，鱼形态各异，自由地嬉戏，寓意富贵有余，连年有余。

| | | | |
|---|---|---|---|
| ● | 香色 | 20-35-75-0 | 212-171-79 |
| ● | 深绯 | 55-75-80-25 | 114-69-53 |

# 兽面纹

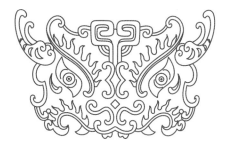

介 绍

兽面纹是政权、族权的象征性纹样，是代表夏商时代特征的纹饰。兽面纹是饕餮抽象化的展示方式，饕餮是神话传说中的凶兽，长相狰狞，头大身小，具有贪吃的特点，是贪欲的象征。兽面纹用在夏商朝代祭祀活动中的青铜礼器上，用于乞求和取悦神灵，以期借助神力来支配事物。随着文明水平的提高，饕餮纹不再具有狰狞、威慑等寓意。明清时期，兽面纹因仿古文化的兴起，以新的样貌出现在皇家玉器、珐琅器上，用于作为皇权地位的象征和华美的装饰用意，也有招财纳福的寓意。

结 构

兽面纹以正面兽头形象为主体，兽头由目、鼻、眉、耳、口、角几个部分组成，纹样内部用雷云纹装饰填充。兽面纹造型多变，但炯炯有神的双眼和夸张的口裂是其明显的特征，由角和耳可以辨认出其多以牛、羊、虎等动物为原型。兽面纹多作为主纹，用作器物颈、腹部的装饰。

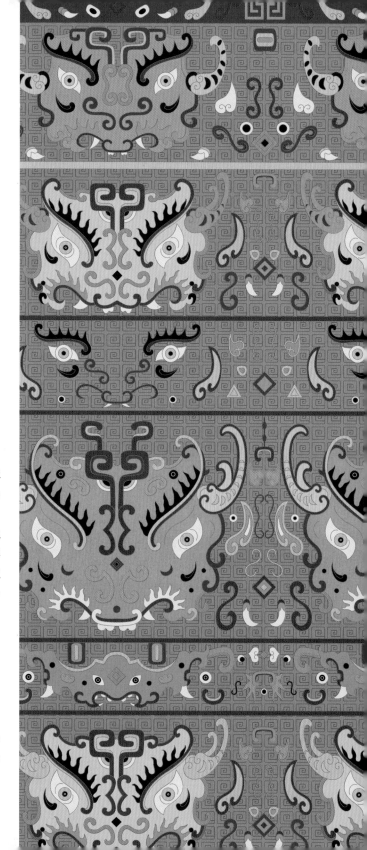

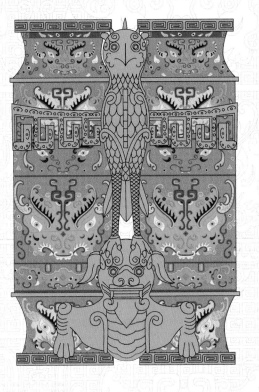

琺琅器　清

掐丝珐琅兽面纹英雄双管尊

此尊为仿古作品，神秘多彩，寓意纳福迎祥，助长气运。

尊体为双联式，主体为两组相同管体，管为圆柱体，直腹、颈、足内弧，双管由一组神鸟和瑞兽相连，神鸟在上，直立于瑞兽头部。管体为蓝色回纹地，从上往下绘六组兽面纹。

| 幽灵白 | 5-0-0-8 | 233-239-242 |
|---|---|---|
| 粉桃色 | 0-30-40-0 | 248-196-153 |
| 瑾瑜 | 85-85-40-40 | 45-40-78 |
| 老茯神 | 0-45-65-30 | 192-129-72 |
| 青金 | 90-70-0-0 | 29-80-162 |
| 凤帆黄 | 10-50-80-0 | 227-148-61 |
| 荷茎绿 | 30-0-50-10 | 180-207-143 |
| 露草蓝 | 70-30-0-0 | 70-148-209 |
| 深绿宝石 | 65-0-55-20 | 70-161-123 |
| 奶油绿 | 45-0-35-0 | 150-208-182 |
| 桃粉 | 0-55-25-0 | 240-145-153 |
| 燕脂 | 10-80-75-20 | 190-71-50 |

万物生

故宫
纹样

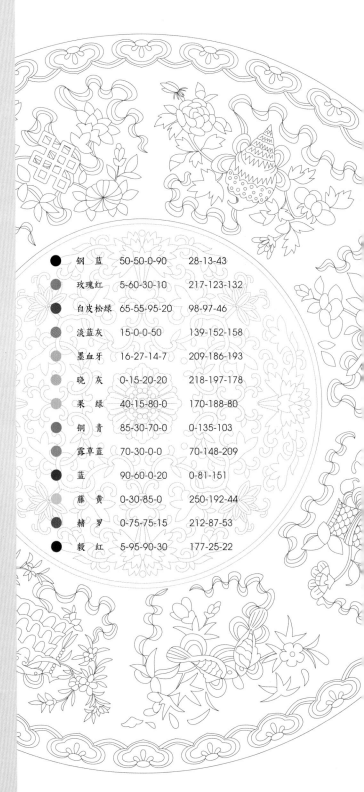

## 介绍

八宝纹是清代传统吉祥纹样。八宝又被称为"八吉祥"，来源于寓意吉祥的八种器物，分别是法轮、白盖、金鱼、法螺、盘长、宝伞、宝瓶、莲花。八宝最早见于唐代敦煌纸绢绘画，直至元代，八宝作为纹样被应用于瓷器上，寓意幸福、吉祥。明代，八宝纹也常见于青花瓷器。清代，八宝纹作为吉祥纹样广泛应用于服饰、瓷器、金银铜器上，寓意吉祥幸福、快乐长寿、平安和谐等，体现了人们对平安幸福生活的无限向往及热切追求。

## 结构

八宝纹多搭配绶带、莲花纹样，按顺序以重复、均衡和对称的构成形式出现。八宝纹作为主纹时，以缠枝纹、万字纹等为辅助纹样；八宝纹作为辅助纹样时，常间饰于主纹之中，使整体纹样繁复，富有层次。

| | | | |
|---|---|---|---|
| ● | 钢 蓝 | 50-50-0-90 | 28-13-43 |
| ● | 玫瑰红 | 5-60-30-10 | 217-123-132 |
| ● | 白皮松绿 | 65-55-95-20 | 98-97-46 |
| ● | 淡蓝灰 | 15-0-0-50 | 139-152-158 |
| ● | 墨血牙 | 16-27-14-7 | 209-186-193 |
| ● | 晓 灰 | 0-15-20-20 | 218-197-178 |
| ● | 果 绿 | 40-15-80-0 | 170-188-80 |
| ● | 铜 青 | 85-30-70-0 | 0-135-103 |
| ● | 露草蓝 | 70-30-0-0 | 70-148-209 |
| ● | 蓝 | 90-60-0-20 | 0-81-151 |
| ● | 藤 黄 | 0-30-85-0 | 250-192-44 |
| ● | 赭 罗 | 0-75-75-15 | 212-87-53 |
| ● | 縠 红 | 5-95-90-30 | 177-25-22 |

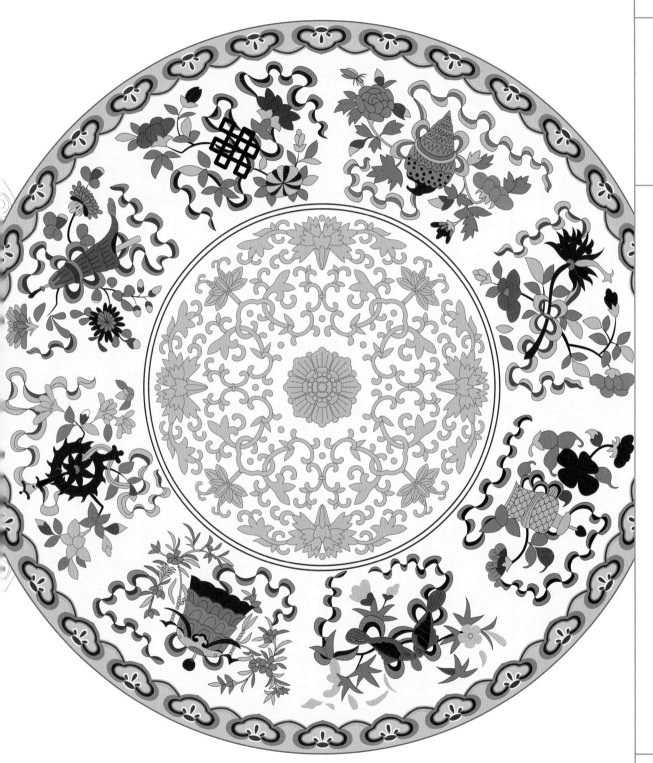

瓷器　清·光绪

粉彩八宝纹大盆

沿口绘一周如意纹，腹部绘八宝纹，辅以绶带缠折枝四季花卉纹，盘心绘绿色缠枝花卉纹，中心对称构图，整体纹样疏密有致，寓意吉祥永恒，富贵绵长。

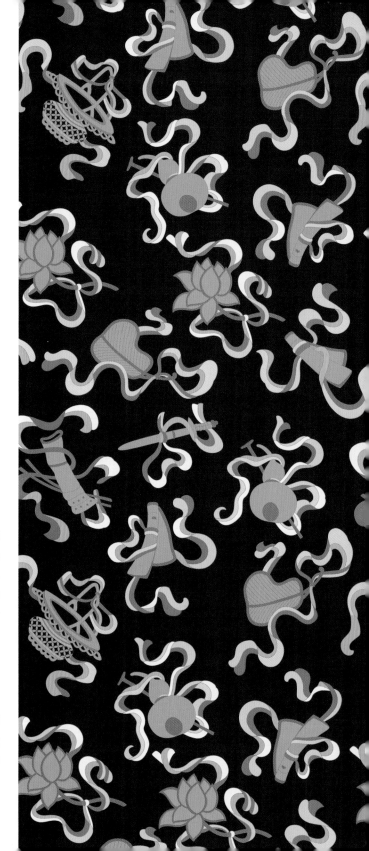

# 暗八仙纹

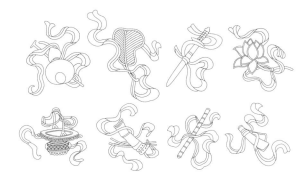

## 介绍

暗八仙纹是民俗文化中的传统吉祥纹样，不同于其他纹样，它是一种带有神话寓意的组合型纹样，源于传说中的八仙所持法器，分别是葫芦、扇子、宝剑、莲花、花篮、渔鼓、横笛和玉板。暗八仙纹一直作为八仙的符号伴随着八仙出现，明末清初才脱离八仙成为独立纹样，逐渐民俗化，寓意逢凶化吉、招财进宝，深受民间家庭喜爱，常应用于家具、建筑、服饰上。

## 结构

暗八仙纹经过民俗化处理及加工提炼，由之前自然简单的外形演变为与莲花、花鸟、绶带等元素结合成复杂形态。暗八仙纹常作为辅助纹样，间饰于龙、凤、江崖海水、仙鹤、福寿字等吉祥纹样之中，使整体纹样富丽华贵、饱满协调。

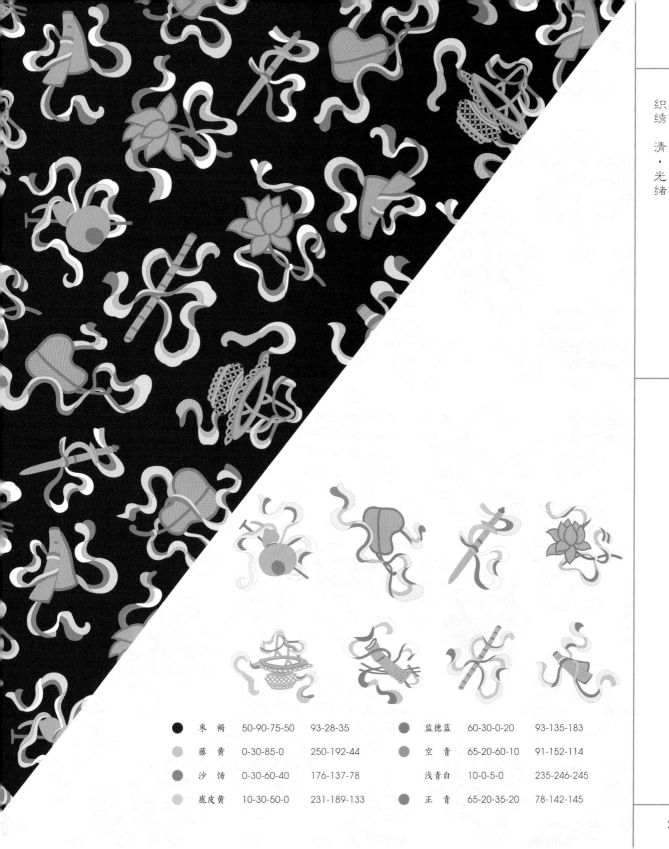

织绣 清·光绪

紫色缂丝暗八仙纹白狐皮琵琶襟坎肩

紫色素地，上绣暗八仙纹，八仙法器饰绶带，满铺于衣面之上，整体素雅精致，寓意平安吉祥。

| | | | |
|---|---|---|---|
| ● 枣褐 | 50-90-75-50 | 93-28-35 | |
| ● 藤黄 | 0-30-85-0 | 250-192-44 | |
| ● 沙饧 | 0-30-60-40 | 176-137-78 | |
| ● 麂皮黄 | 10-30-50-0 | 231-189-133 | |

| | | | |
|---|---|---|---|
| ● 监德蓝 | 60-30-0-20 | 93-135-183 | |
| ● 空青 | 65-20-60-10 | 91-152-114 | |
| ● 浅青白 | 10-0-5-0 | 235-246-245 | |
| ● 正青 | 65-20-35-20 | 78-142-145 | |

慎德堂制款粉彩博古图双螭耳瓶

瓶撇口，颈对称置两螭耳，鼓腹，圈足。外壁粉彩描金装饰，口沿、肩部及近足各绘如意云头纹一周，颈部绘宝相花缠枝纹，腹部博古纹饰吉磬、如意、灯笼、盆景等，纹样精美细致，色彩艳丽，寓意通古博今、高情逸态。

| | 红扇贝 | 0-70-25-20 | 204-94-119 |
| --- | --- | --- | --- |
| | 麦苗绿 | 55-20-80-0 | 131-168-83 |
| | 嫩柳绿 | 42-0-67-0 | 163-207-114 |
| | 暗蓝 | 86-70-59-32 | 40-64-75 |
| | 淡青莲 | 20-10-0-9 | 199-209-228 |
| | 霓紫 | 20-60-0-0 | 204-125-177 |
| | 女贞黄 | 5-10-70-0 | 247-225-96 |
| | 浅海昌蓝 | 75-60-10-0 | 80-101-163 |
| | 牙绯 | 25-90-75-0 | 193-57-60 |
| | 松褐 | 0-30-65-45 | 166-128-64 |

# 博古纹

## 介绍

博古纹是传统装饰纹样，"博古"得名于宋代《宣和博古图》，该书记载了宋代所藏商代至唐代的青铜器物。自《宣和博古图》刊行后，博古纹即在书画、玉器、家具、建筑、木器中广泛运用，后博古被引申为各种器物，如瓷器、玉器、盆景及棋琴书画等。博古纹发展至清代康熙时期达至极盛，其原因为博古纹具有浓厚的人文气息，被广泛应用于瓷器之上，寓意高洁清雅，深受文人雅士的追捧。

## 结构

博古纹以写实手法描摹各种古今器物，进行大小错落排列或组合成团，布局疏密得当，后又结合西洋绘画技法，注重透视关系、讲究层次。清代，博古纹常辅以各种杂宝纹、花卉纹，寓意圆满、雅俗共赏。

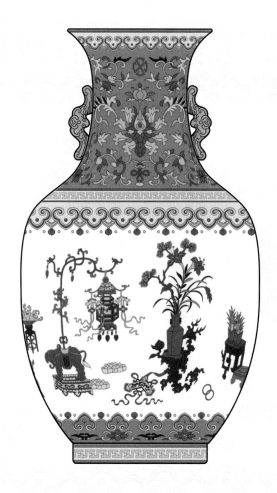

蓝色纳纱方棋博古纹女帔

帔直领，对襟，阔袖，纳纱绣面料。方棋格锦地，内填朵花、折枝花、夔龙、蝶纹、锦地上绣十二团博古纹，包括炉、瓶、盒、高足盘、瓜果、盆景等，配以蕉叶、荷叶等成团花，纹样层次分明，密而不繁，寓意万象更新，太平有象。

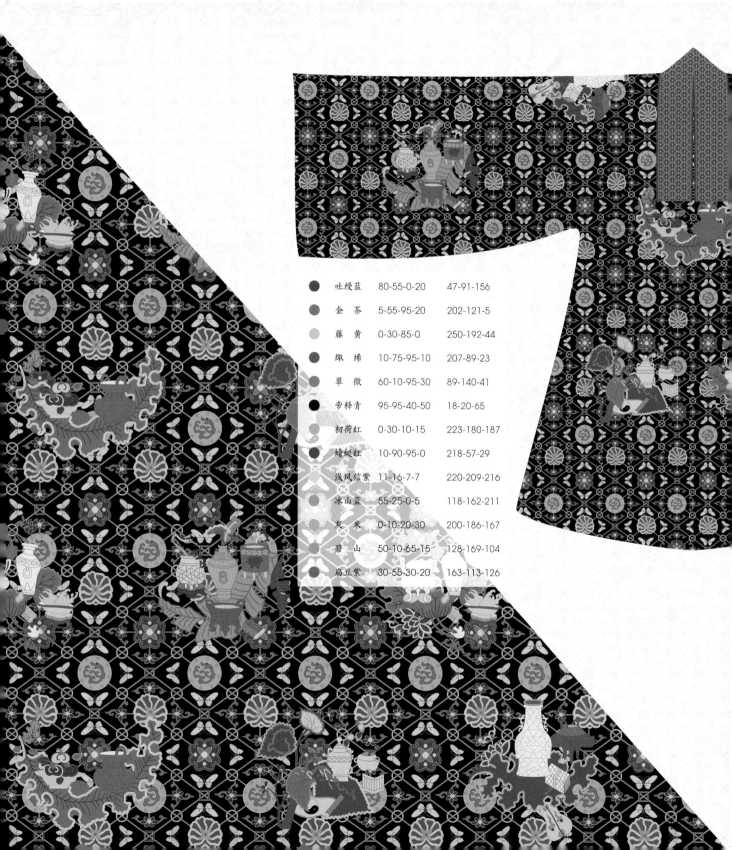

| | | | |
|---|---|---|---|
| ● | 吐绶蓝 | 80-55-0-20 | 47-91-156 |
| ● | 金 茶 | 5-55-95-20 | 202-121-5 |
| ● | 藤 黄 | 0-30-85-0 | 250-192-44 |
| ● | 缎 绨 | 10-75-95-10 | 207-89-23 |
| ● | 翠 微 | 60-10-95-30 | 89-140-41 |
| ● | 帝释青 | 95-95-40-50 | 18-20-65 |
| ● | 初荷红 | 0-30-10-15 | 223-180-187 |
| ● | 蜻蜓红 | 10-90-95-0 | 218-57-29 |
| ● | 浅风信紫 | 11-16-7-7 | 220-209-216 |
| ● | 冰山蓝 | 55-25-0-5 | 118-162-211 |
| ● | 灰 米 | 0-10-20-30 | 200-186-167 |
| ● | 碧 山 | 50-10-65-15 | 128-169-104 |
| ● | 扁豆紫 | 30-55-30-20 | 163-113-126 |

# 江山万代纹

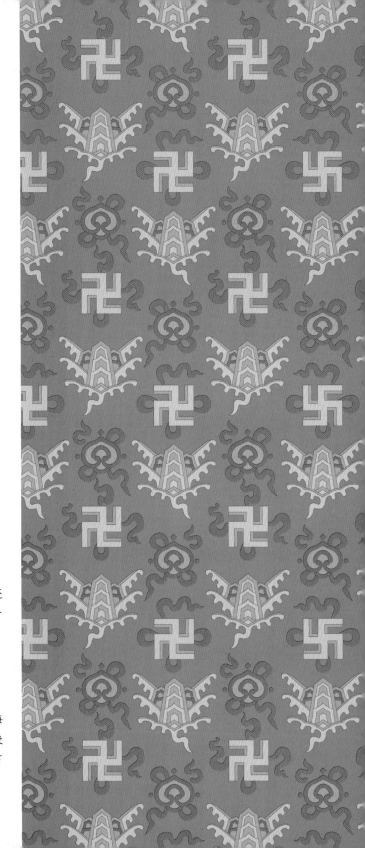

## 介绍

江山万代纹是清代传统吉祥纹样，源于清代纹样"纹必有意，意必吉祥"的文化背景，依据谐音将绶带与万字纹固定组合，搭配江崖海水纹，构成寓意"江山万代"的纹样。同类纹样还有福连万代纹、子孙万代纹、万代吉祥纹等，它们广泛应用于服饰、瓷器等上。

## 结构

江山万代纹为组合纹样，万字、绶带为其主要元素，搭配海水、山石等元素，按规律排列构图。万字纹还可搭配蝙蝠衔绶带成福连万代纹、搭配三多纹成子孙万代纹、搭配花卉纹成万代吉祥纹等。

织绣　清·光绪

## 月白色缂金银江山万代纹夹衬衣

蓝色素地，织金绣江崖海水纹、万字纹、如意纹，以绶带装饰，寓意江山万代、天下太平。

| | | | |
|---|---|---|---|
| 浅软翠 | 85-30-30-0 | 0-137-165 | |
| 松　黄 | 20-40-60-0 | 210-163-108 | |
| 云　母 | 20-20-35-0 | 212-201-170 | |
| 枯竹褐 | 10-25-35-45 | 154-133-112 | |

227

**寿字纹**

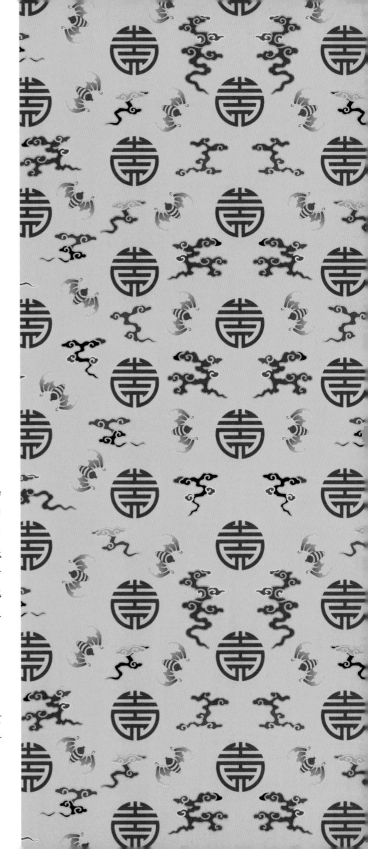

**介绍**

寿字纹是传统吉祥纹样。"寿"字是从甲骨文的"老"字和"畴"字演变而来的,铸于周代青铜明器上。秦代,"寿"字的书写实现了统一和规范,为追求健康长寿,寿字纹被应用于贵族的饰品上。唐宋时期,书法艺术流行,用文字装饰陶瓷遂成一时潮流,"寿"字便是主要的装饰性文字之一。明清时期,寿字纹逐渐演变为艺术化、图案化的吉祥纹样,同时演化出"喜"字、"福"字、"禄"字等文字的吉祥纹样,被广泛应用于服饰、瓷器、家具上,寓意长寿安康、吉祥喜庆等。

**结构**

寿字纹将"寿"字的笔画通过扭曲、重组、增减等设计手法重新构成,多呈几何状,如圆形、方形、鼎状等,具有均匀对称、横平竖直的特点。寿字纹多占据纹样的中心或重要位置,搭配蝙蝠、桃、鹿等纹样,整体可繁复华丽,亦可端庄素雅。

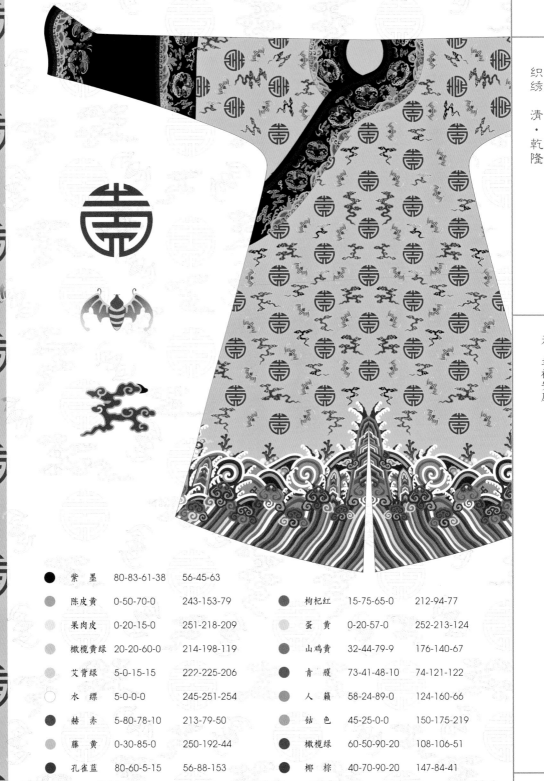

织绣 清·乾隆

明黄色缂丝彩云福团寿纹女夹袍

袍圆领，大襟右衽，马蹄袖，裾左右开。领、袖边以石青色绣喜相逢纹饰，袍面为明黄色缎地，通身绣织祥云纹、蝠纹、团寿纹，下摆饰江崖海水纹，寓意福寿齐天、幸福安康。

| | | | |
|---|---|---|---|
| ● 紫墨 | 80-83-61-38 | 56-45-63 | |
| ◐ 陈皮黄 | 0-50-70-0 | 243-153-79 | |
| ◌ 果肉皮 | 0-20-15-0 | 251-218-209 | |
| ◐ 橄榄黄绿 | 20-20-60-0 | 214-198-119 | |
| ◌ 艾背绿 | 5-0-15-15 | 222-225-206 | |
| ○ 水缥 | 5-0-0-0 | 245-251-254 | |
| ● 赫赤 | 5-80-78-10 | 213-79-50 | |
| ◌ 藤黄 | 0-30-85-0 | 250-192-44 | |
| ● 孔雀蓝 | 80-60-5-15 | 56-88-153 | |

| | | |
|---|---|---|
| ● 枸杞红 | 15-75-65-0 | 212-94-77 |
| ◌ 蛋黄 | 0-20-57-0 | 252-213-124 |
| ◐ 山鸡黄 | 32-44-79-9 | 176-140-67 |
| ● 青骥 | 73-41-48-10 | 74-121-122 |
| ◐ 人籁 | 58-24-89-0 | 124-160-66 |
| ◌ 钴色 | 45-25-0-0 | 150-175-219 |
| ● 橄榄绿 | 60-50-90-20 | 108-106-51 |
| ● 椰棕 | 40-70-90-20 | 147-84-41 |

戗金彩漆福寿纹长方套匣

在红漆地上设计有卷草莲纹、如意纹、福寿纹、万字纹等，然后用钩刀刻出花纹轮廓和纹理，最后在雕刻的线条中填漆，遍施金粉，使线条金光璀璨。所有花纹有金色的轮廓和纹理，流光溢彩。

| | | | |
|---|---|---|---|
| 木黄 | 0-25-55-0 | 251-204-126 |
| 朱石栗 | 51-90-99-29 | 118-44-29 |
| 苏枋色 | 45-100-100-25 | 132-24-29 |
| 漆红 | 55-90-100-50 | 86-29-15 |
| 深藻绿 | 75-70-80-50 | 53-51-40 |
| 灯草灰 | 73-80-92-63 | 46-30-17 |

231

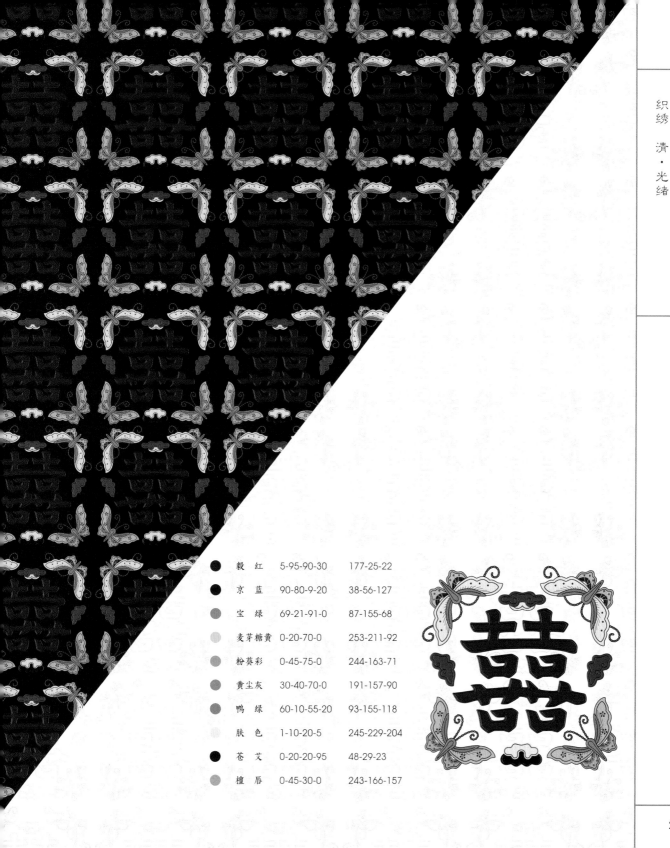

石青色缎钉绫蝶双喜纹帽头

石青色地，帽上饰双喜蝴蝶纹样，用各色米珠钉缀或刺绣而成，工艺精湛，色彩鲜艳。喜字纹是由万字纹演化而来，寓意喜事连连、和美幸福。

| | | | |
|---|---|---|---|
| ● | 縠红 | 5-95-90-30 | 177-25-22 |
| ● | 京蓝 | 90-80-9-20 | 38-56-127 |
| ● | 宝绿 | 69-21-91-0 | 87-155-68 |
| ● | 麦芽糖黄 | 0-20-70-0 | 253-211-92 |
| ● | 粉葵彩 | 0-45-75-0 | 244-163-71 |
| ● | 黄尘灰 | 30-40-70-0 | 191-157-90 |
| ● | 鸭绿 | 60-10-55-20 | 93-155-118 |
| ● | 肤色 | 1-10-20-5 | 245-229-204 |
| ● | 苍艾 | 0-20-20-95 | 48-29-23 |
| ● | 檀唇 | 0-45-30-0 | 243-166-157 |

# 婴戏纹

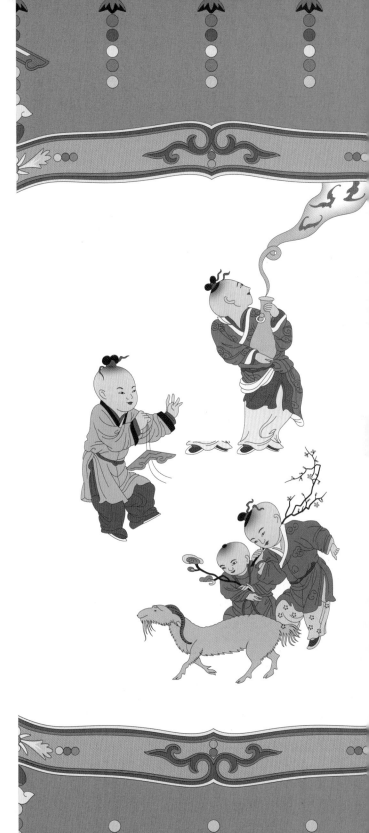

## 介 绍

婴戏纹是明清时期流行的吉祥纹样。魏晋时期，壁画上的孩童射鸟、放牧、打果等，说明这一时期人们已开始描绘儿童的生活细节。唐代，瓷器上手执荷花的婴戏纹及壁画上"化生童子"像，说明婴戏纹开始迎合世俗祈子的心愿。宋代，婴戏纹进入黄金期，大量瓷器上出现了童婴嬉戏的图案，婴孩造型的器物也开始出现，寓意多子多孙、家业兴旺。明清时期，婴戏纹已十分常见，在民窑瓷器上大量出现，当时流行富有吉祥寓意的婴戏题材，如麒麟送子、四妃十六子、童子舞莲等。

## 结 构

婴戏纹多描绘婴孩游戏或寓意吉祥的画面，婴孩游戏有放风筝、骑竹马、舞刀枪、下棋、逗蟋蟀等，寓意吉祥的画面有婴孩手持荷叶、折枝花、如意、石榴、官帽、骑麒麟、舞龙灯等，注重表现其生动形象，同时细致刻画婴孩的发型、五官、衣服、配饰。清代得见大量绘制工细、立体感强、色彩纯正绚丽的婴戏纹作品。

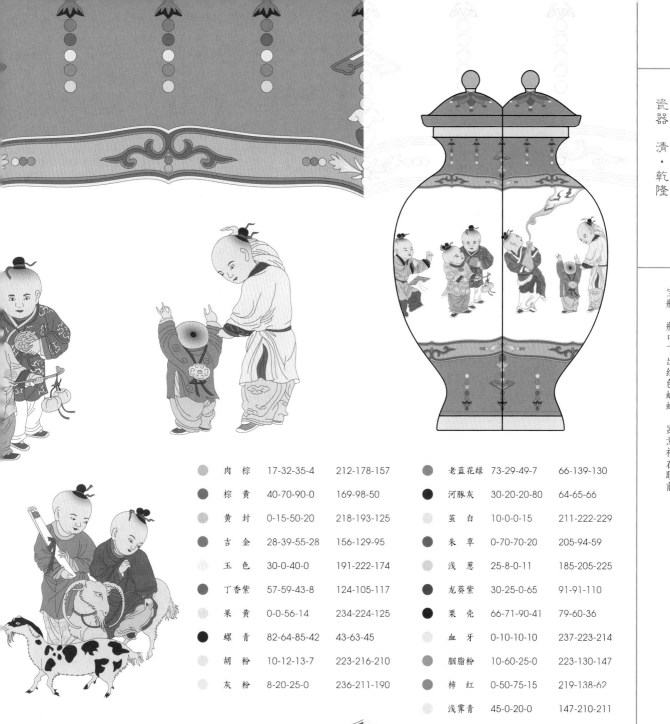

珐琅彩婴戏图合欢瓶

瓷器　清·乾隆

双联式瓶体、双联盖、盘口、圆腹、圈足外撇。盖面绘垂叶纹，肩、圈足为胭脂红地，上绘璎珞纹、磬纹。腹部绘婴戏图，一面为四婴三羊，寓意三阳开泰；另一面为九子嬉戏，其中一小童怀抱宝瓶，瓶中飞出红色蝙蝠，寓意福在眼前。

| | | | | |
|---|---|---|---|---|
| ● | 肉棕 | 17-32-35-4 | 212-178-157 | |
| ● | 棕黄 | 40-70-90-0 | 169-98-50 | |
| ● | 黄封 | 0-15-50-20 | 218-193-125 | |
| ● | 吉金 | 28-39-55-28 | 156-129-95 | |
| ● | 玉色 | 30-0-40-0 | 191-222-174 | |
| ● | 丁香紫 | 57-59-43-8 | 124-105-117 | |
| ● | 果黄 | 0-0-56-14 | 234-224-125 | |
| ● | 螺青 | 82-64-85-42 | 43-63-45 | |
| ● | 胡粉 | 10-12-13-7 | 223-216-210 | |
| ● | 灰粉 | 8-20-25-0 | 236-211-190 | |
| ● | 老蓝花绿 | 73-29-49-7 | 66-139-130 | |
| ● | 河豚灰 | 30-20-20-80 | 64-65-66 | |
| ● | 茧白 | 10-0-0-15 | 211-222-229 | |
| ● | 朱草 | 0-70-70-20 | 205-94-59 | |
| ● | 浅葱 | 25-8-0-11 | 185-205-225 | |
| ● | 龙葵紫 | 30-25-0-65 | 91-91-110 | |
| ● | 栗壳 | 66-71-90-41 | 79-60-36 | |
| ● | 血牙 | 0-10-10-10 | 237-223-214 | |
| ● | 胭脂粉 | 10-60-25-0 | 223-130-147 | |
| ● | 柿红 | 0-50-75-15 | 219-138-62 | |
| ● | 浅雾青 | 45-0-20-0 | 147-210-211 | |
| ● | 缥色 | 82-48-22-12 | 35-107-149 | |
| ● | 女贞黄 | 5-10-70-0 | 247-225-96 | |
| ● | 深绿宝石 | 65-0-55-20 | 70-161-123 | |

# 灯笼纹

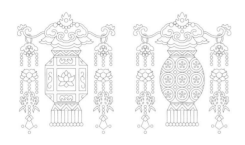

## 介绍

灯笼纹是以灯笼为题材的吉祥纹样，也称为"灯笼锦"，起源与传统节日元宵节观灯的习俗相关。灯笼纹首见于辽代夹缬，流行于宋代，常见于服饰织锦，寓意平安、吉祥、丰收、喜乐。明清时期，灯笼式样繁多、异彩纷呈，宫灯更为华丽精巧、奢侈贵重，对应的灯笼纹也是繁复精致，搭配多种吉祥宝物纹样和金织银镶等工艺，多应用于宫廷节庆习俗应景服饰上，寓意国泰民安、风调雨顺、五谷丰登、万寿无疆等。

## 结构

灯笼纹以灯笼造型为框架主体，灯笼造型分为几何形、葫芦形、荷花形、如意形、芙蓉形、绣球形、玉楼形、花瓶形等，不同部位填入几何纹、吉祥纹、花卉纹、动物纹等，周围加入极其丰富的辅助元素或纹样，其构图多为左右对称。灯笼纹在同一主题下富于变化，形态万千、包罗万象。

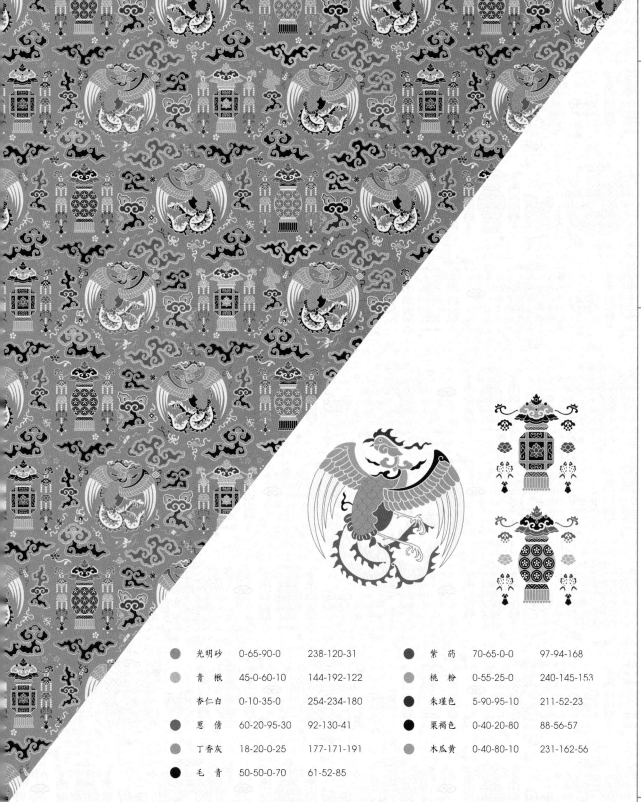

杏黄色云团凤灯笼纹妆花缎

织绣 清·道光

杏黄色地，纹样以金线织边，绣团凤纹、五彩祥云纹、八边形和绣球形灯笼纹，灯笼纹内填小花朵、荷花、夔龙纹，华盖饰如意、双鱼、荷花纹，整体纹样繁复华丽，寓意纳吉添丁、繁盛、和谐。

| | | | |
|---|---|---|---|
| 光明砂 | 0-65-90-0 | 238-120-31 | |
| 青楸 | 45-0-60-10 | 144-192-122 | |
| 杏仁白 | 0-10-35-0 | 254-234-180 | |
| 葱倩 | 60-20-95-30 | 92-130-41 | |
| 丁香灰 | 18-20-0-25 | 177-171-191 | |
| 毛青 | 50-50-0-70 | 61-52-85 | |

| | | |
|---|---|---|
| 紫苕 | 70-65-0-0 | 97-94-168 |
| 桃粉 | 0-55-25-0 | 240-145-153 |
| 朱瑾色 | 5-90-95-10 | 211-52-23 |
| 栗褐色 | 0-40-20-80 | 88-56-57 |
| 木瓜黄 | 0-40-80-10 | 231-162-56 |

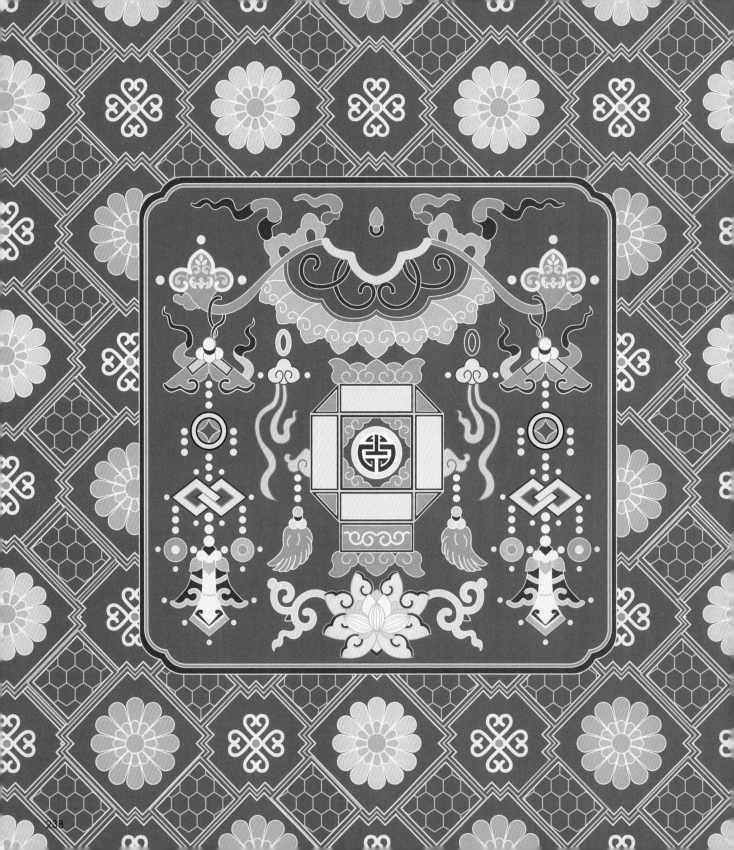

| | | | | | | | | |
|---|---|---|---|---|---|---|---|---|
| ● 浅驼色 | 15-25-38-0 | 222-196-161 | | | ◐ 浅亮粉 | 0-15-0-0 | 251-230-239 |
| ● 罗汉果 | 35-60-80-25 | 149-97-52 | | | ◐ 井天 | 47-7-26-0 | 144-198-194 |
| ● 结绿 | 68-50-68-42 | 68-82-64 | | | ◐ 鹅掌黄 | 0-35-85-0 | 248-182-45 |
| ◐ 莨黄 | 0-10-30-0 | 254-235-190 | | | ◐ 蕃木瓜色 | 0-16-44-0 | 253-222-156 |

| | | | | | | | | |
|---|---|---|---|---|---|---|---|---|
| ◐ 陶坯黄 | 0-16-28-0 | 252-224-189 | | | ● 留绀 | 100-95-55-0 | 25-51-90 |
| ○ 白 | 0-0-0-0 | 255-255-255 | | | ● 菜绿 | 87-43-89-4 | 2-115-71 |
| ◐ 桑蕾 | 0-21-51-0 | 252-212-137 | | | ● 橙葵彩 | 0-50-100-0 | 243-152-0 |
| ◐ 法翠 | 74-11-40-0 | 32-166-163 | | | | | |

绿色地灯笼寿字纹锦

织绣 清·乾隆

绿色锦地，界格内填花卉、龟背纹。锦地开光，内填八边形灯笼纹，灯笼纹内填团寿纹，底部饰勾莲卷草纹，如意华盖饰杂宝纹，寓意招财进宝，多寿多子。

239

**图书在版编目（CIP）数据**

故宫经典纹样图鉴 / 红糖美学著. -- 北京 ：人民
邮电出版社，2023.8（2024.6 重印）
　ISBN 978-7-115-61477-3

　Ⅰ．①故… Ⅱ．①红… Ⅲ．①纹样－图案－中国－图
集 Ⅳ．①J522

中国国家版本馆CIP数据核字(2023)第063600号

## 内 容 提 要

　　"纹必有意，意必吉祥。"纹样是中国传统文化瑰宝的重要组成部分，承载着中国人民对美好生活的期盼。本书是介绍故宫中的建筑、服饰、瓷器等艺术品上的经典纹样及其配色的科普图鉴。

　　全书按不同题材分别介绍了几何美、自然观、草虫鸣、花鸟语、瑞兽谱、万物生等六类经典纹样。本书不但介绍了不同纹样的发展演变、应用、结构特点，配有配色色值以供参考，还有清晰的纹样图以供欣赏。

　　本书是不可多得的设计行业参考图鉴，适合视觉传达、服装设计、珠宝设计、建筑设计等相关行业的从业人员，以及中国传统色彩与传统文化的爱好者阅读。

◆ 著　　　　　红糖美学

　　责任编辑　刘宏伟

　　责任印制　周昇亮

◆ 人民邮电出版社出版发行　　北京市丰台区成寿寺路 11 号

　　邮编　100164　电子邮件　315@ptpress.com.cn

　　网址　https://www.ptpress.com.cn

　　天津裕同印刷有限公司印刷

◆ 开本：889×1194　1/20

　　印张：12　　　　　　　　　2023 年 8 月第 1 版

　　字数：246 千字　　　　　　2024 年 6 月天津第 8 次印刷

定价：168.00 元

读者服务热线：**(010)81055296**　印装质量热线：**(010)81055316**
反盗版热线：**(010)81055315**
广告经营许可证：京东市监广登字 20170147 号